므시 그리
중요하노?

므시 그리
중요하노?

초판인쇄 2016년 6월 13일

지은이 조동흠 · 정남준
기획 2015년 함께가는예술인 편집팀
기획조정 배인석

펴낸이 이재교
디자인 김상철 박자영 이정은

펴낸곳 굿플러스커뮤니케이션즈(주)
출판등록 2013년 5월 7일 제2013-000136호
주소 서울시 마포구 동교로 17길 51 4~5층
대표전화 02-6080-9858
팩스 0505-115-5245
이메일 goodplusbook@gmail.com
홈페이지 www.goodplusbook.com
페이스북 www.facebook.com/pages/goodplusbook

ISBN 979-11-85818-26-9 03600

「이 도서의 국립중앙도서관 출판시도서목록(CIP)은 서지정보유통지원시스템 홈페이지(http://seoji.nl.go.kr)와
국가자료공동목록시스템(http://www.nl.go.kr/kolisnet)에서 이용하실 수 있습니다.(CIP제어번호 : CIP2016013117)」

• 본 책은 부산광역시의 일부 지원으로 만들어 졌습니다.

므시 그리 중요하노?

열 명의 예술가를 만나다

글 조동흠 **사진** 정남준

굿
플러스
북

머리말

먼저 예술가에 관한 이야기를 하나 말하는 것으로 운을 떼고 싶다. 생뚱맞게도 야구와 관련한 이야기다. 고품격 문화예술잡지 『함께가는예술인』 편집장을 할 때였는데, 초등학생 아들의 진로문제 때문에 노심초사하던 때였다. 야구를 자못 사랑하여 야구인의 길을 걷겠다고 선언한 아들을 이대로 야구를 하게 두어도 과연 안전할까 하고 고민이 깊었는데, 편집회의 끝나고 뒤풀이 때였나 배인석 화백에게 대뜸 이렇게 물었다.

"배 화백은 어렸을 때 그림 잘 그린다고 신동 소리 듣고 그랬어요? 타고난 재능 같은 게 있었나?"

그러자 배인석 화백의 대답이 걸작이었다.

"화가 중에 그림 못 그리는 화가가 얼마나 많은데. 뭐 타고난 재주 같은 게 있는지 모르겠는데, 화가라고 하면 그런 재주가 아니라 자기가 생각하는 프로젝트를 평생 포기하지 않고 해낼 수 있는가에 달려 있다고 봐야죠. 그런 게 화가지. 그렇게 좋아하면 해야겠네."

예술이 한낱 재주에 불과한 것이 아니라 평생을 두고 꾸려가야 할 실천적

인 것, 그리고 그러한 삶을 살아내는 것이 바로 예술가라고, 그때 생각했다. 『함께가는예술인』의 편집을 처음 맡았을 때 가졌던 생각도 크게 다르지 않았다. 예술이 작품이라는 결과를 추구하는 것이 아니라 과정 그 자체여야 한다는 것. 그래서 『함께가는예술인』은 예술가를 신비롭게 바라보는 일에 애쓰지 않았다고 생각한다.

우리는 오히려 예술이 아니라 예술적인 태도를 보고 싶었다. 인터뷰에 함께한 예술가들은 모두 그런 태도를 여지없이 보여주고, 들려주었다. 참으로 다행한 일이라고 생각한다. 애초의 기획에서 멀리 떨어진 이야기를 듣게 되면 어쩌나 하는 걱정 때문이 아니라 이런 예술가들과 이 시대를 함께 살아가고 있어서 다행이다.

예술은 늘 그 범주가 유연해야만 쓸모가 있고, 법은 항상 변해가는 세상과 사람들의 관념에 맞추어 그 허점을 고쳐나가야 할 필요가 있다. 그런 점에서 내가 만난 예술가들이 이 시대를 살아가는 태도는 마땅히 예술가다운 것으로 생각한다. 예술가는 필요하다면 시대적 관념과 불화하고, 법과도 기꺼이 불화할 수 있고, 모든 상식과 일상과 불화할 준비를 기꺼이 하는 사람이다.

이번 인터뷰를 통해 예술가라는 평범한 사람과 만나 그 삶을 만날 수 있었던 것은 고마운 일이었다. 그들은 치열하게 자신의 삶과 싸워내고, 예술적인 태도를 그 삶 속에서 실천하는 사람이고, 남의 고통을 자신의 것으로 오

롯이 받아들이는 사람, 세상과 사람에 관한 순진한 호기심과 애정을 가진 사람, 삶의 가치가 돈이 아니라 더욱 숭고한 무언가에 있어야 한다고 생각하는 사람이었다. 예술이 고결하고 숭고한 것이라기보다는 예술이라는 삶을 사는 그들의 태도가 그런 것이다.

　이번 인터뷰 책은 『함께가는예술인』을 함께 꾸렸던 편집진의 마지막 프로젝트다. 그동안 함께했던 구태희, 기재성, 김덕원, 김성아, 김재식, 김주찬, 김진해, 박경배, 박병률, 박소영, 박주영, 배은희, 배인석, 신동욱, 신용철, 윤주, 이연승, 이은희, 이일록, 이장수, 이재원, 임태환, 장현정, 조혜지, 최양현, 최우창, 허소희, 홍자영. 모두에게 고마움을 전한다. 다들 자신의 프로젝트를 진행하고 있을 것이다.
　이번 인터뷰를 통해 마음에 담은 한 마디를 모두에게 전하고 싶다.

　"매일 매일 패배하고 있지만, 그 패배로 인해 세상은 조금씩 바뀌고 있어요."
　2015년 12월 31일

<div align="right">함께가는예술인과 함께 조동흠</div>

화덕헌

사건이 아니라 우리에게 주어진
상황을 담아야 했어요

화덕헌
사진작가 81년에 처음 카메라를 만져봄
2015년 5월 15일. 날씨 바르게 살기 싫음

화 화덕헌
조 조동흠
정 정남준

사건이 아니라 우리에게 주어진 상황을 담아야 했어요

화덕헌의 사진은 세상 속에서 작동해야 한다. 그가 바다 쓰레기를 주워와서 만드는 물건도 이와 다르지 않다. 그가 만드는 것은 고정된 작품이 아니라 끝없이 작동하여 의미를 되살려 쓰는 무엇이기 때문이다. 그는 어떤 장면이나 사건을 찍기를 거부하고 우리에게 주어진 전체를, 그 상황을 담아내려고 한다. 그 속에서 끝없이 되살아오는 예술적인 것, 사람다운 것이 뜻하는 바를 만나게 될 것이다.

에코에코 작업실부터 구경하고

조 그거 하셨잖아요. 그 잘살아 보세?

화 〈바르게 살자〉 비석 말인가요?

조 저 남해 어디 갔다가 비석을 하나 봤는데 사진기가 없어서 못 찍었어요. 그거 볼 때마다 선생님 생각이 나요. 하하하.

화 그죠? 남해도 13개인가 있어요. 〈바르게 살자〉 비석이 전국에 610개 정도 있어요. 다 찍어갑니다. 530개 정도 찍었네요.

조 엄청난 작업이네요.

정 그, 제가 찍어드리면?

화 상관없어요. 옛날에 김밥천국은 찍어주시는 거 다 수집해가지고 했는데. 상관없어요. 찍어 주시면 제가 좋죠.

이게, 어두워서 형광등을 달았거든요? 밝은 형광등을 그냥 달면 눈이 시려요. 근데 이런 나무에 달면 따뜻한 나무색에 반사되어 색이 훨씬 따뜻해집니다. 그렇다고 이런 색을 쓰면 너무 또 이게 백열등색이고 이게 주광색인데 주광색은 너무 시리고. 보세요. 이 등의 색하고 이 등의 색이 완전히 다르잖아요?

조 완전히 다르네요.

화 반사되어 나오기 때문이죠. 다 쓰레기로 버리는 나무로 만든 거예요.

조 엘이디 요즘에 되게 많이 쓰잖아요. 그게 눈에 정말 안 좋더라구요..

정 억수로 눈 시려.

화 이게 빠렛트 받침목인데요. 빠렛트 아시죠? 목재 빠렛트 사이에 고임목, 그런 걸로 다 만들었어요. 전부 다 그래요. 폐기물로.

(빠렛트 받침목으로 만든 나무 스피커 틈에 휴대전화를 넣고 노래를 들었다.

〈렛잇비〉가 작업실에 은은하게 울려 퍼진다.)

조 너무 이뻐서 샀는데 집사람이 두고두고 뭐라고 그래요. 사인을 받아 오라고.

화 사인 해주지요 뭐. 다음에 음식물쓰레기 버릴 때 만나봅시다. 그게 뭣 이라고. 사인.

(마을기업 에코에코에서 해운대 모래축제 기간에 폐 전화부스로 수족관을 만들어서 전시하기로 했다. 수족관 만드는 현장에 가 보기로 했다.)

화 갑시다.

바르게살기운동협의회 전신은
사람들을 삼청교육대 보낸 5공화국 국보위 사회정화위원회

화 (바르게 살자 비석 사진 찍는 작업이) 80개 정도 남았어요. 530개 정도 찍었으니까. 610개 중에서 80개 정도 남았죠.

정 그게 지역 구분 없이?

화 전국에 다. 전국에 610군데 위치 정보를 제가 다 받아냈거든요. 정보공개 요청해 가지고. 자전거를 타고 찾아가서 찍는 거예요. 갈 때는 시외버스에 자전거 싣고 가서 부산 쪽으로 타고 내려오면서 찍어요. 부산에 일정이 생기면, 뭐 예를 들면 태백에서 찍다가 상주까지 오면, 그 일정이 끝나면 거기서 자전거를 다시 시외버스에 싣고 부산으로 들어오고. 가서 현지에서는 자전거 타고 그랬는데 너~무 작업이 늦어지고 힘들어 가지고 작년에 끝낼 요량으로 차를 동원 해 가지고 한 세 번 나갔나? 근데 자전거 타면 하루에 15개에서 20개, 많이 찍으면 25개까지 찍을 수 있어요. 물론 지역 편차도 있어요. 길이 좋거나, 모여 있거나 하면 많이 찍죠.

그런데 차를 타고 가니까 아무리 많이 찍어도 30개 찍기 힘들어. 정보가 되게 엉성하게 위치가 나오는 게 많아. 무슨 사거리 건너편 이런 식으로, 어디 어디 가는 길 어디쯤 뭐 이런 식으로. 헤맬 때가 많은데, 이리 가다가 저쪽 편에 있잖아요? 그러면 차가 회전방향이 커 가지고 몇 킬로씩 지나가서 돌아와야 해요. 요즘 국도가 중앙분리대가 설치된 곳이 많기 때문이에요. 구석구석 다니면서 찾아야 하는데 쉽지 않아요. 생각보다 차로 움직이면 많이 찍지는 못하더라고. 자전거 타고 찍는 양보다 두 배를 못 찍어. 게다가 안 좋은 점은 자전거 타고 다니면서 찍은 장소는 다 머릿속에 동네 모습이 기억이

나거든요. 어디서 점심을 먹고, 식당은 중국집이고, 어디 밥집에서 먹었고. 내가 지금도 고흥은 어떻고, 고성은 어떻고, 뭐, 곡성은 어떻고. 내 머릿속에 그 도시들이 다 기억이 나요. 그런데 작년 가을 올봄에 차 타고 다니며 찍은 도시는 기억이 잘 안 나요.

정 바르게 살기? 정확하게?

화 예. 바르게 살자! 비석에는 '바르게 살자'고 되어 있고, 단체 이름은 바르게살기운동협의회죠. 그게 뭐냐면 옛날에 전두환이 권력을 잡을 때 국보위가 생겼잖아요. 국보위에서 만든 게 사회정화위원회에요. 사회정화위원회가 한 일이 삼청교육대 잡아갈 사람들을 찍었다고. 우리 동네에도 있었어요. 각 동네에 사회정화위원들이 다니면서 길에 오줌 눈 놈, 지한테 반말한 놈, 그리고 우리 동네 구멍가게 아저씨는 외상값 안주는 놈 이런 놈들 명단을 써가지고 제출했는데 쥐도 새도 모르게 그런 놈들이 잡혀가고 삼청교육대로 갔다고요. 그게 국보위가 만든 사회정화위원회인데, 그 사회정화위원회가 전두환의 임기 마치고 없어졌어요.

근데 노태우 때 이름을 바꿔 가 이미지 세탁을 해가지고 바르게살기운동협의회로 바꿔서 나온 거에요. 지금 우리나라 삼대 법률단체에요. 새마을운동협의회, 자유총연맹, 바르게살기. 요 세 개는 법에 따라서 지원받는. 여기다. 여기 이거 '바르게 살자' 보이죠? 해운대에 16개 있어요. 각 동네에 하나씩 다 있지. 처음에 우짜다 보니 관심이 생겨가 찍게 됐는데, 지금은 전국에 있는 비석을 총망라해서 찍어가지고 그, 도감을 낼 거에요. 비석도감.

정 야, 재밌겠다.

화 재밌으면 내가 보여주지.

조 책이 나오면 전국의 바르게살기운동협의회에서 다 사야 하는 거 아니에요?

진짜 제대로 된 도감을 한번 보여줘 봐?

화 책을 넘겨보시면 그렇게 만들 거예요. 졸업앨범 있죠? 용케도 우리나라 지역 동네 이름이 거의 다 석 자잖아요. 무슨 동, 무슨 동. 사람 이름처럼 석 자잖아. 게다가 도감의 미학을, 유형학의 미학을 잘 구현한 게 내가 보니 졸업앨범이에요. 그 학자들은 어려운 이론으로 유형학에 관해서 설명을 하는데 유형학이 뭔지는 잘 모르겠으나 내가 보기에는 기본적으로 유형학이 갖는 미학은 망라의 미학이에요. 우리가 졸업사진 찍을 때 결석한 아이는 어떻게 처리하는지 아세요? 우리 어릴 때?

조 따로 찍어서?

화 따로 찍어서 이래 붙이죠? 망라가 안 되면 안 되는 거예요. 총망라해야 하는 게 바로 도감이고, 그게 앨범이거든. 예를 들면 곤충도감을 찍는데 장수하늘소를 뺐다? 곤충도감이 성립이 안 되는 거예요. 식물도감을 찍는데 장미를 뺐다? 있을 수 없는 거죠. 그래서 하나도 안 빠트리고 다 찍을 거예요. 그냥 막 건물 앞에서 전면으로 크게 찍고. 뭐 비슷비슷한 거 몇 개 찍고 한 그게 유형학이 아니고. 우리나라 사진 가르치는 사람들이 되게 순 엉터리

들이고 많고 가짜들이 너무 많아. 한때 유형학이 유행했는데 유형학이 뭔지도 모르고 유형학을 가르치더라고.

나 같은 경우는 사진을 공부 안 했기 때문에 뭔지 모르고 대형교회 건물과 아파트를 막 찍었는데. 내 사진을 보고 사람들이 유형학의 답습이라는 지적을 많이 했어요. 그런데 기계 비평하시는 이영준 선생께서 '아, 화덕헌이 사진은 유형학이 아니다.' 그러더라고. 안드레아 거스키하고 화덕헌 사진이 다르다 이거지. 그전까지는 내가 내 사진을 보는 사람마다 다 하는 이야기가 천편일률적으로 '유형학 사진이네, 안드레아 거스키하고 닮았네.'였거든. 그리고는 '이런 사진 한물갔는데 왜 찍어요?' 막, 좀, 핀잔도 많이 들었지. 사람들이 하도 그런 소리를 해 싸서 유형학이 뭔지를 함 찾아봤지. 내 사진하고 비슷하긴 하더라고. 내가 찍은 아파트 사진들하고. 그런데 이영준 선생이 내 사진이 유형학과 다르다고 하면서 꾸준히 찍었으면 좋겠다고 말씀을 해주대요. 그러면서 제가 유형학에 대해서 알고 나서 유형학을 제대로 한번 찍어볼까? 하고 '바르게 살자'를 찍었는데 하다가 좀 지치고 재미가 없어졌지. 근데 박근혜 정권 들어서면서 갑자기 급 재밌어졌어요. 역사가 거꾸로 가고 있으니까.

화 쭉 가다가 육교 나오면 육교 지나서 우회전하세요.

(기장에 전화부스 구해놓은 것을 색깔을 칠해 보러 옴)

화 잘 왔다. 색깔이 어찌 봐지는가 테스트 해볼랬는데.

조 아, 두 개를 같이 설치하실 거에요?

🅗 다른 색으로 하나는 연두색, 하나는 주황색할 건데.

(치익-! 치익-!)

🅙 좀 밝은 톤이 안 좋은가요?

🅗 이게 연한 거에요.

🅩 밑에 파란색이 칠해져 있으니까.

🅗 하얀색이나 노란색을 깔고 칠해야

🅩 저게 또 마르면 색깔이 달라지잖아요. 유리는 떼실 거에요?

🅗 예. 마스크 쓰고 왔어야 하는데.

🅩 아, 칙칙하네.

🅗 그죠? 큰났다. 이게 기성품 스프레이 깡통으로 파는 것 중에서는 연록색이라고 나와 있는 건데 내가 기대했던 색은 아니네. 이 색이 더 예쁜 것 같노? 일본 갔을 때 본 게 있거든요. 일본 공중전화부스 연두색. 정말 예쁘던데. 요거는 색을 만들어서 손으로 칠해야겠다. 아, 손으로 칠하면 일 많은데. 손으로 칠하면 몇 번 해야 하고 곱게 안 나오고.

화 얼른 가입시다. 끝났습니다.

(차를 타고 다시 이동)

사진을 작품이 아니라 자료로 보니까 쓰레기도 될 수 있어

조 김밥천국은 예전에 그때 그걸로 다 마무리하신 거죠?

화 일단 전시를 했다는 점에서 마무리한 셈인데. 음, 그런 방식 말고. 김밥천국만 보면 마무리된 거나 마찬가지죠. 전국의 네티즌들 통해서 각 동네의 김밥천국 사진 천 장을 모아가지고. 근데 제가 엔제리너스 밑에 있는 김밥천국처럼 큰 카메라로 다시 찍은 것들 있잖아요? 그렇게 추가촬영 작업해야 할 게 있고, 그리고 김밥천국 전시할 때 안에 보면 상인들 얼굴 찍은 거 있잖아요. 간판에 상인 얼굴 찍힌 거. 그 작업은 추가작업을 못 하고 있어요. 사실은 그 작업을 재미있어하는 분들이 있는데, 지금도 다니다 그거 보이면 제가 어디다 메모를 해 두거든요. 어디어디 있다는 걸. 어떤 집은 진짜 식당 간판에 엄청난 크기로 자기 얼굴 박아놓고 장사하잖아요. 그게 여러 가지 방식으로 읽히더라구요.

그리고 같이 전시했던 목사 얼굴 작업은 사실 제가 예전부터 하던 교회 작업의 곁다리였지. 그때는 상인들하고 대조적으로 영적인 상인들, 즉 텔레비전 화면에 나타난 기독교방송에 설교하는 목사들 얼굴을 클로즈업해가 찍은 거잖아요. 그 둘이를 마주 보게 이렇게 배치를 한 셈인데, 그 작업도 좀 다듬어서 하면 재밌는 작업인데, 그때 워낙 거칠게 작업한 거라서. 다시 해야 하는데 요즘 사진에 흥미를 많이 잃어가지고. (하하하하)

조 선거 진 후유증 때문에요?

화 아니, 꼭 그건 아니고. 일단 4년 동안 사진 작업을 많이 못 하면서 사진에 대해 거리를 좀 두게 된 것도 있고, 거의 맹목적으로 사진 작업에 빠져 살다가 한 4년 정도 거리를 둔 상태. 사진계 쪽으로 조금 깊이 들어가 보니까 너무 지저분해. 되게 유치하고. 가소롭기도 하고. 뭐, 사람 사는 데가 다 그렇긴 하겠지만. 특히 사진판에서는 이게 사실은 아무것도 아니잖아요. 카메라만 사면 누구나가 찍잖아. 맞죠? (하하하하) 그러니까 후까시들을 더 잡는 거야. 선생도 후까시 잡고, 사진작가들도 후까시 잡고, 반면에 공부는 별로 안하고. 아, 근데 이것도 인터뷰 내용에 들어갑니까?

조 아, 예예. 뭐 녹음되고 있습니다.

화 하하하, 큰일 났다.

조 사진이 재미없어졌다고 하셨는데, 그 이전에 사진을 작품으로서 바라보던 거 하고 조금 달라지신 것 같아요?

화 그렇죠. 네.

조 어떻게 달라지신 겁니까?

화 음, 작품이라고 할 때도 제 사진은 기록물에 가까웠는데, 지금은 아예 작품이 아니고 하나의 자료이고 언제든 쓰레기가 될 수 있는 데이터죠.

정 그게 왜 쓰레깁니까?

화 쓰레기지. 다 인간이 만들어내는 것들은 결국 다 폐기물이 된다고. 사진도 결국은 다 폐기물 돼. 책도 폐기물이라. 다 쓰레기야. 헌책방에 가보면 알겠지만 정말 좋은 책들이 그 저자가 아무개 동료작가나 교수님들한테 사인해가지고 증정한 책들 있죠? 그런 것도 버려져가 헌책방에 나와요. 제가 그런 것 몇 번 주웠어요. 그것도 내가 좋아하는 교수님 책인데, 그 교수님이 친필로 아무개 교수님 혜존, 이래 사인해가지고 그 교수한테 줬는데 내가 책 상태 보니까 이게 읽어보지도 않았어. 그리고는 갖다 버렸는데 그게 돌다가 헌책방에까지 굴러 들어온 거에요. 책이 그런 거 보면 사진은 정말 쓰레기 맞다니까? 그 교수님 글도 재밌게 쓰고 내용도 정말 좋거든? 그런데 그런 책도 안 읽고 버리니까 그냥 쓰레기가 되는 거죠.

예술에서 정치판, 이제는 쓰레기를 가지고 공업사를 차리고

조 메아리공업사 시작하셨잖아요? 어떻게 시작하셨어요? 사진 찍으시던 분이 사진도 재미없다. 그리고 정치하시다가 갑자기 메아리공업사 하시잖아요. (이후에 메아리공업사는 마을기업 에코에코가 되었다.)

화 사진 작업하던 거 하고는 별개로 정치도 하고. 그리고 혼자 독고다이로 살다가 정치하면서 이제 조금 더 인간관계망이 조금 더 넓어졌죠. 그렇게 살다가 최근 어떤 깨달음이 있었냐면, 제가 2002년에 민주노동당 입당했을 때가 30대 후반이었거든요. 그때 우리가 당에 들어갔을 때 당원들이 30대에서 40대 초반들이 의기투합해가 당 생활을 정말 재미있게 보냈거든. 그

런데 어느 날 갑자기 당이 망해가지고 진보신당 하다가 이제 2015년 노동당까지 왔는데, 그러다 보니까 우리가 나이가 다 40후반, 50이 다 되어 있더라고. 이렇게 늙어가는 겁니다. 그리고 우리는 다 고단한 사람들이고. 아, 뭔가 사업을 하나 해 가지고 늙어가면서 당 동무들하고 같이 먹고사는 생업이 정말 필요하겠다.

좀 이야기가 길어지는데, 제가 사실은 사진을 할 때 전업 작가로 뛰어들 때도 마흔네 살 때 이대로 나이 오십을 맞으면 사진관 영감으로 갈 수밖에 없겠다. 지금 뭔가 결정을 해야겠다 해가 사진관을 접고, 사진 작업을 해보겠다고 뛰어들었죠.

마찬가지로 지금도 주변 친구들하고 같이 먹고 살 거를 좀 찾아봐야겠다 하는데, 뉴스를 보니까 고령화에 대한 보도가 굉장히 구체적으로 와 닿더라구요. 재작년에 2013년 기준으로 마흔 살인 남자의 50%가 90살까지 산대요. 오싹한 이야기죠. 기대수명도 그렇고 우리가 실제로 90년? 100년 산다고 그러면 지금까지 살아온 만큼 또 살아야 해. 이래 되면 과연 가족이 유지가 되겠나? 한 50, 60살 되어 죽어야 가족이 아섭고 가족을 보내 드리고 새 가족을 맞고 하는데, 그래야 의미가 있는데. 부부도 마찬가지죠. 30에 결혼해가지고 70년을 어떻게 같이 살아? 뭐 살겠죠. 간단치가 않아요. 나이 들면 들수록 가족은 떠나잖아요. 자식은 없어지잖아요. 자식하고 관계는 별로 안좋아지기 때문에. 가까운 동무들하고 같이 어울려 일할 만한 걸 만들어야겠다, 해가지고 재작년에 준비를 시작했죠.

공공지원을 받을 만한 일이 뭐 있을까? 마을기업을 해보자. 마을기업을 뭘를 가지고 할 거냐? 자원 재활용. 제가 처음부터 의원 되자마자 해운대구 청소노동자들이 파업해가지고 투쟁하는데 거기 결합했거든요. 그때부터 제가 청소과 업무에 관해서 관심을 가졌어요. '왜 청소노동자들이 월급을 제

대로 못 받는가?'로 시작해서 계속 청소과 업무에 관심을 두다 보니 쓰레기에 눈이 떠져서, 사실은 제가 구의원하면서 쓰레기 업무에 관해서 공부도 많이 하고 애정도 많았어요. 쓰레기 가지고 재활용하는 사업을 해봐야겠다 해서 2013년도에 준비해가 2014년 초에 마을기업 신청했는데 떨어졌어요.

떨어진 이유가 제가 보니까 준비가 부족한 부분도 있지만, 경력이 없는 거라. 페이퍼만 가지고 신청해가 될 문제가 아니야. 그래서 작은 작업실이라도 하나 차리고 사업자 등록이라도 하자. 이왕이면 이런 폐기물을 가지고 뚝딱뚝딱 뭘 만들어야 하니까 비록 손으로 만들더라도 간판은 수공업보다는 그냥 공업사 정도 하자. 이름은 우리가 메아리 도서관운동 할 때부터 했던 게 있으니까 메아리로 하자. 메아리라는 게 갔다가 오는 거잖아요. 재활용사업이라는 것도 기본적으로 이렇게 순환하고 반응이 오고 이런 걸 증명하니까 메아리 좋다. 그래서 메아리 공업사를 하게 된 거에요.

그렇게 메아리 공업사가 지난 1년간 진행하면서 이뤄놓은 실적을 가지고 이번에 다시 마을기업 신청을 했는데 우수한 성적으로 뭐 이래 된 거죠. 올해 보조금 5천만 원 지원받아요. 그래서 내년에 또 잘 되면 3천만 원 더 지원받고, 8천 지원받고 경진대회 나가서 상 타면 3천만 원 정도 또 받아요. 경진대회를 나가야 해. 잘 해가지고.

우리가 지금 이런 방식으로 폐기물을 주워가지고 손으로 직접 세탁하고 바느질하고 우리 마을기업 사람들끼리 같이 어울려서 만들어보니까 재미는 있는데 일값이 많이 들어가지고, 가방 하나 만드는데 인건비만 3만 원~3만 5천 원 정도 들어요. 그러니까 아까 어깨에 메는 가방을 7만 원 정도 해. 다들 비싸다고 기함을 하죠.

그 가격을 낮출 방법이 없는 건 아니에요. 봉제공장 보내가지고 만들면 되지. 근데 마을기업을 그래 하면 안 되거든. 그러면 마을기업이 유통업이

되잖아. 공장에서 만들어 온 거 팔기만 하는 건데. 그게 아니라 실제로 지역의 주민들끼리 어울려서 공동체를 이루고 생산하고 가치 있는 활동을 해야 하거든.

그리고 또 하나는 7만 원짜린데 3만 원까지 가격을 낮출 수 있다고 보면, 3만 원이 되면 과연 팔리겠느냐? 안 팔려. 왜냐면 폐기물로 만든 데다가 만 원, 2만 원짜리 에코백, 요즘 3천 원짜리 에코백도 많습니다. 3만 원 해도 또 가격에서 밀려. 그러면은 7만 원을 가지고 10만 원짜리랑 경쟁하면 어떨까? 10만 원짜리 가방에 비교해서 그 프라이탁 같이 한 30만 원, 50만 원짜리 하는 제품하고 비교해서 가야 하니까 그 가격을 내리는 것 보다는 계속 디자인적인 완성도, 제품적인 완성도를 높여가는 게 더 맞지 않겠나.

그런 생각에서 얼마나 팔릴지는 모르겠는데. 어차피 기본적으로 이런 류의 제품에 대해서 관심을 두는 사람은 10명 중에 3명이 채 안됩니다. 전시회 때도 제가 느꼈지만. 거들떠도 안 봐요. 근데 10명 중에 3명이면 30%라고 보는데 30% 중에서 이런 제품을 구매에까지 가져갈 뜻이 있는 사람은 3명 중에 한 명도 안 됩니다. 우리 고객은 제한적일 수밖에 없으니까 품질로 가는 게 맞지. 그리고 우리가 가진 좋은 뜻을 내세워 선전하는 거는 내가 보기에 맞지 않는 것 같고, 그냥 좋은 제품을 만들고, 독창적인 제품을 만드는 데 답이 있는 것 아닌가.

조 아까 우리 집사람이 말한 것처럼 작가가 만들었으니까 작품이고 그러니 '사인 받아와.' 뭐, 이런 것처럼 이런 사회적인 활동을 작가로서 계속 보려고 하는 사람들이 여전히 있을 거란 말이죠. 그런 시선을 만날 때 어떤 느낌이 드세요?

화 예를 들면, 저를 보고 "아이구, 망했다. 사진은 어쩌고 이까지 왔어요? 사진 힘들죠?" 이런 반응들 있잖아요. 재밌죠, 그런 거는. 기본적으로 제가 사진하는 사람이었는데, 물론 이걸 예술작품으로 해 볼 생각이 없었던 건 아니죠. 근데 처음에 내가 사진을 했던 방법도 그렇고 아트웍을 하려고 갔다가 지금 다시 사진을 보는 시선도 그렇고, 결국 내가 처음부터 끝까지 중간에 약간 오락가락했으나 사진은 그냥 자료로 보면 되는 것 같아요. 그리고 사진 가지고 굳이 작가라 스스로 이름 붙이기도 싫고 불리기도 싫은 그게 좀 있고. 오히려 이런 작업하면서 내가 작가가 되는 것 같아서. 수족관도 설치하고, 이번에 에코에코 전시처럼 잭과 콩나무도 만들고. 조만간 해운대 구청하고 협업해 그거 만들 거예요. 중국집. 지난번에 말씀드렸는지 모르겠는데, 중국에서 떠내려 온 페트병을 가지고 집을 만드는 거예요. 가설집을. 제목이 중국집이야. 그리고 그 안에서 짜장면을 만들어서 무료급식도 하고.

그리고 대마도에 가면 삼다수병 있잖아. 내나 페트병. 전부 대마도에 떠내려 와 있어요. 그걸 주워가지고 대마도에 있는 지자체나 단체와 협업을 해가지고 집을 지을 거예요. 이름을 한국관. 칼국수를 팔든지, 뭐 그런 작업을 해보려고.

(전화통화)지금 제가 밖에 나와 있는데 늦어질지 아니면 내일 할지 모르겠네. 확인하고 연락드릴게요. 고맙습니다. 예예.

조 선생님 작업을 보면 전통적인 의미의 작품, 그러니까 작가가 존중받고 작가정신이 살아있는 이런 작품이라기보다는, 작가의 권위를 걷어내고 작용하고 작동하는 방식의 텍스트라는 생각을 갖고 계신 것 같거든요.

화 맞아요. 작용. 작용 좋은 말 같습니다.

조 예전에 의원 활동하실 때도 쓰레기 막 모으셨잖아요.

화 (버려진 지퍼를 들고) 이런 버린 가방에 붙은 지퍼들은, 뜯어가지고 다시 활용할 수 있잖아. 다른 가방에. 쓰레기 모으는 거 재미있어요. 쓸모를 바꿀 아이디어가 생기면 더 재미있죠. 그냥 수집벽이 있는 것 같아요. 쓰레기 수집하는 노인들을 호딩증후군이라고 하던데 그런 거랑 제가 비슷해요.

(식사자리로 이동)

에이바이텐을 들고 뛰어다니던 열정이

화 구의원 일을 하면서 그런 계기가 온 것 같아요. 근데 사실은 활동적인 거는 옛날에 사진 찍을 때 활동도 만만찮았어요. 왜냐면 다 걸어 다니고, 구석구석 가고, 무슨 사건을 찍는 게 아니라 답사하러 다니면서 찍은 사진들이니까.

정 혼자 작업하셨어요?

화 네, 그때는 열정이 있었고, 좀 맹목적일 정도로 집중해서 일했으니까 되게 재밌었죠. 그 무거운 카메라를 들고, 손수레에 카메라를 끌고 다니면서. 게다가 필름이 크니까 몇 장 못 찍잖아요. 많이 가져가 봤자 10장 가져가거든요. 필름 케이스가 이래 되어 있잖아? 그거 무거워. 홀더 자체가. 그거 하나만 달달달 떨면서 찍는 거야. 요 한 장 한 장을 심혈을 기울여가지고. 근데 이게 총량의 법칙이 있는 것처럼 열정도 그렇고 체력도 그렇고 한계가, 이게

혼자 하니까 나중에는 좀 고갈되더라구요. 지치고.

좀 잘나가는 작가들은 학연이 있거나, 후배가 있거나, 제자가 있거나 이래 가지고, 또 어시스터들이 있잖아요. 그래야 훨씬 규모 있게 작업을 할 수 있으니까. 가령 어떤 작가들은 어시스트 모집하는 데 수십 명이 와 가 경쟁률이 엄청난데, 젊고 유능한 학생이 차를 가지고 와서 어시스트 시켜주시면 이 차로 계속 모시겠다, 그런다네요? 그럴 만도 한 게 대형작업을 제대로 배우려면 그런 투자가 좀 필요한 게 있거든요. 조명부터 큰 파노라마카메라라든지, 그거뿐만 아니라 여러 가지 작업의 문제라든지, 배울 게 많으니까. 그래서 어시스트들 골라가면서 쓰는 그런 작가들도 있다고 하더라고요. 사실은 서울에서 활동하면서 학교에 적을 두고 있으면 얼마든지 도움받고 조금 힘을 비축하면서 할 수 있는데, 저야 뭐 시골에서 혼자 독고다이처럼 하니까.

그러니까 에이바이텐은 3년 쓰고 나니까 완전히 소진된 거죠. 고갈돼 버렸죠. 첫째는 돈. 뭐 필름 한 장에 2만 원, 3만 원인데. 한 10장 들고 나가면 30만 원이에요. 무일푼인데. 사진관 두 개 있던 거 접어가지고 벌었던 돈 집 사람한테 딱 맡기고 한 달에 100만 원씩 타 쓰기로 약속했거든요? 석 달 만에 없었던 일이 됐어요. 사기당했어. 그 뒤로 한 달에 30만 원을 주는 거야. 하루 만 원이야. 그래서 그때부터 걸어 다녀야지 뭐. 작업을 이어가기 힘들었어. 근데 돈은 못 벌어다 주고. 그리고 한 2년 정도 작업해가 조금 관심을 가져주는 분도 생기고 약간 지명도 생기고 전시도 하고 그러던 찰나에 갑자기 의원이 되어 버렸어.

천국도 종말을 맞는다

조 옛날에 선생님 김밥천국 위에 엔제리너스 그 사진이 너무 강렬해서 지

나가면서 엔제리너스만 보면 이제 주변에 김밥천국 없나 하고 살펴보게 돼요. (하하하하하)

화 그 김밥천국이 없어져 버렸어. 천국의 종말.

정 아, 없어졌다고?

화 천국도 문 닫는가? 송정에 있죠. 송정에 있는 엔제리너스 밑에 있는 김밥천국.

(술집에 들어왔다)

조 여기 주문 좀 받아주십시오. 양내장전골 하나 하고, 술은 뭐로? 소주로?

화 난 소주 못 먹어. 맥주하고 막걸리인데, 막걸리는 산성막걸리. 생탁은 안 무야 되고. 생탁 불매운동해야 한다. 생탁팝니까?

주인 네, 팝니다.

화 생탁 나쁜 회사에요.

주인 산성막걸리 있어요.

화 산성막걸리 하나 주이소.

주인 산성막걸리 하나, 소주 하나예?

화 막걸리 두 개.

주인 그럼 막걸리 두 병 주전자에 부어 드릴까요?

화 네. 한 사람 앞에 두 병씩 (하하하하하)

밟을 수 있는, 밟아야 하는 사진

화 예전에 외국에 유명한 감독이 처녀작인가? 초기작을 했는데, 그 감독이 나중에 유명해지고 보니까 볼품없는 초기작 속에 있었던 요소들이 나중에 발표한 작품들 속에 다 들어 있었다고 그래요. 신인 때는 뭘 잘 모르지만 진지한 열정을 가지고 작품을 하잖아요. 나중에 거장이 된 이후에도 자기는 잊고 있지만, 여기 있었던 요소들이 다 딸려와서 펼쳐진다는 거죠. 내가 뭐 거장이라는 소리는 아니고, 저도 비슷한 경험이 있었어요. 에이아이디(AID)아파트 전시를 했잖아요.

그때 제가 가지고 있었던 문제가 뭐였냐면, 제가 노동당하는 사람이고, 신문이나 다른 매체에도 사진을 싣고 그랬는데, 아트웍을 하니까 속도가 너무 너무 안 나는 거에요. 에이아이디 작업을 다 해서 전시할 때쯤이면 몇 년 지나는 거야. 그럼 에이아이디 문제 다 없어진 거야.

그 에이아이디를 내가 끈적거리기 시작한 게 2003년인가 4년인가 그때부터 끈적거린 거에요. 그리고 2009년 8월에 철거가 시작된 거야. 그럼 몇 년 있다가 전시한다는 보장도 없고 해서 좀 서둘러야 하겠다. 그래서 '뉴스는 아

니지만, 사진이 속보성을 가질 수 없을까?' 이런 생각을 하다가 에이아이디가 철거 중인 상황에서 미고화랑 박철환 선배가 공간을 주겠다 해 가지고 미고화랑이 잡힌 거야. 철거 중인 상태를 찍어서 전시한 거야. 그때 에이바이텐으로 현장 중계를 한 셈이죠.

그때 작업 구성이 첫째, 폐가에서 수집한 물건과 사진이 있었어요. 오브제하고 누적된 기록 사진이 있었고. 둘째는, 에이바이텐으로 찍은 사진을 걸려고 하니까 인화비가 너무 비싼 거야. 빈털터리였으니까. 정말 그때는 에이바이텐을 쓰고 얼마 안 됐을 때고, 그때 그 철거장면을 내가 제대로 찍었다고 생각했거든. '아, 이 사진 너무 좋다.' 그 아파트 30층에서 쫙, 전체를 조망하면서.

그런데 한 5미터 크기로 걸 방법이 없을까 고민하다가 무슨 생각을 했냐면, 제가 동네사진관을 했잖아요. 스냅사진 뽑는 걸로 큰 사진 파일을 조각내 가지고 다 뽑아가지고 모자이크처럼 붙여보자. 그래서 미술관 벽면을 합판으로 붙이고, 거기다가 사진을 624장인가를 뽑아가지고 쫙 붙여가 큰 그림을 만들어냈는데, 시작은 그걸로 뭐 아트웍을 하겠다는 게 아니었어요. 인화비를 아껴보겠다고.

그게 나중에 〈김밥천국〉 때 한 번 더 써먹게 되죠. 철거과정에서 나온 폐기물하고 이사 가고 남은 작동사니를 수거해서 오브제로 썼지. 버리고 간 사진, 작가가 없는 사진을 활용해서 전시했어요. 그때 전시에 걸었던 사진이 어떤 게 있었냐면, 40대 후반 아주머니가 여고생 시절 수학여행 간 사진이었어요. 포천인가 양평인가 고속도로 휴게소에 그리스군 참전기념비가 있어요. 그 앞에서 여학생들이 너무나 천진난만하게 기념사진을 찍은 거예요. 전쟁이 나면 가장 먼저 희생당할 사람들이 전쟁기념비 앞에서 사진을 찍었는데, 그런 사진을 복사해서 전시한 거예요. 그 사진을 지금도 가지고 있어요.

에이아이디 전시는 에이아이디아파트가 철거되고 재건축되는 과정에서 파편처럼 흩어진 기억을 어떻게 불러내서 기념할 건가에 관한 전시였던 것 같아요. 에이아이디 전시가 첫 전시는 아니었지만, 그래도 제법 완성도 있는, 그리고 미술관으로부터 초대받은 작품이었어요. 자비를 들인 개인전 개념이 아니고, 규모 있는 첫 전시나 마찬가지였어요. 그 전시 때 있던 요소들이 그 뒤에 제가 작업할 때마다 나도 모르게 튀어나오는 거에요. 〈김밥천국〉 전시하는 방식도 그렇고, 그다음에 〈흔들리는 집〉 전시도 그렇고요. 오브제를 다루기 시작하는 것도, 수집하는 것도 그렇고요. 그 다음에 문패작업도 마찬가지고.

그리고 624장을 벽에 붙일 때 어떤 방식으로 붙일 거냐, 프레임은 뭐로 할 거냐, 사진을 벽에 못 박아야 하냐, 이런 고민을 했어요. 합판에다 일부러 큰 대못을 가지고 이만큼 튀어나오게 못을 박았거든요. 유대인들이 예수를 못 박았듯이 내가 사진을 못 박아버리겠다, 약간 까분다고 그렇게 했는데, 결국 나중에 〈터무니없는 풍경〉 전시 때 문패 사진을 전시장 바닥에다 깔아서 밟고 들어가게 했어. 원래 컨셉은 철거민들의 이름을 한 번 더 짓밟히도록 설치한 거거든요. 스펙타클을 구경하러 온 사람들이 이 철거민 이름을 밟고 들어오도록. 그런데 미술관 측에서는 "사진을 밟아도 돼요?" 이러는 거야. 사진을 모르는 관람객들은 "이름을 밟아도 돼요?" 이라는데. (하하하하하)

정 확 다르네.

화 반응이 완전히 다른 거죠.

사건을 찍는 게 아니라 우리에게 주어진 상황을 담아야 했어요

화 사진을 본격적으로 공부한 적은 없지만, 이미 많이 유통된, 그러니까 지나간 개그를 하면 안 되거든요, 사진이. 우리가 제대로 가르치는 선생이 없고, 제대로 배운 바가 없다 보니까 저만 하더라도 처음 사진을 어떻게 시작했냐면 집사람 카메라를 빌려가지고 최민식 선생님 책을 교본 삼아가지고 부산역에 나가서 거지를 찾아다니면서 사진을 찍었습니다.

정 진짜 내공이 있어야 하잖아요. 사진을 시작하는 공통점이 답습이라는 건데, 아까 선생님이 말씀하신 교본, 샘플, 내가 이거 때문에 사진에 빠질 수밖에 없는 계기가 있었을 거 아니에요. 근데 심리상 그 거기에 초점을 맞추고 빙빙 돌아다니다가 내 마음이 가는 사진, 하여튼 나만의 감이라는 부분들을 만들어가야 하는데, 계속 빙빙 돌면서 인간관계만 탑재하는 거죠. 그러면서 알게 모르게 사진가라는 타이틀도 얻게 되고. 그렇죠, 뭐.

화 저 같은 경우는 진짜 진보 정당에 들어오면서 제 인생이 바뀐 케이스인데, 비로소 사회를 보는, 세상을 보는 안목이 열렸다는 거죠. 지리멸렬하다가 어느 날 점핑을 탁! 하더라고. 저도 처음에 뭘 찍어야 할지도 모르고 어떻게 해야 할지를 몰랐어요. 그럼에도 꾸준히 했는데, 어느 순간 정당에 들어와서 좌파들 이야기도 들어보고 하니까 휴머니즘을 가지고 가난한 사람을 찍는 행위가, 타인의 불행을 찍는 행위가, 그리 간단한 게 아니더라구요. 윤리적이지 않을 수 있더라고.

2005년에 최민식 선생이 제 전시에 찾아오셔서 극찬하고 갔어요. '와, 이거 도대체 몇 년도에 찍었나?' 뭐 이런 식으로. '한국에서는 이런 사진이 끝났다고 생각하고 나는 네팔로 가고 인도로 갔는데, 내가 정말 반성한다. 화선

생이 내가 국내에 없을 동안 90년대에 이런 사진 찍어 고맙다. 나도 다시 한국에서 한국사진 찍겠다.' 그랬어요. 물론 선생님이 전적으로 그렇게 된 변화에 내 사진이 작용했는지는 모르겠는데, 제가 2005년도 전시했을 때 찾아오셔 가지고 진짜 막 깜짝 놀라시더라고.

내가 그때 흑백으로 된 걸인 사진들 전시하고 느낀 게, '이런 거 찍으면 안 된다.'였어요. 이유 중의 하나가 뭐였냐면, 최민식 선생은 캔디드라고 해서 몰래 찍고 빨리 찍고 하셨지만, 저는 다 인터뷰를 하고 동의를 구하고 찍은 셈이거든요? 그게 더 나빠. 내한테 사진 찍으라고 동의한 사람은 사진이 갖는 뜻을 몰라. 이 사진이 나중에 어떻게 유통될지 몰라. 그냥 '저 사람이 내 사진 찍고 싶어 하니까 찍히기 싫은데 함 찍어주자. 대신 막걸리 한 잔 사줘.' 그걸 나는 허락이라고 생각했어요. 설령 그렇지 않다 하더라도 내가 처음 전시할 때 느꼈어요. 그 초롱초롱 살아있는 얼굴들을 전시장에 걸었는데, 순간 '아차! 잘못 했구나.' 이 사람들 태반이 죽었거든요? 노숙자들은 다 빨리 죽어요. 자기가 죽고 난 이후에 서면 어디 골목길 여기 지하전시장에 자기 얼굴이 걸려있고, 사람들이 그걸 쳐다보고 있을 거라는 걸 알기나 했을까?

두 번째는, 사진 강의해달라고 민주노총이나 이런 데서 사진 강의하면 내가 찍은 사진을 꺼내서 보여주면서 설명해야 하는데, 이거는 빛이 어떻고 저떻고. 그때도 내가 부산역에서 작업했던 다큐멘터리 작업을 보여줘야 하니까, 그 사진들을 보여주는데, 과연 이 사람들이 자기 얼굴이 10년 뒤에 노트북을 통해서 빔 프로젝트를 통해서 벽에 투사되어서 민주노총 조합원을 상대로 소비될지, 그때 화덕헌이라는 깍두기 같은 놈이 강의료 10만 원 받으려고 자기 얼굴을 강의용 소재로 써먹을지 상상도 못 했을 거란 말이야. 일방적인 관계야. 작가와 피사체의 관계라는 거. 너무나 일방적이야. 절대적인 불합리함이에요.

허락 안 받고 찍은 건 말할 것도 없고, 허락받아도 마찬가지야. 허락하는 순간 그다음부터 완전히 내가 그거를 싹 낚아채서 내 걸로 잡아먹은 거야. 영화 〈뿌리〉에 보면 노예 사냥꾼이 노예를 딱 잡아서 결박해가 배에 태우는 순간 빼도 박도 못하고 아메리카로 가버리잖아요? 똑같다니까? 그 사람의 생김, 표정, 얼굴 이미지를 내가 탁 낚아채고 나면, 그 다음부터 내가 이걸 구워먹을지, 삶아먹을지, 그때그때 필요할 때마다 꺼내 가지고 써먹는 거야. 한도 끝도 없어. 굉장히 공격적이고, 폭력적이고, 일방적이고, 불합리한 거예요. 그런 깨달음이 일순간에 진보정당 생활하면서 식견이 생긴 거예요.

그러면서 사람 안 찍고 건물, 아파트를 찍은 거예요. 아파트 찍으면 점점 더 사진이 어려워져요. 왜냐하면, 그전까지만 해도 표정을 잡는 사진이거든. 재수가 좋고 많이 찍으면 표정이 착착 나와. 실제 맥락하고 달리 그림이 좋게 나오는 방법을 계속 터득해서. 하지만 사건을 찍는 게 아니라 사건의 표정을 찍는 게 아니라 우리에게 주어진 정황, 상황을 담아야 했어요. 점점 개념적이 되고, 사회공부 해야 하고, 어설프지만 배움이 없음에도 이런 식으로 작업하게 된 거야. 그러면서 사진을 보는 안목도, 미각도 달라진 거예요. 그러면서 전혀 엉뚱한 사진을 찍기 시작하는 거고. 결국, 내가 찍어야 한다는 집착도 버리게 되고, 어쨌든 처음 확인이 시작된 게 저 아파트 작업이에요.

예술이 작동하는 방식?

조 근래에는 사진을 그냥 찍는 것이 아니라 사진 자체를 어떻게 사용하느냐를 훨씬 더 재밌어 하시는 것 같아요.

화 제가 어떤 지적인 자격이 있어서 그런 건 아니고, 사진판에 들어왔는

데 하얀 장갑 끼고 사진 만지고, 액자 좋게 하고 이런 것 있잖아요? 그게 거부감이 딱 들더라고. 그래서 조금씩 공부를 하면서 보니까 우리가 정말 좋다고 느끼는 사진들은 작가가 없는 거야. 옛날 사진들, 50년대 사진을, 내가 주웠다는 사진들이.

나중에 보니까 작가들도 이미 지적인 훈련을 통해서 그런 사진이 갖는 가치를 알아보고 벼룩시장이나 이런 데를 뒤져서 임자 없는 쓰레기 사진, 팔려고 내놓은 사진을 찾아서 거기서 골라서 작업하는 작가들이 막 생겨나더라고요. 그 정도까지 갈 생각은 못 했어요. 그런 건 사실 배워야 하는데.

훈련받은 게 없고, 작가가 자기를 드러내는 방법이나, 작품을 마무리해서 제출하는 거, 하나부터 열까지 그쪽 세계가 작동하는 방식을 따라가기가 벅차고 재미가 없더라고요. 사진이 재미없어졌다는 말은 사진기의 통무게를 쫓아가는 게 벅차기도 하고, 내가 원래 생각했던 거랑 달라서 그런 것 같기도 해요. 거칠게 찍어서 자료를 많이 만들고, 자료를 쫙 벌려놓고 대충대충 걸어서 전시하고 넘기고, 화랑이나 미술계나 사진계가 원하는 건 그런 게 아닌 것 같아요. 완결된 하나의 작품, '오, 작품!' 약간 이런 걸 원하는 거에요. 저는 그런 게 아니라 막 재밌고 흥미로운 것들을 해서 같이 공감하고 뜯기 쉽게 하고 싶었어요. 그러면서 내 멋대로 전시하고 내 멋대로 하는 것.

조 어떤 분야든지 틀에 갇히는 순간 생명이 끝났다고 봐야죠. 재미도 없고.

화 그런데 그 틀을 다 알고 벗어나는 건 괜찮은데, 그 틀 자체를 모르거나 그 틀을 구현할 만한 능력이 안 되어 있거나 훈련이 안 된 내 같은 사람들은 또 달라요.

박학다식한 온갖 구라가 난무하는

조 선생님이 아니면 찍을 수 없는 사진은 뭐가 있을까요?

화 아, 내가 아니면 찍을 수 없는 사진? 이제까지 내가 찍었던 사진이죠.

조 누가 그런 사진 찍을 생각하겠어요. (하하하하하)

화 이상한 간판들도 많이 찍었어요. 간판 작업은 하는 사람이 있기는 한데, 조금 결이 다르긴 해요. 한동안 제가 컴퓨터세탁소 간판을 눈여겨봤어요. 대성 컴퓨터 세탁소, 자동 컴퓨터 세탁소 이런 거. '세탁소에 왜 컴퓨터가 붙었을까?' 해서 전국을 다니면서 보니까 전국에 컴퓨터 세탁소가 있더라고. 간판 연식을 보니까 30년 넘은 거야. 페인트칠한 간판인데, 대흥컴퓨터세탁소.

나름대로 그 고민을 풀려고 연구를 하고 있었는데, 어느 날 사진을 발견했는데, 무슨 무슨 기계세탁소가 있어. 73년도인가? 그것도 말이 안 되지. 세탁기가 기계지. '손빨래하다가 기계를 샀나?' 이래 생각이 들더라고. 드물게 전자세탁소도 있어요. 유추하기로는 전기는 전긴데 전자를 쓰는 거야. 세탁기가 하나의 기계로 들어갔을 때는 온·오프 스위치만 있으면 돼요. 특히 업소용. 전기를 넣었다 뺐다 하다가 여기에 요만한 기판이 들어간 것을, 시간 조절하는 타이머와 강약 조절하는 기판이 들어간 거를 과장해서 컴퓨터라고 하지 않았을까?

조 하하, 그럴 수 있겠네요.

화 실제로 세탁소에 가서 아저씨한테 컴퓨터 할 줄 아세요? 하면 컴퓨터 못

하는 사람 많아요. 재미있는 게 한 건물 안에 한 가게에서 아저씨는 컴퓨터 수리를 하고, 아주머니는 세탁소를 하는 거야. (하하하하하하하하)

화 제가 그런 사진을 찍은 거에요.

조 그거 진짜 재밌네요.

정 와, 오늘 진짜 좋은 자리네.

화 박학다식한 온갖 구라가 난무하는.

조 원래 박학다식하면 가난하게 살잖아요. (하하하하하)

화 내 작업실 가서 와인 좀 더 합시다. 또 자리를 옮기는 맛.

하성봉

먼지 한 톨, 공기 한 줌도
어루만지는 그림

하성봉

화가 18년차
2015년 5월 26일, 날씨 사랑하기 좋음

하 하성봉
조 조동흠
정 정남준

먼지 한 톨, 공기 한 줌도
어루만지는 그림

화가 하성봉은 사소한 것 하나도 그냥 지나치지 못한다. 물건을 쉽게 버리는 법도 없다. 어쩌다 남이 주는 물건을 맡아 오고, 떼 온다. 작업실을 가득 메운 화초를 손 보는 게 힘들 법도 한데, 그걸 가져다 버리지도 못하고 살아있는 생명이라며 애지중지 키운다. 그의 천성이 그렇다. 하성봉은 늘 사소한 것들에게서 눈을 떼지 못한다. 그의 그림은 그 사소한 것들을, 어루만진다.

20세기 문명을 21세기에 발견하다

(세탁기 돌아가는 소리에 인터뷰가 힘들었다.)

정 대화가 안돼, 대화가. 대화가 뭐 이렇노. (하하하하하)

하 아니, 이거 세탁기를 돌리니까. 이거 뭐야 이거. 내 그 동안 뭔 짓을 하고 다닌 거야. (하하하하하) 중고세탁기라.

조 세탁기 써 보니까 좋아요?

하 아주 편하더군요, 아주. 많은 시간과 에너지가 세이브 되고. 손빨래하

면 거의 기진맥진 해버리죠.

조 신세계네?

하 오! 음! 나 처음 써봤어.

조 인간의 문명을?

하 아, 쓰는 거는 내가 알지만 내가 직접 써 본 거는 처음이잖아. 계속 내 작업 시간에 손빨래하고 이불 빨래하고 이러면 죽거든 거의. 근데 이야~

조 20세기의 문명을 21세기에 체험해보고 기뻐하는 저 모습이라니! (하하하하하)

하 알고는 있는데, 가장 힘들 때가 겨울이거든. 겨울에 세탁기를 돌리니까 몸으로 이제 느끼는 그 정도 차이가, 야, 이거는 엄청나게 큰 거에요. 우와, 짤 때 팔목 아프고 그렇잖아요. 다 짜서 나오죠. 탈탈탈 털어서 걸기만 하면 되죠. 이야~

조 (하하하하하하) 미치겠다, 진짜.

하 내가 뭐?!

조 인터뷰를 세탁기와 함께 시작을 해야 해. (하하하하하하)

하 뭐 어때서

조 재밌네요. (하하하)

정 세탁기 인터뷰하면 되겠다.

조 우리 세탁기 돌려놓고 인터뷰할까요?

갯벌과 사랑에 푹 빠져

정 (그림 속 풍경을 보고) 저기가 부산근교입니까?

하 아뇨. 이거는 여기는 서포에요. 서포라고 사천 옆에 만 안에. 그러니까 제가 그때 갈 당시는 관광지인 척 했지만 거의 개발 별로 안 된 곳이었죠. 사실은. 근데 요즘은 서포다리도 놓고. 주로 갯벌 많이 형성되어 있는 데는 서해 쪽이니까 서해 쪽이 주로.

정 아, 저는 서해는 안 땡기더라.

하 근데 그 사랑에 빠지면, 제가 완전히 푹 빠져서 6년 동안 작업하고 준비해서 개인전을 했거든요. 도시풍경을 하다가 개인전하고 딱 스톱하고 갯벌 바로 가버렸어요. 왜냐면 이미 내 안에서는 갯벌 작업을 해야겠다는, 거기로 가야 되겠다, 거기에서 뭔가 답을 찾아야 되겠다, 이런 생각들이 있었던 거죠. 사랑에 빠졌나?

정 그게 사람에 대한 사랑이 아니라 갯벌에 대한?

하 갯벌에 대한 사랑. 제가 작업노트에다 쓴 게 뭐냐면, 저게 뿌옇잖아요. 왜냐면 뭍에서 흘러 들어온 물들이 서해 쪽으로 들어오는 거니까. 그게 우윳빛으로 보입디다. 화학적 변화라는 표현을 제가 써서 폼 나게 작업노트에 적었죠. 동해 같은 데는 깊고 검푸른 남성적인 바닷물이 콱! 치잖아요. 근데 여기는 우윳빛 같은 모유 같은 그런 톤으로 느껴져요. 어떻게 보면 안 깨끗하다, 더럽다? 그렇게 표현하지만 정화하고 환원하고 많은 생명 키워내는 곳이 갯벌이잖아요. 제가 갯벌에서 본 대안은 거기 있었거든요. 도시의 문제나 삶의 문제나 인간의 문제를 거기 가서 공부를 해보면 나한테 많은 게 들어오지 않을까 그런 생각. 그게 달라 보여요. 저는 나름 사랑에 빠졌다는 생각을 합니다.

사람들이 배신을 하고 있죠. 그러니까 그게 작업에서는 제일 접점이죠. 새만금 물막이 끝나기 바로 직전에 거기 갔는데, 그게 이제 어떻게 바뀌어 있을지는 대충 알죠. 이전에 금호호에서 물막이를 하고 뚝을 쌓아놓은 상태의 갯벌이 어떻게 됐는지를 봤었기 때문에. 거의 뭐 죽은 거죠. 조개무덤 생기고. 이때는 아직 물이 남아있을 때. 인간의 손이 닿아서 대체로는 상처가 너무 많이 난다. 그런데 그걸 본 게 되게 아픈 거예요. 저 나름대로. 핑계지만, 핑계지만 아픈 거예요. 그래서 안 간지 오래 됐죠. 도망치고 있는 거죠.

내가 누군지, 여기가 어딘지 잘 몰라서

정 그럼 갯벌에서 어디로?

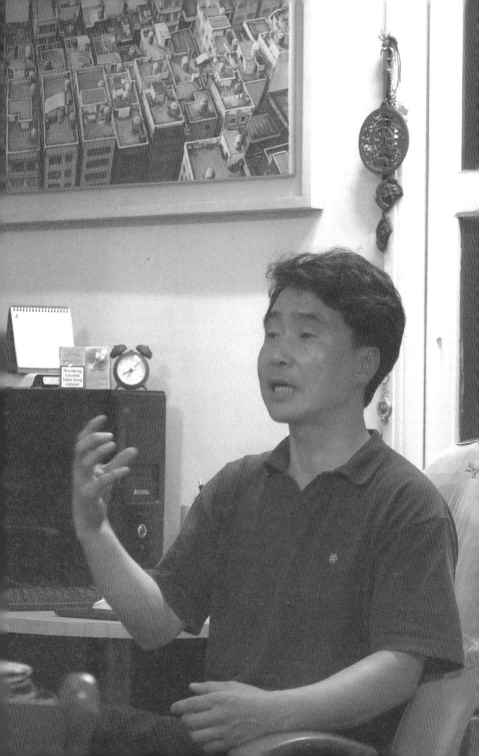

하 다시 도시로. 도시에서 갯벌로 갔다가 다시 도시로.

정 도시를 찾은 특별한 이유가 있나요? 갯벌하고 도시하고 완전히 상반된 이미지다 아입니까?

하 네. 그렇기 때문에. 그러니까 도시는 내가 태어나고 자란 곳이니까. 내가 사는 곳이 어떻지? 사실은 잘 모르고 있더라고요. 제가 느낄 때는 그랬어요. 그래서 다시 나 자신이 누군지를 생각해 보니까 솔직히 잘 모르겠더라고요.

그 전에 작업실이 사직동에 있었어요. 딴짓을 하다가 다시 부산에 와서 작업실을 열었던 시기였어요. 늦은 나이이긴 한데, 작업을 하려고 했으니까 처음부터 다시 시작하자. 근데 뭘 어떻게 해야 될지를 모르겠더라고요. 학교 때 공부한 건 없고 작업한 것도 없고. 솔직히 내가 재능이 있다 생각은 전혀 안 하거든요. 감각 좋고 재능 있는 사람들 있잖아요. 난 재능 없는데? 근데 그 꿈은 계속 가지고 있었죠.

그러다가 창밖을 보다가 창밖 풍경을 그리기 시작했죠. 뺑 돌려서 그리다가 사진 찍어가지고 붙이고. 그래서 실패했어요. 이 전체적인 그 부분부분 컷트한 걸 연결했어야 했는데 이게 왜곡되잖아. 칸 연결이 안 되는 거죠. 실패를 했는데 그 작업을 하다가 그 너머로 너머로 가보게 되었죠. 바깥으로 나가는 거죠. 전체를 보려면 또 산에 올라가야 되니까 부산에 있는 산들 다 다시 타보고. 거기서 이제 작업소재 찾아서 작업하고, 도심을 돌아다니고 그랬죠. 그러면서 그 안에서 비판적인 사고도 많이 있었는데 이건 놓고 봐야 되겠다. 선입견 같은 거잖아요. 사실은 잘 모르겠더라고. 그러면 기존에 내가 가지고 있는 작업 방식이나 보는 방식을 바꿔야 되겠다. 그냥 실경을 있는 대로 그

리자. 왜곡하지 말자. 있는 대로 보자.

그렇게 시작을 했죠. 그래서 기법도 그림을 그리는 방식도 바꾸고. 어떤 왜곡하지 않은 화면 속에서 내가 봤던 거를 내가 주관적인 의사들이 들어가긴 하지만 가능하면 어떤 왜곡이나 변주 없이 보자. 뭐 그런 식으로 하면서 이제 작업하는 방법을 내가 제약한 거죠.

그때부터 시작했어요. 사람은 그리지 않는다. 선하고 점으로만 그릴 것 면적으로 그리지 않을 것. 선적인 거는 공간을 뛰어넘을 수도 있으니까. 선적인 사유로 하자. 그런 식으로 몇 가지 룰을 정하고 작업을 시작했어요. 그게 발목을 잡는 부분도 있고.

조 그러니까 완벽하게 객관적인 시선이란 게 없기도 하거니와 결국은 무엇을 볼 건가는 인간이 결정하는 문제 아닐까요? 선생님이 바라보고자 하는, 비교적 주관을 배제하고 보려고 하는 그것에서도 결국은 주제가 있을 건데.

하 당연하죠. 그건 당연하죠. 물론 가능하면 배제를 하는 쪽. 최대한 배제를 하지만 이게 왜곡되지 않는다는 생각하지도 않았고 객관적이라고 생각하지 않았죠. 왜냐면 내가 가서 내가 맘에 드는 거 골라 그중에서 골라 찍어 막 찍으러 다니잖아요. 그중에 촬영하고 스케치하는 거 중에서 고르잖아요. 내가 이렇게 이렇게 작업을 하잖아요. 사실은 주관적인 편집이죠.

전시 전체를 본다면 당연히 구성이나 선택도 주관적으로 이루어졌고, 대신에 형식을 취하기를 다른 작가들은 그런 변주들을 잘 한 창의적인 작업을 해 내는 거잖아요. 저는 그렇게 가지 않겠다. 그건 그들이 잘 하니까, 난 잘 못하니까 그거 말고 좀 틈새를, 안보고 지나갔던 것들 어쩌면 아주 평범한 것들일 수도 있지만 뭔가 많은 얘기들을 하는 것들이 있으니까 그걸 얘기해

보자. 그러니까 그 뭔가 원대한 그런 거보다는 어떻게 볼 건지 내가 모르니까 일단 모르니까 봐야 될 거 아니에요. 일단 다 내가 직접 가서 봐야 되는 거잖아. 그게 저에게는 아주 중요했죠.

선과 점으로만 표현하는 다른 물성, 다른 세계

조 그게 표현방식에 있어서도 면을 칠하기를 거부하고 점과 선을 찍자라고 하면서 고행의 길을 시작한 거 같은데

하 그렇죠. 그게 고행의 시작인데 일단은 아직 정립이 되지 않은 사고였지만. 이전에 작업을 할 때 기본적으로 정립했던 거는 선적인 작업을 하고 싶었던 거에요. 일반적으로 봤을 때 면적인 사고는 서양적인 것이고, 물론 다 그런 건 아니지만, 동양적인 것도 섞여 있고. 나는 그런 면적인 사유를 지배적으로 공부를 했고 그 속에 들어가 있는 상태였다. 그래서 졸작할 때도 그랬고 선적인 것들에 대한 생각이 되게 많았어요. 판화를 하면서도 선적인, 판화가 선적인 표현이거든요. 목판화.

근데 그때 생각은 내가 가진 정체성이라는 게 동양도 아니고 서양도 아니다. 난 누구지? 이런 거였죠. 여기 사이에 경계에 있는 거 같다. 난 경계에 있겠다. 지금도 그 생각은 변함이 없죠. 경계에 있겠다. 그러면 서양, 어차피 나는 서양화의 양식이 온몸이 다 세뇌가 됐잖아요. 데생하고 면적으로 그림 그리고. 그런데 그거 말고 선적인 세계들이 있더라는 거죠. 그걸 공부하고 싶었죠. 졸업하고 난 뒤에 그 둘을 만나게 하는 작업을 했어요. 그래서 선이 들어왔고 기존의 종래 한국화가 가지고 있는 그런, 어쩌면 당시 나의 내적인 세계가 다시 결합했죠. 선들이 모여가지고 면을 형성하듯이.

제가 전에도 말씀드렸다시피 그 선과 선 사이의 공간은 비운다고, 둘이 겹치는 쪽보다는 비우는 쪽으로. 실재하는데 실재하는 것이 아닌 것 같은 그런 느낌을 가지게 되는 거죠. 사실적으로, 하지만 실제로는 그게 물성을 다르게 드러내죠. 뭐 사실은 그거는 안료가 가진 물질세계처럼 그렇게 드러내는 수밖에 없다고 생각해요.

시간이 묻어 있는데, 그 과정 속에 내가 행복하다는 걸 느껴요

조 아주 뭐 거칠게 이야기하면 일종의 디지털화된 표현방식? 왜냐면

하 그렇게 볼 수도 있죠.

조 있는 것들을 채워버리는 게 아니라 필요하고 보여줄 만한 그런 기호로 채워놓고 점과 선으로 채워놓고 나머지는 비워놓는

하 그런 측면도 없지 않아 있죠. 그러니까 제가 정적인 걸 좋아하는 스타일이었기 때문에 작업을 하면서, 작업을 하면서 더더욱 느낀 거죠. 그 안에 시간성을 내가 만나고 있는 거예요. 그러니까 어떤 사진을 통해서 뭔가 어떤 결과물을 도출해내는 것도 할 수 있는 거지만, 그 앞에 과정이라는 거에서 행복을 느낀 거예요. 그러니까 그 과정이 일전에 얘기했잖아요. 막 바늘로 쑤시듯이 엄청나게 고통스러운데, 그 과정을 통해서 내가 나를 생각하는 시간들을 가진 거죠.

그러니까 실제로 현장에 나가서 그리는 거랑 또 다르죠. 현장의 어떤 느낌이 나는 걸 전달해야 하는데, 나는 내가 있는 공간에 다시 가져와서 이 공간 속에서 나 자신하고 다시 만나는 거죠. 하다보면 온 잡생각부터 생각들이 그 안을 다 거쳐 가죠. 그것이 기호가 되기도 하고 언어가 되기도 하고 내 시간이 같이 묻어 있잖아요. 그 과정 속에 아, 내가 행복하다는 걸 느꼈다는 거죠.

그러니까 막 데생하는 것은 비교잖아요. 잘 그렸니, 못 그렸니. 지금도 뭐 대상을 내가 소화를 잘 하냐 못하냐. 근데 선적인 과정 안에서 내가 느낀 행복은 그런 비교가 아니고 내 안에서 내 자신에 대해서 들여다보기 일종의 명상 같은 것이죠. 다른 사람들 생각해보고 나도 생각해보고 그렇게 내가 풍요로워지는 느낌. 어쩌면 그래서 계속 할 수 있다는 생각을 지금도 해요. 아, 물론 지금은 너무 고통스러워서 붓을 바꾸기로 했다는 말씀을 드렸나?

조 아니요.

하 이제 1호나 2호짜리부터 시작하겠다, 최소한. 그래놓고 최종적으로 세 필붓으로 들어가겠다. 이제 바꿀 거예요. 바꿀 수밖에 없고 시간이 너무 많이 걸리고 내가 일단 지쳐서 안 돼. 나무젓가락 깎아서 하는 거 갔다가 이제는 바꾸기로 했어. 눈이 자꾸 나빠지고. 예전에 좀 빡씬 작업은 지금 아니면 못하겠다. 나이 들면 체력적으로나 육체적으로 안 되는 작업을, 나중에는 못하니까 지금 하자. 그게 좋고 나쁘고를 떠나서 그런 것 때문에 더 집착을 했죠. 나중에 나이 들면 풀자. 눈도 노안이 와서 풀어야 될 수밖에 없어질 거고 체력도 그럴 거고 그때는 풀자.

예전에 그 부산을 그린 그림 이거 할 때는 1호나 2호나 이런 거 붙잡고 넓게 잡아서 스케치하듯이 그렸거든요. 그 방식으로 다시 부산 풍경 쪽으로 돌아갈 생각하고 있어요. 그때랑 지금이랑 표현이랑 보는 방법은 다소간 다르겠지만.

조 제일 오래 걸린 작품이 이거죠?

하 예. 단일 작품으론 저거죠. 반년. 그때는 열심히 해서 반년이었어요.

조 그거 말고, 같이 한 거

하 그건 1년 더 걸렸죠. 백호 두 개, 안에 12개. 12점. 일 년 걸렸죠. 그러면 뭐 일단 숫자자체가 거의 호수로 따지면 300호 이상 크기죠. 한 350호? 정도 되는 거죠.

그 새소리가 되게 눈물겨웠어요

조 의미의 결과물로서 뭔가 작품을 만드는 것이 아니고, 의미들을 계속해서 생산해내는 방식으로서 작업을 한다고 생각하거든요. 그러니까 작업을 하는 것이 하는 과정 자체가 의미지, 작품 자체가 의미가 썩 있지 않다 이렇게 생각하시는 것 같더라고요. 예전에 들어보니까

하 전혀 의미 없다고는 생각하지 않죠. 왜 그러냐면 그게 나를 표현하는 다른 표현방법이기 때문에 의미는 있으되, 그러니까 그 작업을 하면서 알게 된 거죠. 나 자신을 알게 된 거. 조금이나마 자꾸 알아가는 거. 내 안에 숨어있는 나는 그래도 나름 착하고 괜찮은 놈이라고 생각하는 부분도 있었단 말이지, 그런데 알고 보니까 되게 추하고 비겁하고 비열하고 그런 게 점점 더 많이 최근에 와서는 더 많이 보인다는 거죠.

그리고 또 내가 안 아프면 남이 아픈 거를 사실 모르잖아요. 그걸 절실하게 느낀 적이 있어요. 내가 광안리에 작업실 있을 때, 지금보다 더 많이 힘들 때죠. 그러니까 겨울에, 뒤에 보이는 저 평상에다가 홑이불 깔고, 얇은 여름용 침낭 하나 덮고 잤어요. 그날 무지 추웠어요. 전기장판도 없이. 밤새도록 떨었어요. 새벽에 새소리가 들리더라고요. 근데 그 새소리가 되게 눈물겨웠어요. 그제서야 애들이 찌적찌적하는 소리가 다르게 들려. 그 전에는 그냥 아~ 참 예쁘다, 좋다, 이러던 것과 걔들이 그 추위를, 나는 그래도 지붕도 있고 이불도 있었잖아. 물론 거기에 생존하도록 최적화되어 있었겠지만 자기들끼리 부대끼면서 그 추위를 버텨 냈을 거 아니야. 그런 생각이 갑자기 딱 치고 들어올 때 울컥하더라고요.

조 한 20년 동안 계속 점 찍고 계신 거 아니에요? 수도승도 아닌데. 고행

을 너무 하신 거 아니에요?

하 반수도승처럼 살았죠. 졸업을 하고 친구들하고 작업실 하다가 혼자 작업실 떨어져 나왔어요. 같이 있어가지고는 되지가 않더라고. 그 친구들의 친구들까지 찾아오니까 난 뭘 작업을 해야 되겠는데 안 되는 거에요. 그래서 반지하를 얻어서 나왔어요. 근데 그때도 마찬가지죠. 뭐가 뭔지를 모르겠는 거에요. 어떻게 나라는 게 묻어나는 건지 전혀 모르겠는 거야. 뭘 그려야 할지 어떻게 가야될지를 모르겠더라고. 그때 생각은 영혼이라도 팔겠다. 간절하면 그렇게 되잖아. 내가 갈 길이 보이기만 한다면 그게 어려운 길이더라도 얼마든지 나 가겠다, 쓸데없는 내가 맹세를 너무 많이 했던 거 같아.

그게 힘겨워지고 막 밀려있으면 정말 파우스트처럼 영혼을 팔 생각, 그런 느낌 많이 들었어요. 부산에 작업실을 다시 하면서 그 방식으로 선택을 하

게 되죠. 당시에 저는 되게 처절했던 거에요. 암흑이잖아. 암흑, 그런데 한 줄기 빛이 있으면 그게 뭐라도 난 쫓아가겠다는 거지. 그 길을 따라가겠다. 그 길이 험해도 가겠다.

내가 뭘 수도승처럼 살아요

조 다른 분들 인터뷰할 때 별로 물어볼 일이 없는데, 선생님은 워낙 뭐 수도승처럼 사니까

하 아니야. 뭘 수도승처럼 살아요.

조 도대체 뭘 먹고 사나, 이 사람은? 그리고 감 따러 가시잖아요. 일 년에 두 번. 감꽃 따고 감 따고.

하 예. 중간에 알바 할 수 있으면 하죠. 요즘 그 이후로는 잘 안 했는데 왜냐면 레슨도 한 적 있었고 간헐적으로, 가능하면 레슨은 안 하려고 했던 거였으니까. 뭐 인테리어든 벽화든 예전에는 그랬죠. 벽화나 그냥 잡부일들 그런 거 있으면 하고, 대충 충당하고 살아져요. 그렇게 살았던 것 같아요. 그렇게. 부족하죠. 부족하지. 부족한데 살아는 졌던 거 같아요. 없으면 없는 대로 살면 되니까. 뭐 혼자니까 사실은 그 부양해야 하는 사람 있으면 달라지지만 나 혼자니까 없으면 없는 대로 뭐 그냥 살면 되니까.

조 오히려 그런 생각을 하셔서 이렇게 여성을 멀리 한 거 아니에요?

하 같이 있죠. 섞였죠. 둘이 다 섞여있죠. 여성을 멀리해서 멀리하려고 한 건 아닌데 좀 아 내가 자신도 없고 현실적인 문제들도 많고 내가 꾸는 꿈도 있고 꿈은 좇아가야겠는데 어 그 사람을 사귀면 내가 갈 수 있을까? 나는 붓 놓을 거야. 저는 그렇게 생각했어요. 내가 만약에 누군가 사람을 사귀고 결혼을 했고 애기를 낳았는데 분유값이 없고 생활비 없어가지고 붓으로 그림을 그려서 그게 밥이나 우유를 살 수 있는 돈이 된다면 모를까, 그게 안 된다면 나는 가차없이 놓을 것 같다. 그래서 더 도망갔죠. 한편은 그래서 그 생각을 함으로 해서 더 도망간 거야. 그런 것도 있고

조 그림이 종교고, 결국은 수도승 맞네요. (하하하하하)

하 그러려고 그런 건 아니죠. 내가 감각이랑 재능이 있는 사람이 아니야, 굉장히 늦어요. 감각이 예를 들어서 먼저 반짝반짝하는 게 아니고 한참 뒤에 아! 이런 스타일인 거에요. 이런 것을 봤을 때 뭔가 내가 궁금해 하고 절실하게 느꼈던 것들 내가 아파했던 것들 이건 왜 이렇지? 이건 뭐지? 뭐 이런 것들 그런 질문들에 대해서 들여다보고 또 그나마 내가 그중에서도 잘 하는 일이니까 이 길을 가자 그렇게 했던 거죠. 재활원 얘기를 했었잖아요. 재활원이 그 계기에 중심적인 역할을 한 부분도 있었어요. 그때 한참 고민할 때 졸업하고 할 때 재활원 나가면서 생각이 정리되었죠.

작은 돌멩이, 공기 하나라도 어루만지는 그림

조 그런 일연의 이야기들을 죽 들어보면 선생님이 심상 자체가 살아있는

것, 조그만 거라도 그런 거에 무지하게 눈을 떼지 못하는 성품인 것 같아요. 집에 여기 식물들 키우는 것만 봐도 거의 뭐 식물원 수준인데.

하 그냥 뭐 이런 거죠. 외로움을 달래기도 하고 그냥 좋아요. 식물을 보고 있으면 아무것도 없는 가지에서 잎이 나는 걸 보잖아요. 놀랍죠. 신기하고 그리고 되게 사랑스러워요. 감이나 사과나 먹고 화분에다가 거름하라고 던져놔요. 거기서 나. 그걸 어떻게 죽여. 그러니까 숫자가 늘어나는 거야. 그러다가 또 다른 화분도 예쁜 꽃 피면 또 얻기도 하고, 꽃도 종자도 떼오기도 하고, 그렇게 그렇게 늘었죠. 이제 짐이에요. 짐 같은데 하여튼 그런 걸 본다는 건 되게 경이로워요.

이런 것도 있죠. 예전에도 그 생각 많이 했는데, 우리가 그림을 잘 그리는 것은 주제와 소재, 주제 이걸 명료하게 잘 드러내는 거잖아요. 그리고 어떤 것은 잘 생략해내는 것 여백을 잘 드러내는 거거든요. 여백을 그릴 땐 나는 저 여백 끝에 그냥 풀어야 될 부분까지 다 그리잖아. 거의 균등하게 물론 중심에 힘을 받아야 될 곳에 비하면 덜 하지만 거의 다 균등하게 그린다는 거에요. 사실은 내가 배운 그림의 방식으로서는 이건 말도 안 되는 거에요. 이거 면적으로 그냥 풀어버리면 될 건데 그걸 일일이 선하나, 점하나 계속 찍고 있단 말이죠.

내가 갯벌 갔던 것도 사실은 거기에 있죠. 그냥 공기나 물처럼 너무 흔하고 그래서 귀한 줄 모르는 것들. 거기 갯벌, 저는 한 번씩 먹먹하다는 표현을 쓰는데 너무 넓고 경계가 없고 그래서 그냥 멍-한 그런 느낌 든단 말이죠. 그 사소한 것들이 다 모여서 저렇게 형성되고 우리가 사는 공간도 마찬가지고 사물도 마찬가지라고 생각해요. 그러니까 하나하나 그어가면서 저걸 똑같이 닮게 가는 건 아니지만 어쨌든 완성도를 끌어내면서 어루만진다는 느

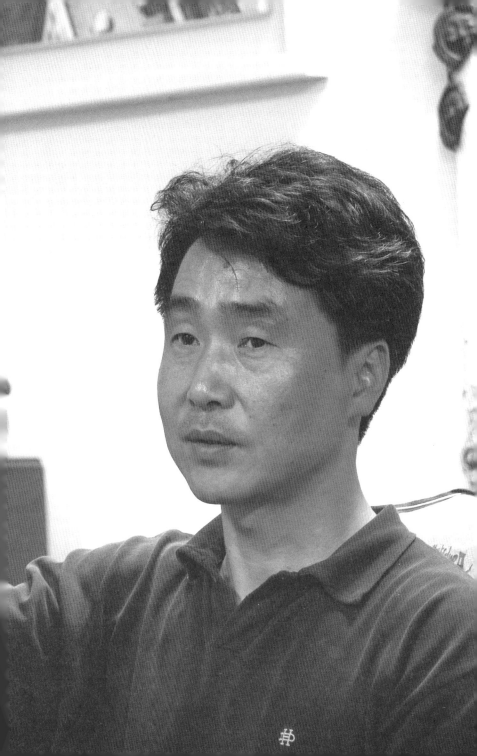

낌이죠. 제 생각으로는 동양화는 만져지는 그림이에요. 제가 느낄 때. 동양화 전통의 그림들이 가지고 있는 세계는 만져지는 세계다.

나중에 남는 거는 안료란 말이죠. 그 위에 내가 안료를 여러 번 발랐던 그 흔적들이 남아있는 거잖아요. 근데 그게 사물을 느끼게 하는 거죠. 내 시간, 내 파편화된 아주 작은 시간들 저런 갯벌의 하나하나의 작은 어떤 작은 돌멩이, 먼지, 공기 이걸 다시 내가 자각하고 생각하게 한다는 거죠. 이건 뭘까? 어, 가난해서 사실은 물건이나 뭐 이런 거 많이 주워오죠. 의자나 뭐 거의 다 얻은 거거든 사실은. 얻어서 어쨌든 나는 그걸 잘 써야 돼. 내가 벌이가 없으니까. 이 사물이 가진 이유가 있으면 그게 아주 사소한 거라도 충실히 해주자. 최대한 충실히 쓰자. 어떻게 하면 이거를 충실히 대할까 충실히 바라볼까.

나는 이런 생각을 해봐요. 만들어지는 과정을 생각해보면 놀라운 물건인데 이거 한번 쓰고 꾹꾹 눌러서 버리는 거죠. 현대 문명이라는 게 그렇게 소비적이더라고. 사물이 풍요로워짐으로 해서 귀함이 사라진 거죠. 사물을 일회성으로 대한다면 사람도 그렇게 대하는 게 아닐까. 그렇지 않겠지만 대체로 그런 분위기가 저한테 냄새로 감지되는 거에요. 가치 있게 쓰는 것. 하찮은 것이라도 뭐 화초도 마찬가지고 다른 무엇도 마찬가지 뭐 그런 생각. 내가 하는 무식한 방법의 작업. 그러니까 그 노동. 엄청난 노동시간 노동에 대한 이야기가 많이 들어가 있는 작업들, 그걸 통해서 사물에 대해서 더 많이 느끼게 되고 공부하게 되는 거죠. 설거지 한 물을 화장실 물에 쓰고, 청소할 때 쓰고 그런 식으로 내가 최소한 할 수 있는 내에서 하자. 아주 작은, 아주 소심한 거죠.

사물을 대하는 태도

하 제가 밥은 잘 먹어요. 밥 안남기고 잘 먹어요. 내 스스로가 귀하게 여기자. 사실은 80년대에 노동의 가치나 그 음식이나 사물에 대해서 귀하게 여기자는 그런 인식들이 많이 있었죠. 한번은 제가 아는, 공부를 역학 쪽으로 많이 하신 어머니가 있어요. 밥을 먹고 밥알이 몇 개 남았나 봐요. 근데 그 어머니가 그런 지적을 잘 안하는 편이에요. 근데 그걸 딱 지적을 하는 거에요. 밥알 있다. 근데 평소에 제가 밥알을 남기는 스타일 같았으면 그 유심히 봤겠는데 그렇지 않은걸 아셨을 거란 말이에요. 거기서 밥을 오랫동안 뭐 생활한 적도 있는 선배집이에요. 그걸 딱 지적해줄 때, 한 번 더 봐라. 사물에 대한 그러니까 생명에 대한 태도나 사물에 대한 태도나 그걸 통해서 전 사람을 좀 봐요. 사물을 어떻게 대하는지를 유심히 봐요. 사물을 대하는 태도가 다르더라구요.

근데 한편으로는 제가 집착하고 있는 것 같아요. 쉽게 못 버리겠는 거에요. 이번에 나 이사 가면 무조건 뭐 3분의 1은 내가 버리겠다. 그랬는데 사실은 자신이 없어요. 사물이라는 건 어떻게 보면 못 쓸 거 같은 그런 사물들도 뒤집어 놓으면 그게 유익한 것이 되기도 하고 그게 작품이 되기도 하잖아요. 뭐 그런 작업을 하는 작가들이 많이 있죠. 전 그런 작업을 하진 않지만 사물에 대해선 그런 느낌을 받아요. 옛날에 판화를 하면서 그런 생각을 했던 적도 있어요. 목판화를 했어요. 그 얘기 했나요?

조 아, 네 옛날.

하 내가 판화를 왜 그 석판화나 동판화 안 하게 된 이유는 말씀드렸죠?

조 이야기 하셨던 것 같은데

하 일단은 예술이란 아름다워야 되는 것인데 추한 짓을 하고 있더란 거죠. 석판화를 씻어내면서 화학물질도 그냥 씻어 내리고 하수도에. 아, 이건 갈 길이 아니구나. 예술이라는 껍데기를 하고 있는 것 같아. 예술 왜 하지? 저래 서 좋은 작품을 내면 난 좋나? 그때 좀 딱딱한 인간이었어요. 딱딱한 인간이 봤을 때 저게 예술이야? 뭐지? 나는 저거 같으면 난 예술 안할래. 그래서 이 제 목판화를 하게 됐죠. 돈은 별로 없으니까 생판재를 살 형편이 안 되잖아. 그래서 막 돌아다녀요 밤에. 판재가 버려져 있어요. 그러면 그거 보면 환장 을 하는 거에요. 너무 행복한 거에요.

　그리고 이런 생각도 했어. 아주 오만하게. 난 발표 안 해도 된다. 아, 물론 안 할 생각이 있었던 건 아니에요. 그 사람이 어떤 기운이 있으면 그 기운이 라는 게 주변에 전파돼요. 꼭 전시라는 형식이 아니어도 되는 거 아닐까? 그 런 생각을 예전에 많이 했었죠. 내 그림의 점 하나가 세상을 세상과 연결하 듯이, 사유의 세계긴 하지만 연결되지 않을까? 그 기운이라는 거. 좀 피상 적인 생각이지만. 작가니까 당연히 전시란 행위를 통해서 사람들하고 만나 고 풀어내고 자기 공부를 해요. 전시를 하는 거 자체가 공부가 되기 때문에 그래야 하지만 연연할 필요는 없다. 물론 대체로는 생계가 달려있죠. 생계 를 해결하려면 작품을 팔아야 되기 때문에 전시를 해야 하는 걸 인정하지만.

정성을 들여서 마음을 어루만지다

조 하성봉 선생님이 불치병이 하나 있던데요. 뭐냐면 설명하는 병이 있어 요. 설명을 너무 자세하게 하는 병이 있어요. (하하하하)

하 아, 이게 뭐 하여튼 뭔가 한이 많은가 봐요. 뭔가 얘기하고 싶은 게 혼자 말 안하고 살다가

조 아니요. 작은 거에 대한 관심이나 애정이 너무 커요. 정말 사소한 거나 이런 것들을 그냥 지나치는 법이 없어요.

하 집착이지 집착. 전생에 죄를 많이 지어서 이렇게 사는 거지.

조 정성을 들여서 마음을 어루만진다. 환경이라는 말 자체가 그게 고리환자잖아요. 우리를 둘러싸고 있는 모든 것들이 고리로 엮여져 있다, 이런 말인데, 초기 작품들도 보면 그런 시선들이 많이 느껴지거든요.

하 그렇죠. 그런 생각들 많이 있었어요.

조 도시나 뭐 이런 풍경들이나 뭐 화장실 문 저런 것도 그렇고, 사실은 주변에 관한 것들?

하 사람 말고. 사람을 둘러싼 주변에 관한 이런 시선들, 뭐 이런 것들을 계속해서 이어서 오고 있는 중이에요.

사람이 사람다워지는 것은
사소한 것들에 대한 태도를 통해 드러난다

하 보통은 사람을 그려야 하잖아요. 그 동시대에 나 내 주변이나 어떤 특

정적인 인물이나 그런 생기, 살아있는 생기잖아요. 저는 그거 빼고 가고 싶었단 말이죠. 사물이 그 환경에 있는 것들이 그 시대에 익명적이긴 하지만 그 시대를 말해 준다 하는 생각. 이쪽 지역에서 타지로 가면 집에 풍경이 달라. 경상도 쪽하고 전라도의 지붕 색깔이나 집이 달라요. 그냥 촌집이나 그 집들을 보면 그 지역에 있는 목수들이나 주인의 그 마인드가 건축에 실려 있잖아. 아무리 좋은 건물 지어놔도 관리를 잘 못하고 제대로 그걸 못 쓰면 건물은 이제 낡고 추할뿐인데, 아주 작고 초라한 집이라도 화분도 놓고 예쁘게 아기자기하게 놓고 있으면 그 주인의 모습이 보여요. 얼굴을 볼 일은 없지만 제가 느낄 때는 저 사람이 어떨 거 같다 하는 느낌이 막 드는 거에요. 작고 소박하지만 그 안에 삶의 모습들이 보이는 거에요.

어차피 제 작업은 제한을 했잖아요. 첫 번째 개인전 준비할 때부터 도시풍경할 때부터 제약을 했었어요. 표현하는 방식이나 또 동시대적인 시대문제를 직접적으로 끄집어내지 못하는 것부터 시작해서 인물이 배제되는 것, 기법적인 부분들, 성향들 이런 것들이 한계를 많이 가지고 있는 작업이에요. 그 안에서 제 나름대로는 근원적인 접근들을 이걸 통해서도 할 수 있지 않을까? 인물이 아니어도 사물을 통해서도 할 수 있는 건 아닐까? 사물을 쓰다듬고 만져보면 자꾸 이렇게 몸으로 느끼고 냄새 맡고 자꾸 느끼다보면 그 사물과 가까워지는 건 아닐까, 그런 생각?

조 이를테면, 사물에 대한 사람의 태도? 시선?

정 예. 그게 드러난다, 그죠?

조 사람이 사람다워지는 것은 다른 것에 대한 태도를 통해서 드러난다?

하 나를 봤는데 나는 누굴까 생각을 많이 했죠. 나를 내 혼자 봐 가지고는 아무것도 안 드러나더라고요. 다른 사람들이나 다른 공간이나 사물과 연결 됐을 때 내가 드러난다는 생각을 한 거예요. 그런 공부를 계속 해 오고 있는 거죠. 나와 사물과 붓과 물감과 주변환경과 그날의 일들이 같이 삶속에 묻어 나는 거죠. 그게 생각이나 사회가 연결된다고 생각하거든요.

기호의 생명이란 걸 보여줄 수도 있겠구나

조 여러 제약을 둔다고 하셨지만 사실은 그렇게 제외하고 이런 과정을 통 해서 결국은 자기만의 주제를 만들어가는 것이라고 생각이 들거든요. 기법 문제로 들어가 보면 이렇게 점과 선으로 작업을 하겠다. 이게 일종의 기호 적인, 그러니까 사물을 있는 그대로 표현하는 것이 아니라 내가 생각하는 어

떤 단위들로 작업을 하는 거잖아요. 그런 고민들도 많이 하셨죠? 언제부터 그런 생각 하셨어요?

하 그림 하는 사람들은 시각적인 것 이미지들, 그리고 이미지가 말해주는 상징적인 것들에 친숙하잖아요. 그런 것들에 대해서 관심은 많았지만, 사실은 먼저는 선. 선이에요. 점은 뒤따라오는 거지. 저한테는 점선이 되긴 하지만 핵심은 선이죠. 초기의 생각은 뭐냐 하면 가능하면 이 선과 점으로만 드러내려고 했어요. 그것이 상징하고 있는 뭐, 기호나 문자나 뭐 상징적인 것들을 배제시키려고 했어요. 왜냐하면 선 자체에 충실해야지 다른 데로 흘러가버리면 내가 원래 가 보자 하던 길에서 흐트러질 것 같은 거죠. 그래서 기호나 문자를 받아들이는데 몇 년이 걸렸어요.

도시풍경 할 때 선으로 작업하다보면 선과 선이 불규칙하게 아주 계획적으로 잘 되지 않은 부분 많아서 충돌하는 부분이 생겼죠. 그러면 기호나 문자 같은 게 보인다구요. 그런 것들을 은유적으로 재밌게 잘 가지고 놀 방법들이 있죠. 그걸 저는 그런 기능적인 걸 최대한 다 떼려고 했어요. 꼴라쥬 기법을 쓴다던지 오브제를 쓴다든지, 아니면 입체를 한다든지, 미디어를 한다든지, 이런 것들 많이 가지고 올 수 있잖아요. 근데 그걸 다 걷어내고 그 선이라는, 어떤 그것에 대한 사유만으로 접근하겠다.

조 예전에 그 이듬갤러리에서 전시한 조그마한 소품 있잖아요. 그 논두렁 그림. 거기에 이제 한글자모 넣으셨잖아요. 저는 그거 보면서 되게 재밌었던 게 기호 언어기호이지만 이것들로 이제 표현을 풍경을 표현하는 소스로 썼던 게 되게 재밌었는데 이게 사실 그런 기호의 형태를 가지고 있든지 선이나 점으로 이뤘던지 저는 그게 크게 다르지 않다고 생각이 들었었어요.

하 저도 당연히 그게 있죠. 그 선의 세계로만 세상에 대해서 내가 다가가 겠다고 스스로 제약을 하고 그 외에 다른 방식으로 표현하는 건 피하겠다, 특히나 문자나 기호도. 왜냐하면 그리로 쉽게 빠져들 수 있기 때문에. 쉽게 빠진 길들을 내가 안 가겠다는 거죠. 빠져들기 굉장히 쉽거든. 특히나 갯벌 작업하면서 더더욱 심했죠. 이건 뭐 그림이야 이게 선하고 점, 이렇게 겹치 면 그냥 기호들이 계속 쏟아지는 거에요. 그게 의미가 있든 없든. 지금도 반 반이에요. 왜냐하면 그렇게 한 쪽으로 쏠려가기 싫어서. 제 자신을 통제할 자신이 없거든.

그런데 내가 담고자 했던 내용과 형식과 잘 맞는 거라면 적극적으로 쓰기 시작한 거죠. 그게 재밌게 드러난 작업 중에 하나에요. 논에 흙이라는 원재 료가 가진 성질과 자모의 선, 점이 가지고 있는 성질이 그러니까 세상을 구 성하고 있는 기본 물질, 입자나 뭐 그런 것과 같잖아요. 흙이 가지고 있는 원 형적 성질이랑 같구나. 거기에 뭘 심으면 다른 것이 막 올라오잖아요. 생명 선이라는 거. 그런 거처럼 무궁무진장한 언어의 조합이든 뭐든 세계들이 있 구나. 그건 참 닮았다 이거 참 예쁘다. 그걸 같이 담았을 때 그림이 나올 것 같아서 자음, 모음 썼던 거죠. 그런 식으로 이제 작업 따라서는 필요하면 적 극적으로 쓰고, 어떤 거는 숨겨서 넣기도 하고, 있는 듯 없는 듯 넣기도 하 고. 근데 최근 작업은 다르죠. 최근 작업은 작업 노트가 하늘에 들어가 대부 분 다. 그건 또 다른 변화인데 그런 과정 뒤에. 하여튼 그런 거.

궁극적인 것은 예술이 아니라 삶

하 저는 전시를 너무 안 해서 좀 문제긴 한데, 많이 해야 하나? 다작이어 야 하나? 이런 생각이 들 때 전 회의가 많이 와요. 그거는 생활적인 측면이

더 강한 것 같고. 물론 나도 이제 그 부양해야 할 가족이 생기면 달라지겠지만 아직은.

조　일단 그게 예술주의적인 그런 사고방식은 아닐까 이런 생각이 들거든요. 왜냐하면 작품을 생산해 낸다는 게 재화로 바꾼다는 교환의 의미도 있지만, 사실 의미를 교환하는 방식으로 작품을 해야겠다는 거죠. 전시를 열심히 했다는 건 그만큼 뭐 이야기도 많이 하고 서로 의미를 생산한다는 의미가 있으니까

하　그럼요. 당연히

조　어떻게 보면 선생님은 너무 그 자기를 다스리고 자기를 괴롭히고 그러면서 그런 작업과정에 너무 의미를 두고 있어서 작품 자체가 많이 없는 건 아닌가, 그런 생각이 들어요.

하　그 예전부터 이 생각은 저한테 되게 중요한 생각인데, 예술은 수단 목적으로 단순화 시키면 좀 그렇긴 하지만 말로 표현하면 수단이지만 내가 선택한 수단이죠. 삶 그러니까 공부든 그게 뭐 방향성을 건 그런 수단인거지. 삶이 궁극적인 거라는 생각은 지금도 하고 있어요. 핵심은 저는 거기에 있다고 생각해요. 사람이 중요하고, 사는 게 중요하지.

조　아침 라디오에도 그 이야기 나오더라고요. 바흐찐이 말년에 일이 없어가지고 돈도 없고 힘들기도 하고 누웠는데 담배를 말아 필 종이가 없는 거에요. 그래서 자기가 박사학위 썼던 게 통과가 안 됐었거든요? 그 원고가 있는

거에요. 카피본도 없이 이 원고 하나밖에 없는데 저걸 담배를 말아서 필 건가, 아니면 저걸 놔둬야 할 건가? 그런 갈림길 앞에서 이 사람은 담배를 말아 폈다는 거죠. 정말 중요한 것은 자기 머릿속에 있다. 이미 완성된 것은 나와 세계 속에 있기 때문에 그런 종이쪼가리는 별로 중요하지 않다, 뭐 이런.

🅗 내 몸 안에 있는 거죠.

🅙 뭐 예술도 완성된 작품? 완결된 작품 이런 것들은 좀 허상이지 않을까요?

🅗 그게 다 다르잖아. 시대에 따라 다르고 보는 사람에 따라 다르고 보는 사람이 자기가 만드는 거잖아. 지금 아직도 난 그 생각 하고 있는 거에요. 너무 많이 할 필요는 없다. 제대로 하는 게 중요하지. 어쩌면 좀 집착하고 있는 건지도 몰라요. 제가 가진 고집에 집착하고 있는지는 모르겠는데, 그 생각은 그렇게 달라지진 않아요. 제가 느낄 땐 약간 변할 만도 한데 별로. 그래서 내가 좀 딱딱하겠죠. 좀 유연하게 못 하구요.

해석, 너와 내가 함께 관통해 가는

🅗 얘기하는 거 너무 좋아요. 그림 가지고 그림 어떻게 생각하는지? 언제는 이런 일이 있었어요. 옛날에 이듬에서 전시할 때 난 팔려는 생각은 별로 없었어요. 사람들 와서 관심 가지면, 설명하는 거 좋아하는 병이라 그랬잖아요. 이게 너무 좋은 거야. 말을 잘 하지는 못하는데 관심 있는 사람들 궁금한 게 있으면 막 얘기 해주고 싶은 거야. 나중에 관장이 이렇게 하다가 너무 팔

려고 작가가 그러는 것 같다, 이렇게 얘기하거든. 어이가 없어서 '예?' 하고 들어가서 그 다음부터 좀 자제를 했어요. 나의 본심은 그게 아닌데 그거랑은 아무 상관없는데. 그림에 관심만 있으면 난 너무 좋은 거에요. 얘기하고 싶은 거야. 내가 가지고 있는 게 뭐 멋지거나 크지는 않지만, 그릇이 작지만, 그 작은 거라도 같이 나누고 싶은 거에요.

🔵 **조**　작가라는 큰 힘이 독자의 해석에 끼어들 수 있는 여지도 있을 것 같은데?

🔵 **하**　강한 의지로 이건 이것이다, 라고 얘기해버리는 순간 위험에 빠지죠. 80년대 후반이나 90년대 초반 모더니즘 계열 작품은 무제가 거의 태반이었어요. 그런 이유 때문에 해석에 문제가 생길 수도 있다.

　미술작품이든 철학이든 문학이든 다 마찬가지, 해석에 대한 문제인데, 그 해석에 대한 문제를 일방적으로 누군가 권력자처럼 '이건 이렇게 해석해야 해.' 라고 얘기했을 때 해석의 틀 안에 묶이잖아. 그 시대의 틀 안에 묶인다는 거죠. 그 시대를 전후로 관통할 수 있는 게 아니고 너랑 나랑 관통해 갈 수 있는 게 아니고 그렇게 만들어진 틀 안에 갇힌다는 거지.

　어떤 아주 알려진 평론가가 '아, 이작품은 이렇게 이렇습니다!' 다른 사람들 다 그렇게 생각하면 그 작품은 죽은 작품이 되는 거죠. 그 작품을 죽여요. 당대에는 그 평론 때문에 그 작품이 비싼 가격에 팔릴 수는 있지만 그거 말고 다양하게 더 다양하게 열릴 수가 해석될 수 있는 여지를 막아 버린 것일 수도 있어요. 다 그런 건 아니겠지만 그런 위험성이 있다는 거죠.

　작품에 대한 해석도 마찬가지라 생각해요. 내가 열려있으면 균형을 잡을 수 있는 능력이 있다면, 오뚜기처럼. 쓰러졌다가 일어설 수 있는데, 그게 안

되면 준비가 덜 된 거죠. '좋다. 내가 그게 뭔지 알아보겠다. 물어도 보고, 머리도 쥐어뜯고, 막 가슴도 쥐어뜯어요. 열심히 찾아가 보는 거죠.

🔵 조 여기 마칠 시간이 다 된 것 같아요. 너무 늦게까지 있었죠? 아아, 작업실? 작업실 다시 갈까요? 어차피 전 모셔다 드릴 거니까.

🔵 하 아니 난 안 모셔도 돼요.

🔵 조 다음에 선생님 이사할 때 뵙던지, 아니면 그 전에라도 한 번 뵈어요.

홍순연

우리의 밥과 양식이 되는 순간

홍순연
배우소리꾼 28년차
2015년 6월 2일, 날씨 부지런하게 살아야겠다

홍 홍순연
조 조동흠
정 정남준

우리의 밥과 양식이 되는 순간

홍순연은 배우소리꾼이다. 인생의 화려한 시절을 극단 자갈치와 함께한 배우이자 소리에 목마른 소리꾼이다. 연기와 소리 모두 매 순간 자신을 갈고닦을 것을 요구한다. 인생을 통틀어 무대 위에서 몇 번 만날 수 없는 황홀한 순간. 그 순간을 위해 나머지를 오로지 견뎌내야 한다.

"그게 오로지 우리의 밥과 양식이 되는 순간이에요."

살아있는 현장을 담아 올린 극단 〈자갈치〉

조 자갈치 입단하신 게 88년이던데요. 인생이 꽃피기 시작해서 지금까지.

홍 가장 화려한 시기를 사실 자갈치하고 했죠. 내가 26살 이후에는 소리를 배우러 선생을 찾아서 전국으로 다닐 때였고, 그전까지는 뭐 대학교 3학년 때부터 쭉 해왔으니까.

86, 87, 88년도에 한참 일이 많았잖아요. 그래서 제가 부산대 민요연구회 한소리패에 있었거든요. 지금은 사이렌이라는 락그룹으로 바뀌었지만. 그때 한창 활동할 때 제가 또 좀 얼굴이 크다 보니까 앞에 나섰죠. (호호호홋) 그랬더니 황해순선배와 정승천선배가 그때 섭외가 들어왔어요. 저 같은 경우에는 스카웃된 거죠. (하하하하하)

조 자갈치를 거쳐 간 배우들이 대략 몇 명 정도 될까요?

홍 지금 저희가 계속 연락하고 있는 자갈치 이사 이름에만 올라있는 사람이 60명이에요. 그렇지 않고 왔다 갔다 했던 사람들은 한 150명 되지 않을까 싶습니다.

조 많네요.

홍 세월이 있는데. 30년을!

조 대표로 계신 지 얼마나 되셨죠?

홍 올해로 3년째에요. 재작년에 제가 복귀한 거죠. 누구 말에 의하면 놀고 자빠졌다가, '딱 걸렸어~' 이러면서. 그렇게 됐죠. 재작년에.

조 자갈치에서 올렸던 공연을 좀 설명해 주신다면?

홍 당시 벌어지고 있는 그런 사회적인 문제들을 좀 다뤘었는데, 지금은 조금 모양새들이 달라졌죠. 그때는 공동창작이었고, 사회 문제들을 직접 다룰 수밖에 없었는데, 이제 제작시스템 자체가 누군가가 대표 집필을 하게 되고 대표 연출을 맡게 되면서 작품의 스타일이라든지 방향들이 아무래도 조금 한정되는 거죠. 그러면서 조금 좋게 보면 다양해졌고. 또 좀 다르게 보면 개인적인 작업으로 조금 방향이 틀어지다 보니까 자갈치가 예전에 추구해 왔던 방식하고는 다르다고 볼 수 있는 측면이 있죠.

조 주로 창작극을 많이 하셨죠?

홍 예. 그렇죠. 다 창작극이죠.

조 대본을 가지고 하는 데도 많은데, 창작극을 쭉 이렇게 계속 끌고 오신 이유는?

홍 아무래도 사회문제를 직접 다루다 보니까 그런 것들을 다룬 작품들이 아예 없었으니까요. 서로가 서로에게 맞댄 그 현장의 살아있는 언어를 채집하면서 현장답사를 하고, 그런 과정을 거쳐 작품을 만들었기 때문이었죠. 지금은 또 굉장히 작품이 다양해졌잖아요? 그중에서 선택할 수 있는 폭이 조금 생기니까 창작하는 부담은 조금 줄어들지 않았나 싶어요. 그런데 뭐 원작이 있다 하더라도 각색하는 것은 거진 작품을 만들어내는, 새롭게 만들어 내는 거랑 비슷한 거니까.

조 창작과정이나 이런 거는 기획을 하시잖아요. 그런 과정도 궁금한데..

홍 음, 이번 올해 같은 경우에는 4월에 저희 정기공연을 했거든요? 〈신수궁던〉이었는데 세월호 1주기랑 겹쳐가지고 좀 많이 못 보셨는데, 나름대로 좀 해보고 싶은 게 있었죠. 그러니까 자갈치가 좀 약한 것이 부산말로만 하다 보니까 일반 연극배우들이 겪어왔던 과정을 우리는 해 보지 못한 측면이 있거든요. 그래서 그런 것에 대한 욕심이 생기더라고요. 이번에는 낭독극 형식으로 만들어보자. 그렇게 기획을 하게 된 거죠.
　이번 작품은 썩 그렇게 성공했다고 볼 수 없는, 그런 안타까움이 조금 있구요. 극단을 이끌거나 책임을 진 사람과 단원들이 초반에 정기총회 때 '이건

좀 어떨까?' 하고 의견을 모아서 준비하게 됩니다.

조 동래학춤 전수도 하셨더라구요?

홍 작년에 돌아가신 유금선 선생님 구음을 배웠었죠. 27살 때 선생님께 가서 구음을 배우기 시작했어요.

조 처음에 연극으로 시작하셔서 소리로 가셨다가, 학춤까지 가시고 뭔가 궤적이 언뜻 보기에는 자꾸 밖으로 나가는 것 같은데

홍 그렇진 않죠. 원래 시작을 소리로 시작했으니까 민요연구회 한소리패였으니까. 그런데 학교 다닐 때 민요연구회 같은 경우에는 이제 주로 일노래, 노동요들을 찾아서 할머니 할아버지들을 찾아서 소리를 배우고 이럴 때니까요. 그러니까 소리에 전문성이 필요로 했던 거죠. 자갈치에 있다 보니까 그 소리에 대한 욕구가 커지면서 그걸 좀 한번 해보고 싶다, 이러고는 이제 자갈치에 참가하지 않고 공연할 때만 같이 뛰는 거지. 프리활동을 한 거죠.

이제는 나를 울릴 선배가 없어

조 연극 〈민주꽃신바람〉으로 데뷔하셨죠? 기억나세요?

홍 네. 첫 데뷔작이니까 기억나죠. 욕도 많이 먹고, 많이 울기도 많이 울었었죠. 89년도에 첫 작품을 했었으니까. 신발 만드는 공장, 그 산업체 학생들 이야기였죠. 노조 구사대하고 노조의 문제라든지 산업체 학생들이 일하

면서 또 거기에 생각이, 눈이 뜨이는 이런 과정들을 다룬 작품이었어요. 제목을 정하면서 〈민주, 꽃, 신바람〉 이렇게도 읽어도 되고 〈민주 꽃신바람〉, 〈민주꽃 신바람〉 이렇게 여러 가지 의미로 쓰일 수 있게 제목을 만드는데 상당히 심혈을 기울였죠.

🄯 그런 생각 가끔 해보면 감회가 새롭지 않나요? 아주 많은 시간이 지났고

🄷 그때 참 욕을 많이 먹고 선배 몰래 울기도 많이 울었는데, 이제는 나를 울릴 사람이 없구나.

🄯 후배들은 울려보신 적이 있나요?

🔴 **홍** 울린 적 있죠. 그것도 아주 매 매! 사실 자갈치 선배들은 굉장히 유순한 편이에요. 우리가 전통 예술을 배울 때 탈춤이든 소리든 거의 구전심수로 전해져 내려오는 그런 전승방식이다 보니까 아무래도 선배에게서 받아내는 이런 것들이 엄격할 수밖에 없죠. 그리고 또 다 이 판에 있는 사람들이 한 성깔 하니까, 겉으로 보기에는 그냥 유순해도 다 자기 깡이 있으니까 이 바닥에 남아 있는 거니까요. 생활해 온 세월이 있으니까 눈에 보이는 기대치라는 게 또 있어서 후배들 보면 좀 성에 안 차면 성격 따라 조금 다르겠습니다만, 좀 호되게 야단치는 편이죠.

🔴 **조** 많은 작품을 하셨는데 기억에 남는 작품이 있으세요?

🔴 **홍** 가장 기억에 남는 작품은 〈내 청춘 파도에 싣고〉라는 공연이었는데요, 그 작품은 원양어선을 타는 선원들에 관한 이야기였죠. 그게 사회문제화되어서 선원협의회도 만들어지고 그럴 시기였는데, 그 때 저희가 거기 현장에 나가서 얘기 듣고 직접 원양어선 배를 탔던 사람들하고 인터뷰하고 그러면서 그걸 공연에 올렸을 때 굉장히 공연이 끝나고도 그 감정이, 그분들이 겪었던 그런 현실들이 끝나고도 사라지지 않는 그런 경험. 그러니까 공연 끝나고 더 많이 울었던 그런 작품이었어요. 연기에 패턴의 변화를 줬던 작품은 〈신새벽 술을 토하고 없는 길을 떠나다〉 이제 채희완 선생님 연출 작품인데 원효선사의 이야기를 다룬 작품, 기억에 남는 작품이죠.

🔴 **조** 본인 작업하고 싶다고 하셨잖아요. 어떤 작업을 하고 싶으세요?

🔴 **홍** 최근에 했던 작품은 〈열네 살 무자〉인데요. 위안부 할머니 얘기인데, 김

선우 시인의 시거든요. 이 시를 채 선생님이 연출하시고, 따로 또 음악을 그 시에 곡을 붙여서 공연했던 작품이었어요. 김선우 시인의 시를 쭉 낭송하되 극처럼 만든 작품이기 때문에 이걸로 저 혼자서 할 수 있는, 그러니까 노래, 춤, 연기가 복합적으로 어우러진, 〈열네 살 무자〉에서 조금 더 진화한 그런 1인극을 해보고 싶은 욕심이 있어요. 연구를 많이 해야 하는데 아휴, 그것도 욕심을 부려야 할 수 있어요.

조 1인 뮤지컬 같은 건가요?

홍 예예. 1인 뮤지컬.

조 지금 공연하고 있는 거 있습니까?

홍 지금은 없구요, 5월 30일 부산항 축제를 마치고 이제 6월 13일 광주 놀이패 신명 초청 공연이 있어요. 민주공원에서 〈꽃 같은 시절〉이라고 공선옥 씨 소설을 이제 각색해서 만든 작품인데 저는 광주 가서 봤는데 굉장히 재밌는 작품이거든요. 그냥 상주단체교류공연으로 6월 13일 초청 공연하고. 6월은 그나마 조금 쉴 수 있는 달이에요.

조 다음 작은 예정하고 계신 겁니까?

홍 다음 작품은 작년에 올렸던 〈복지에서 성지로 2탄〉을 재공연할 예정이고, 이제 11월 되면 고등학생들 고3들 이제 수능시험 끝나니까, 또 이제 고3들 위해서 〈무자〉 공연.

조 그걸 매년 하시는 거네요?

홍 이제 3년째. 제가 〈무자〉 작품 2007년도에 처음 광안리에서 했었거든요. 정신대해원상생굿 행사 속에 저 작품을 올렸었는데, 작품이 너무 힘들어서. 그 당시만 해도 많이 알릴 수 있게 기획을 하자 그랬는데 제가 몸이 아파서 안 되겠더라구요. 너무 힘드니까. 한번 하고 나면 사람이 죽을 정도로 힘이 빠지니까. 시간은 짧아요. 30분 정도거든요. 근데 마음도 힘들고, 몸도 힘드니까 '나 못하겠다. 이거는 기획하지 마라.' 그랬는데 제가 대표를 하고 있다 보니까 좀 힘들어도 알려야겠다 해 가지고, 특히나 우리 학생들이 진짜 알아야겠다, 이런 생각이 들어서 3년째, 올해도 하게 됐어요.

예술 해도 괜찮아, 위험하지 않아

조 연극도 굉장히 혹독하게 훈련을 받잖아요. 요즘 젊은 친구들이나 단원들도 그런 과정들 거치나요?

홍 이번에 공연할 때도 이제 처음 공연해 본 친구가 있었는데, 한두 달은 지금은 사람이 많지 않기 때문에 맨투맨 교육 시켰어요. 일대일로. 춤이면 춤, 노래, 발성. 자기한테는 행운이죠. 맨투맨 받기가 쉽지 않은데, 오로지 자기만 보고 수업을, 지도를 해야 하는 거니까. 그러니까 자기 또래가 같이 있으면 얻는 것이 또 다를 수 있겠지만, 자기 입장에서는 굉장히 힘들게 그 과정을 거치고 이번에 공연을 같이 했거든요. 그래도 자기 입장에서는 굉장히 내로라하는 선배들과 같이 한 거죠. 지는 20댄데, 4, 50대 선배들하고 같이 했죠. 굉장한 행운이죠. 그런데도 잘해냈어요.

조 안 울었어요?

홍 몰래 울었겠지. 그리고 또 부드럽게 할 수도 있음에도 그냥 괜시리 혹독하게 매 매, 그냥 '괜찮아.' 이렇게 할 수도 있고 '잘해.' 이렇게 할 수도 있는데, 반대로 심하게 하죠. 그렇게 안 해도 되는데도 그렇게 하는 것도 좀 있어요.

조 필요하다고 생각하시고 하신 거 아니에요?

홍 그렇죠. 그래야 좀 더 이제 단단해진다고 생각을 하는 거죠. 그러니까 '아이고, 잘한다 잘한다, 좋다 좋다.' 이래 가지고는 이 판에서 길게 가진 못하니까. 그런 걸 좀 확실하게 알고 그걸 지가 뚫고 나와야만 새로운 걸 볼 수 있는 거니까. 일부러라도 좀 중간중간 꺾어주는 거죠.

조 연극도 좋은 선생님이 필요한 것 같은데, 선생이자 협업자로 가야 하는 그런 부분도 있는 것 같아요. 야단치다가도 같이 동지로서 생각해야 하는 그런 부분은 어떻게 조절하세요?

홍 저 같은 경우는 차이가 좀 많이 나니까. 저는 대표라는 직책을 맡고 있고, 상대는 이제 막 들어와서 일을 배우고 시작하는 처지니까 적당하게 혼냈다가 또 술 먹었다가.

조 아주 고전적인 방식으로?

홍 맛있는 거 사줬다가, 또 좋은 공연 보여줬다가 그래요. 왜냐하면, 우리

는 좋은 공연 보는 게 큰 공부가 되죠. 자극도 되고. 다른 작품들을 자주 보러 가는 편이에요.

조 요즘 살아남기 힘든 세상이 되었잖아요? 젊은이들이 먹고살기 힘드니까 미래를 걱정해야 하고. 사실 20대에는 먹고사는 걱정보다는 세계평화나 평화통일이나 이런 큰 꿈을 꿔도 괜찮을 것 같은데. 예술 분야에도 그런 교육이 좀 필요하지 않을까 하는 생각이 들었어요. '예술 해도 위험하지 않다.' 이런 거. 예술가로 안전하게 살아남는 법? '세상이 험하다고 하는데 그래도 우리가 예술을 하면서 살아남아야 할 거 아니냐.' 이런 거 있잖아요. 수습기간에 그런 거 가르쳐야 하는 것 아니에요? (하하하하하)

홍 그런 거 재밌겠다.

정 옛날에 대학 들어왔더니 맨날 술만 먹이고.

홍 실컷 술 먹여놓고

정 묵고 사는 건 안 가르키주고. 맨날 술만 묵이고.

홍 책임을 안 지는 (하하하하하)

조 요즘 예술인 복지사업 등 예술을 하는 것에 대해서 사회가 어느 정도 책임을 져야 한다, 뭐 이런 이야기들이 나온 지 몇 년 됐잖아요. 그런데 생각해보면 어느 예술 분야든지 다 힘들긴 하겠습니다만, 특히 연극 분야가 구조적으로도 그렇고

생활을 버텨내기가 굉장히 힘들다고 제가 들었거든요. 실제로 어느 정도였는지?

(홍) 저 같은 경우에는 소리라는 무기가 좀 있었어요. 지금은 예술 강사 시스템이라든지 여러 문화를 통해서 연극 동아리를 만들어서 나름대로 강의 형태로 해서 조금 수입들을 만들어 낼 수 있는 구조들이 조금 있지만, 예전에는 그런 게 없었죠. 그나마 자갈치는 탈춤이라든지 풍물이라든지 또 소리라든지 이런 강습들을 통해서 그런 걸 조금 만들어내고 있었던 상황이었지만 그래도 굉장히 힘들었으니까요.

근데 저는 연극을 하면서도 소리 수업들을 짬짬이 하면서 소리 공연들, 소리 공연은 혼자 가면 되거든요. 연극은 혼자 하기가 힘들지만, 소리공연은 자기 목만 가서 공연하면 되니까 오로지 자기 수입으로 올 수 있는 그런 것들이 좀 있었어요. 그래서 그나마 좀 버틸 수 있었던 것 같고. 그리고 저는 애들 아빠도 같이 일을 했으니까 서로 뭐 조금 적게 먹고 적게 쓰자. 애들도 저희는 별로 안 먹고 그렇게. 우리가 술은 많이 먹어. 그래서 애들이 작습니다. (하하하하하) 좀 적게 먹고, 적게 쓰자. 그리고 어릴 때부터 그렇게 부유한 생활들을 해 본 적이 없어서 '뭐, 이렇게 살아도 되는구나.' 해서 눈높이가 그렇게 높지 않았어요. 그런데 이제 남자들은 가정을 가지면 대체적으로 떠날 수밖에 없었죠. 지금 자갈치도 후배들 같은 경우에는 결혼하면서 대체로 다 그만두고 돈벌이를 찾아 나서니까.

오면 먹여는 살리겠는데!

(조) 옛날보다는 극단이 좀 자생할 수 있는 체계가 잡혀 있는 것 같아요. 수습 기간에 월급을 줄 정도면.

홍　체계는 잡혀 있는데, 사람이 많이 안 오네요. '사람이 먼저다.' 이래 되어야 하는데.

조　돈은 있다? (하하하하하하)

홍　오면 어떻게든 먹여 살리겠는데. 요새는 여러 방법이 있으니까요.

조　부산에 소극장이 꽤 많이 있는 것 같던데요. 거기는 상황이 좀 다르죠?

홍　연극협회 쪽은 소극장들이 매우 많죠. 하기야 거기도 단원 시스템은 아니죠. 그때그때 부산에 연극하는 사람들 모아서 하고. 그나마 소극장을 운영하는 대표 격 연출자가 사람 모아서 하는 경우들이죠. 단원을 먹여 살리지 못하니까. 작품을 내서는 빚이, 천만 원을 지원받으면 천만 원은 빚이거든요. 반은 빚을 내야만 작품을 올릴 수 있는 구조니까. 그나마 지원금 따서 순회공연하거나 하죠. 그런데 연극은 또 순회공연하기가 거시기 하거든요. 전통예술 분야도 아니고, 춤하고는 또 다르죠. 뭐 그런 부분들 때문에 예산을 따내는 데에는 한계가 있죠. 그러니까 애들이 프리로 뛰는 거죠. 이 공연 짧게 뛰고 그러고는 서울로 가는 거죠. 경력을 쌓으려고.

조　프로필 딱 채우고?

홍　예. 그렇죠.

정　억수로 궁금한데, 자갈치라는 이름은 어떻게 짓게 되었나요?

🔴 **홍** 그냥 부산의 대표이자 상징인 자갈치시장에서 따왔어요. 86년도에 자갈치가 만들어질 때 동아대 극회 중심의 선배님들이 주축이었어요. 그러니까 마당극을 표방한 게 아니었죠.

🔵 **정** 그러니까 그게 백진호 선배 때부터였던 거 아닌가요?

🔴 **홍** 아, 그건 윗대. 그렇게 만들었다가 다른 그 사람들이 결합하면서 이전에 원래 만들었던 선배님들이 그만두고 나가신 거죠. 그러고는 승천형, 해순형, 그리고 돌아가신 주효형, 정완형이 주축이 되어서 만든 거죠. 이쪽에 문화운동의 깃발을 내걸고 만들었다가 채희완 선생님하고 결합하면서 나름대로 방향성을 갖게 되었죠. 그래서 87년도에 본격적으로 활동하게 됐죠.

🔵 **정** 87년에 진짜 바쁘셨죠? 87, 88, 89

🔴 **홍** 그렇죠. 그때는 극단 자갈치보다 문화기획 일을 많이 했어요. 바보주막에 있는 강희철 선배가 기획을 맡으면서 〈이애주 바람맞이 춤판〉, 극단 아리랑의 〈칠수와 만수〉와 같은 작품을 기획했죠. 그때 굉장히 활발하게 활동했었어요. 극단 자갈치와 일터의 전신 때 활동한 선배들이 부산문화운동의 깃발을 올렸던 그런 때였어요.

🟣 **조** 민예총하고는 어떻게 인연을 맺게 되셨어요?

🔴 **홍** 민예총 전신이 부산문화운동협의회잖아요. 부문협. 그때 당시에 부문협이 만들어진 시기가 양정에 극장이 있을 때였거든요. 양정에 신명천지가 있

고 그 신명천지 안에 김상화형 미술패도 있었고, 극단 새벽도 있었고, 우리 자갈치 있었고, 노래야나오너라도 같이 있었거든요? 그때 한창 그때 거기에 모여 있었어요. 그러다가 부문협이 만들어지고, 자갈치 선배들, 일터 선배들이 같이 동참하던 때였어요. 그래서 자갈치가 저절로 그 부문협 만드는데 주축을 이루었기 때문에 빠질래야 빠질 수 없었죠.

보는 사람을 울려야지, 지가 울고 자빠졌노

조 젊은 친구들 만나보면 연극을 하고 싶어 하는 사람은 생각보다 많은 것 같아요. 그런데 겁을 많이 내거든요. 용감하게 뛰어들어 보자, 이게 잘 안 되는 것 같고, 두 발을 어느 쪽에 담그지 못하고 머뭇거리는 애들이 대부분인 거죠. 요즘 애들이 잘못했다는 뜻이 아니라, 예술을 하는 게 점점 두려운 시대가 된 게 아니냐. 왜냐하면, 먹고 사는 게 아주 급하게 됐으니까. 취직 못하면 영원히 낙오자로 살 것 같은 두려움 같은 게 있는 거죠. 그런 시대에 자갈치에서 하는 연극은 돈이 전부인 세상에 그렇지 않은 가치가 있다는 것을 분명히 보여주는 그런 작업이었다고 생각해요. 뭐, 그런 거창한 이야기를 하려고 했던 게 아니고, 이런 상황을 또 어떻게 다룰 것인지 늘 고민하고 계실 것 같은데, 요즘 하고 계신 그 고민을 좀 듣고 싶습니다.

홍 저는 요즘 〈후아유〉라는 텔레비전 드라마를 보고 있어요. 〈학교 2015 후아유〉라고. 그걸 보면서 '아, 이 애들이 아프지 않았으면 좋겠다.' 이런 생각을 했어요. 그 드라마에 나오는 애들이 왕따 당하고, 또 부모들이 끊임없이 애들을 쪼고 그런 모습이 계속 나오는 거예요. 그래서 이 애들이 아프지 않을 수 있는 그런 세상을 보여주고 싶었어요. 그걸 보면서 계속 가슴이 아

픈 거죠. 어느 누구도 이런 말도 안 되는 걸로 아프지 않은 그런 세상을 만드는 것이 내가 해야 할 일이 아닐까 싶어요.

그리고 내가 좋아서 한 것이지만, 처음에는 노래가 좋아서, 춤이 좋아서, 사람 앞에 서는 게 좋아서 시작한 일이지만, 나름대로 여러 가지 일을 해야 하는 중에 느낀 것이 있어요. 어떤 곳에 있는 사람이건 고통받지 않았으면 좋겠다. 그게 제가 이 세상에서 같이 해야 하는 일이라는 생각이 들었어요.

저는 드라마 보면서 잘 울거든요. 우리 애가 같이 드라마 보다가 슬픈 장면이 나오면 '저거 저거 엄마 또, 울겠다.' 그래요. 집안에 세 남자가 저를 딱 쳐다봐요. 그러면서 언제 눈물이 떨어질지 보는 거죠. 아주 사소한 건데도 내 속에 있는 어떤 감성이 그런 상황에 너무 공감해 버리는 거에요. 뭐, 천성이라고 생각하는데, 이런 것들이 있기 때문에 이 작업을 이제까지 해올 수 있었고, 앞으로도 할 수 있지 않을까, 그래 생각합니다.

조 예술가라는 게 결국은 남의 아픔을 나의 아픔으로 받아들이고, 다른 사람도 그러한 공감에 참여하게 하는 거라고 생각하거든요. 결국 그 일을 할 수밖에 없으신 거네요.

홍 욕도 먹어요. '니는 다른 사람을 울려야지, 니가 다른 사람을 감동하게 해야지 왜 니가 감동하고 자빠졌냐?' 이런 소리를 들어요. 그런데 그게 마음대로 되는 건 아니죠. 제가 먼저 감응해 버리기 때문에. 무대작업할 때도 마찬가진데, '보는 사람을 울려야지 지가 울고 자빠졌노.' 이런 얘기 듣는데, 그게 안 되더라고요. 이때까지 어떤 작품을 하도, 아까 〈내 청춘 파도에 싣고〉 이야기하면서도 그렇고. 그냥 '그게 바로 내다.'라고 하고 싶은 거죠. 진짜 연극의 어떤 고수라는 분들은 그거를 절제해서 하실지 모르겠지만, 나는 그게

바로 내다, 하고 얘기하고 싶은 그런 오기는 좀 있더라고요.

조 그렇게 연기하는 게 좋으세요?

홍 중독성이 있죠. 딱! 하는 그런 몇 번의 경험이 인생 전체를 좌우해 버리는 거죠. 그 느낌을 이제 못 잊는 거죠.

그런데 반대의 순간들도 많죠. 진짜 죽고 싶은 순간까지 가요. 그다음에 진짜 대인기피증 같은 거 있잖아요, 그런 게 생겨요. 진짜 제대로 안 됐다 싶을 때는 죽고 싶고, 숨고 싶고. 그때 술이 필요한 거죠. 술 먹고 빨리 자요. 술 먹고, 빨리 울고, 튕기자. 그렇게. (하하하하하)

그게 오로지 우리의 밥, 양식이 되는 순간

조 정말 내가 마음에 드는 작업, 예술다운 예술을 하고 있구나 하고 느낄 때가 있으세요?

홍 그건 뭐 어떤 상황인가에 따라서 조금 다르긴 한데. 음, 제가 소리를 할 때나 연극을 할 때나 그럴 때 자기 스스로 만족하는 순간들이 있거든요. 모두가 마음에 드는 건 아니고, 진짜 몇 번 되지 않는, 만족하는 순간들이 있어요. 내가 소리를 할 때 호흡이라든지, 내 스스로 오늘 이 자리가 요구하는 것에 내가 가장 적합하게 했을 때. 그러니까 공연도 마찬가지예요. 그랬을 때 굉장히 행복하죠. 그런데 그게 몇 프로 안 돼요. 정말 몇 안 되는 순간. 그런데 그걸 제외한 나머지 순간들은 거진 자괴감이 더 많이 들죠.

조 그 순간을 위해서 견디는 순간?

홍 그게 오로지 우리의 밥, 양식이 되는 순간이죠. 그 외의 것들은 고통의 순간이죠. 그러니까 고통스러운 순간들이 훨씬 많은 거죠. 그중에 몇 번. 그때 느끼는 만족감은, '아, 내가 광대로서 이 자리에 있구나.' 하는 그 느낌이 드는 거죠. 그 몇 번 때문에 나머지를 참아내고 가는 거죠.

조 예전에 예술인상 받으셨잖아요? 그때 어떠셨어요?

홍 저는 진짜 그때는 의외였었어요. 그때 심창신선배가 사무국장할 때였거든요? 지금 사상문화원에 계시는. 그날 총회할 때 와서 노래를 불러 달라더라구요? 그래서 알았다고 갔는데 진짜 저는 전혀 몰랐어요. 너무 의외였고 갑자기 당한 일이라서.

조 우셨어요?

홍 어. 울었어. 그러니까 창신이형이 한다는 얘기가 '와, 진짜 그림이 되더라.' 이러지. 대체적으로 좀 정보가 누출이 되잖아요. 그때는 제가 전혀 몰랐기 때문에.

조 호사꾼들은 그런 과정보다는 그 돈이 어디로 갔을까?

홍 상금이 300만 원이었거든요. 상화형이 그렇게 얘기했어요. "순연아, 절대 그걸로 술 사먹지 마라. 그걸로 딱 모다 가지고 니 하고 싶은 거 해라." 그

래 가지고 제 연습실을 얻었어요.

그 대신 개소식 하는 날 이제 전복회 하며, 해남에서 우리 시숙님하고 시댁에서 와서, 막 해남이니까 전복하고 완전 막 횟거리를 가지고 와 가지고 대접을 했죠. 300은 안 쓰고. 그대로 지금 보증금으로 들어가 있죠. 상화형 말 듣길 참 잘했다. 그거 술 먹으면 홀라당 그냥 다 날아가 버리잖아요.

파토 안 내려고 속이 문드러지죠

조 제가 직업병이 하나 있는데, 가르치는 게 직업이다 보니까 사람들에게 자꾸 말하는 걸 좋아해요. 그게 좀 느껴지죠?

홍 예예, 그거 직업병 맞아요.

조 뭔가를 가르치는 사람은 다 갖고 있는 것 같아요. 좀 지나서 깨달은 게 뭐냐면, 가르치는 사람이 말이 많으면 안 된다는 거였어요. 말로 가르치지 말고 몸으로 보여줘야 하는 건데. 그래서 어른 노릇 하기가 힘든 것 같아요. 대표로 계시면서 그런 어려움은 없었나요?

홍 속이 많이 문드러지죠. 제가 사실 성질이 굉장히 급해요. 그래서 당장 해결을 못 하면 꼭지가 도는 스타일이거든요. 그런데 이거는 그래서는 될 일이 아닌 거죠. 속이 끓어서 여기 목까지 올라와도, 이걸 죽이고 해야 하는 거죠. 내가 대표를 안 맡았다면 그럴 필요가 없는 거죠. 대표라는 자리에 있으면서 이걸 바로 터뜨리면 이거는 파토나는 거니까 이게 절제가 되더라고요. 그 대신 내가 살아남을 수 있는 구멍이 있어야 하는 건데, 그걸 오롯이 받아줄 수 있는 누군가가 있어야 하는 거죠. 그게 이제 선배 한 명과 우리 애들 아빠죠. 얼마나 피곤하겠어요? 살림도 살아야 하지, 또 스트레스도 받아줘야지. 이렇게 옆에 누구라도 있으니까 그나마 할 수 있는 것 같아요.

조 두 분 다 예술을 하시고 계시잖아요. 예술적인 면에서는 서로가 예술을 하고 있다는 게 좋은 점이 있나요?

홍 많이 도움이 되죠. 제가 저를 볼 때 객관적으로 보지 못하는 부분들이 당연히 있잖아요. 그걸 굉장히 많이 기대게 되죠. 그리고 또 객관적으로 봐주려고 애를 많이 쓰고. 작품이라든지 제 활동, 뭐 행태라든지 뭐 이런 것들을 객관적으로 많이 얘기해주려고 하는데, 사실 객관적으로 얘기 들으면 기분 나쁘거든요. 좋은 소리도 있지만 좀 더 잘하라고 얘기해주는 충고들은 기분 나빠도 그 자리에서.

조 애들은 예술을 한다고 안 그래요?

홍 지금 그래요. 작은 것도 뭐 음악 한다고, 큰 것도 고졸검정고시 준비하면서 저녁마다 졸업생들 모아서 밴드 활동하거든요.

조 예전에 풍물 할 때 봤었는데 잘하더라고요.

홍 그래도 지 말에 의하면 '내가 뱃속에서 들은 게 있는데'이랍니다. 내가 그래도 경력이 뱃속에서부터 들었는데 이러면서 지가 이러더라고.

이번에 생명축전할 때 우다다에서 애들이 풍물 쳤다고 하더라고요. 산굿할 때. 그래가지고 몇 시간을 쳤다더라? 작은놈이 4시간을 산을 가면서 친거에요. 그러고 한 이틀은 뻗어 있어요. 지한테는 그렇게 오래도록 친 경험이 굉장히 기억에 남았나 봐요. 금정산 능성이를 풍물을 치면서 갔으니까. 그래서 자기 아빠한테 계속 그 얘기를 막 해요.

영산 줄당기기를 아침에 9시쯤 줄을 당기기 시작해서 저녁 6시까지 풍물을 치는 거예요. 밥 먹고 술 먹는 시간 빼고 술심으로 치는 거죠. 그건 체력이 아니고 그때그때 먹는 술심으로, 흥에 취해서 그 시간까지 칠 수 있는 거예요. 그러니까 옛날 말마따나 사흘 밤낮을 노는 게 가능한 거죠.

조 저도 그때 영산줄다리기 한번 갔다가 따라다니면서 같이 춤췄었어요. 춤이라고는 한번도 안 춰봤는데, 나중에 체력이 달려서. 그런데 할매들이 온종일 그러고 춤추시더라고요. 신명도 세월을 겪어야 하는 거가 이런 생각도 들고, 그 할머니들이 느끼는 신명하고 제가 느끼는 거 하고 차원이 다른가 하는 생각도 들더라고요.

홍 신기 안 오면 그렇게 놀겠어요? 그리고 그 소리 속에 들어가 있으면 저절로 그렇게 되요. 그러니까 심장이 뛰고 온몸이 울려버리니까 신이 안 올 수가 없는 거죠. 그래도 좀 떨어져서 보는 거 하고는 좀 틀리죠. 같은 그 줄 땡기는 공간 안에 있어도 저 운동장 담벼락에 서서 보는 것 하고 영기 밑에 풍물패 바로 뒤에서 또 이렇게 따라가는 느낌은 서 보지 않은 사람은 그 느낌이 어떤지를 모르죠.

저는 '배우소리꾼' 홍순연입니다

조 소리는 어디에서 배우신 거예요?

홍 여수로도 갔었구요. 서울로도 가고.

조 소리 선생님 찾아서?

홍 예. 돈 수억 들었어요. 아, 수억은 아니지만, 이 살림에 수천만 원 들었어요. 예전에 소리 배우려고 선생들 찾아가면 거진 머슴 살다시피 그랬지만 요새는 돈 드려야 하거든요. 꼬박꼬박 학채, 그러니까 수업료죠. 그런데 저는 부산에서 올라가니까 수업료에다 차비에다. 열심히 수업해서 거기다 넣고 그랬어요. 집을 사도 샀을 낀데. 근데 그 돈만큼 못 버는 거에요. 투자한 만큼 좀 벌어서 하는데. 벌써 벌어서 써서 그런가 모르겠네.

조 소리도 배울 때 아주 혹독한 과정을 거치잖아요? 힘 안 드셨어요?

홍 외로워요. 연극 같은 경우는 집단 작업이잖아요. 1인극도 기본적인 인원들은 갖춰져야 하는 작업인데, 소리는 혼자 하는 거잖아요. 그래서 자기 자신을 굉장히 다잡지 않으면, 진짜로 독하게 하지 않으면 안 돼요. 특히 혼자 하는 작업은 그런 게 좀 있는 것 같아요. 저 같은 경우는 소리를 전공으로 한 게 아니었기 때문에. 소리가 전공이 아닌 상태에서 소리를 배우러 돌아다니고 했기 때문에 하면서 상당히 힘들고 외롭다는 느낌을 많이 가졌죠.

조 제가 몇몇 사람들한테 듣기로는 소리로도 뭐 어느 정도 경지에 있다, 뭐 그런 얘기를 들었거든요?

홍 제가요? 누가 그럽디까? 아니, 내를 잘 봤네. 술이라도 한잔 사줘야겠다. 사실 부산지역에서 좀 예쁘게 봐주신 게 있어요. 좀 세세하게 살피면 아니지만, 부산이란 지역 속에서 제가 오래도록 학교 다닐 때부터 활동을 해왔기 때문에 좀 예쁘게 봐주시는 측면이 있는 것 같아요. 86년 때부터 부산대에서 학내투쟁이라던가 그때부터 제가 나서지 않은 적이 없었거든요. 아실란가 모르겠는데.

조 제가 그걸 어떻게 알겠어요? 그때 제가 중학교나 뭐 다니고 있었을 텐데요.

홍 아, 그랬습니까? (하하하하) 그래서 선생님들도 그렇고, 동료들도 그렇게 많이 예쁘게 봐준 측면들이 좀 있어요.

조 너무 겸손하게 말씀하시는 것 같은데요?

홍 그런 것 좀 해야 하는 거 아닌가? (하하하하)

조 아니요 전혀. 여기는 자기 자랑, 피 터지는 자기 자랑의 장입니다.

홍 예, 제가 잘하는 건 조금 있는 것 같아요. (하하하하하) 아니 남들이 가지지 않은 홍순연만이 가지고 있는 거, 그 대중 앞에 나섰을 때, 일반시민 앞에 나섰을 때, 그 뭐래 해야 되노, 사람을 집중시키는 힘? 그런 거는 조금 있는 것 같아요. 어. (하하하하하)

조 스스로 평가할 때 연극인과 국악인 어디가 더 마음에 드세요?

홍 예전에 제가 연습실로 만들었던 술래소리마당이라고 지금도 저기 연습실이 있는데요. 명함을 만들 때 '배우소리꾼' 이렇게 했었어요. 그러니까 어느 하나도 빠지고 싶지 않은 거죠. '배우인데 쟤는 소리를 좀 잘 해.'가 아니라 배우이고 소리꾼이고 싶은 거죠. 예전에 이자람씨라고 "예슬아, 할아버지께서 부르셔. 네, 하고 달려가면 너 말고 아범." 뭐 이런 노래를 어릴 때 불렀던 얘가 서울대 국악과 나온 친구인데, 그 친구가 브레이트 연극을 소리판으로 만든 거에요. 그래서 작년에 영화의 전당에서 공연을 봤는데, 대단하더라고. 물론 나보다 어리지만 소리라든지 연기라든지 아주 잘하더라고요. 그래서 '쟤가 먼저 했네? 에이씨~' 하면서 (하하하하하) 괜히 기죽고 그랬던 기억이 나요. 그래서 둘 중 어느 하나에만 치우치는 게 아닌 사람이 되었으면 좋겠다고 생각해요.

허경미

뒤돌아보지 않고 뚜벅뚜벅 걸어 나가는 춤

허경미
춤꾼 20년차
2015년 6월 9일, 날씨 걷고 싶음

허 허경미
조 조동흠
정 정남준

뒤돌아보지 않고 뚜벅뚜벅 걸어 나가는 춤

그녀는 뒤돌아보지 않는다. 안정된 직장을 버리고 인도로 훌쩍 떠날 때도 그랬다. 작품 〈진화〉에서는 아예 춤꾼의 뒷모습만 보여준다. 그리고 천천히 자신의 길을 걷는다. 인간이 자신의 길을 묵묵히 걷는 그 자체가 춤이 될 수 있다는 걸 보여준다. 뒤돌아보지 않는 그 뒷모습이 장엄하고, 아름답다.

어느 날, 그녀가 인도로 떠나버렸다

조 예전에 뭐 시립무용단 계셨다가 그만두고 인도 가셨다고.

허 2005년도에 갔어요. 그냥 견학 갔었죠. 변화를 갖고 싶어서 무용단 생활 딱 10년 하고 나니까 좀 뭔가 변화를 가져야겠다 싶은 생각이 들어서

조 변화가 필요했다는 말은 뭔가 정체되고 있다는?

허 무용단이라는 게 개성이나 개인이 드러나기가 어렵기도 하고, 또 춤꾼으로 그냥 무용수로만 활동하게 되니까 조금 한계도 느껴지기도 하고, 방향도 좀 애매하기도 하고. 그때 좀 고민이 많아지고 일단 떠나고 싶어서. 계

획했었던 것도 아니고 무작정 그냥.

조 진짜? 인도 가서는 어땠어요?

허 큰 소리는 안 쳤지만 제가 선택해서 간 거니까 후회하기는 이미 늦었고, 가서 고생 많이 했죠. 인도를 택한 이유도 수행한다 생각하기도 했어요.

조 인도가 좋은 말로는 영혼의 나라, 신의 나라, 철학의 나라 이렇게 얘기하기도 하지만 가서 오래 못 버티고 오는 사람도 많죠?

허 많이 열악하죠. 생활적인 면은.

조 뭐, 문화적인 차이로 느껴질 수 없는 무언가가 있다고 하던데요?

허 (주로 먹는 거에서) 그러니까 일단 향료가 너무 강하고, 색감도 너무 강하고.

조 인도 가서서 춤하고, 요가 공부하셨다고. 구체적으로 어떤 거예요?

허 요가는 요가대학 1년 과정 있었는데 그걸 나왔고, 춤은 까탁이라고 있습니다.

조 처음 접했을 때 어떠셨나요, 느낌이?

허 어, 생소하죠. 근데 이제 리듬감으로 춤을 추는 거라. 인도춤 배워서 어

디 써먹겠어요. 근데 이제 인도 갈 당시엔 춤하고 인연이 단절되면 안 할 생
각도 있었거든요. 어쨌든 춤을 추게 되면 어떤 춤이든 새로운 걸 배우는 부
분이 도움이 되겠다 생각했죠.

조 요가는 운동으로 하신 건 아닐 거 아니에요.

허 요가는 명상이라든지 이런 데 관심이 많아서. 그리고 한국 무용 전공이
다 보니까 몸 쓰는 데 한계가 많고, 몸 다루는 교육을 많이 못 받았거든요. 그
러니까 춤추는 사람이라고 다 몸을 잘 다루진 않아요. 그래서 몸을 관리하는
것도 배우고 싶은 욕심이 있었어요.

춤이 뭐기에 생업도 버리고

조 춤이라는 게 사실 굉장히 대중적인 예술 장르는 아니잖아요. 예를 들어
서 시도 원래는 대중적인 예술 장르는 아니에요. 릴케 시집 중에는 100부 정도
밖에 안 팔린 것도 있거든요. 그렇게 대중적이지 않은 장르임에도 그런 예술
을 깊게 파고들어야만 하는 뭔가가 있었겠죠, 릴케한테. 근데 춤이라는 게 선
생님에게 어떤 의미가 있었기에 이렇게, 그 월급이 보장되는 자리도 버리고.

허 지금 주위에 살펴보니까 제 나이 또래 혹은 저와 같이 전공한 친구들 중
에서 춤을 끝까지 추고 있는 친구들이 거의 없어요, 사실은. 그런데 나는 왜
추고 있지, 스스로 자문하기도 하거든요. 근데 특별한 꿈이나 스스로 다독
거려기면서 춤으로 가야 돼, 이런 부분은 없고 자연스러웠던 거 같아요. 시
립 그만둔 것도 뭘 몰라서 그만뒀던 것 같기도 하고. 졸업하고 나서 바로 월

급쟁이 생활을 한 거죠, 10년 동안. 박봉이지만 바로 직면해야 될 생활고에 대한 고민은 없었어요. 그래서 사실은 인도 갔다 오는데 엄청 고생을 많이 했는데, 그게 좀 몰라서 했던 거 같기도 하고. 춤을 춰서 내가 뭐 어떻게 되고 그 이후에 뭐 어떻고 생활이 어떻고 이런 거를 잘 연결시키거나 하는 머리는 없었던 거 같아요.

조 현실감각이 없었다?

허 없는 거죠.

조 그게 예술가가 갖춰야할 필수적인 항목이라고

허 그래야 하니까. 그냥은 못하죠. (하하하)

조 특히나 춤이라는 장르가, 뭐, 시나 소설이야 자기 혼자 앉아 가지고 글 쓰고 하면 그만인데, 춤도 그렇고 연극도 그렇고 주변의 도움이 없으면 사실은 무대에 올릴 수 없는 장르잖아요. 예전에는 시립이나 이런데 한정돼 있지만 요즘은 단체나 이런 데에 지원이 많이 늘긴 했는데도 그런 지원이 좀 많이 없는 편이죠?

허 인도 가기 전에 그래서 첫 개인 공연을 하고 인도를 갔는데, 제 돈으로, 모아 둔 돈 거의 다 쓰고 갔는데. (잠시 생각) 어, 그 왜 그랬을까요? (하하) 근데 막연하게, 하다보면 춤 출 수 있는 기회가 또 있을 거라는 막연한 생각도 있었던 거 같고, 다행히 공연을 하고 그러면 그게 성공적인 공연이었는

가 아니었는가를 떠나서 그래도 항상 그 공연을 봐주시는 분들이 계시니까 거기에 대한 믿음이라고 해야 하나? 스스로 약간 그런 게 좀 있어서 계속 할 수 있었던 것 같아요.

'내가 공연을 할 기회가 없으면 어쩌지?' 이런 생각보다는 '다음에 좋은 기회가 주어지겠지.'라고 긍정적으로 생각하는 부분도 있고. 오히려 뭐 기회를 잘 찾기도 하고. 기다리지 않고 제가 찾아서 하는 성격이라서 오히려 주위에 춤꾼들 설득해서 같이 연습하고 무대에 올리고, 이런 일들이 많았어요. 기회가 없다 없다 하는데 찾아보면 있어요. 단지 돈이 안 될 뿐이지. 무대 설 기회가 전혀 없진 않아요.

진화, 돌아올 수 없는 길을 뚜벅뚜벅 걸어가다

조 레드스텝 설립하셨잖아요. 2007년인가요?

허 네. 돌아오자마자.

조 어떤 계기로 한 건지?

허 근데 막상 할 게 춤밖에 없어서 그냥 하게 된 거죠. (하하하)

조 누구와 하신 거죠?

허 일단 저 혼자 시작했고, 2011년 부산무용제를 앞두고 지금 기획사로 계시는 이상헌 선배님과 본격적으로 같이 꾸려나가게 됐습니다. 어릴 때부터

항상 응원해주는 선배였어요. 공연이나 이런 거 봐도 그렇고 피드백도 주기도 하고, 또 지원이나 이런 거 받으려면 서류 같은 것도 잘 만들어야 하잖아요. 저 혼자 작업하고 있으면 또 봐주시기도 하고 그랬거든요. 그러다 작품이 커져가면서 무용단 레드스텝이 됐어요. 지금은 내 이름을 걸고 하면 같이하는 친구들도 태도가 좀, 나라는 사람이 너무 부각되니까 태도들도 책임감을 갖기가 힘들 거 같아서 제 이름을 빼버렸어요. 대표에서 감독으로 직위도 바꾸고요. 이제 어느 정도 무용단 자리가 잡혔으니까. 처음에는 실적 없는 단체가 움직일 수가 없잖아요. 그래서 어쩔 수 없이 허경미라는 이름을 앞에 붙여놓고, 처음에 그렇게 시작했었어요.

조 작품 얘기 드리고 싶은데요. 2007년에 〈진화〉 공연하셨죠. 제가 드문드문 봐서 정확한 지 모르겠는데, 변주를 계속 조금씩 하신 거 같아요.

허 네. 처음하고 의상도 바꿨고 컨셉은 똑같아요. 등을 보이고 끝까지 간다는 거. 그걸 처음에 세 사람에서 출발했다가 솔로로 갔다가 한 여섯 명 군무로 갔다가. 컨셉은 한 사람이 넣는 작품도 앞모습 보여주는 거, 전부다. 뒤에서 앞으로 보는 거 똑같은데 이제 뭐 무대 조건에 따라서 조금 바뀌기도 하고 출연자 수에 따라 바뀌기도 하고 주제라든지 컨셉은 계속 그대로 해서

조 주제와 구성을 잡을 때 특히 염두에 두시는 것이 있나요?

허 아마 모든 작가들이 똑같을 텐데, 자기 얘기에서 출발하지 않으면 동기부여가 안 되니까. 근사한 얘기로 자아성찰? 한 번씩 오는 작은 깨달음 같은 거? 영적 깨달음이 아니더라도 고민하는 것, 그런데서 좀 출발하는 것 같아요.

조 이게 몸의 언어라는 게 사실은 춤의 언어하고 다르긴 한데 제가 금방 손 짓하는 것처럼. 자기도 모르게 무의식적으로 쓰는 언어가 많이 있는데. 왜 사람들은 춤을 보러 가지 않을까요?

허 그러게요.

조 굉장히 대중적이지 않은 장르이지만 또 굉장히 대중적이어야 할 장르 인 것 같아요.

허 원초적으로는 대중적이어야 되는 게 맞는데. 일단은 좀 공연문화를 접 하는 데 있어서 노출이 좀 적은 거 같기도 하고, 다양한 방식으로 접근하지 않아서 그런 것 같기도 해요. 저도 잘 모르겠어요. 그냥 단지 열심히 하고 있 을 뿐이기도 하고. 다양한 분들이 오실 수 있게끔 다양하게 홍보하려고 애 쓰고 있고 이런데.

아까 시 얘기를 하셨는데 저도 이미지 작업이기 때문에 설명이 조금 없죠. 누구 말대로 좀 불친절하죠. 전달해 줄 게 많이 없어요. 연극 같은 건 대사 도 있고 음악 같은 경우는 적어도 그게 있잖아요. 계속 그 텍스트가 있어서 다른 사람이 연주하기도 하고, 텍스트를 분석하기도 하고, 그 다음에 뭐 작 곡가라든지 뭐 유명한 연주자가 나오면, 그 연주하고 나서 평론문화나 이런 것들이 자리 잡혀 있어서 그런 부분에 있어서 힘을 얻기도 하는데. 춤은 일 단 공연예술, 공연물로 돼있는 거 말고는 이게 다시 회자되고 재해석되고 분 석되고 이런 작업들이 분명히 다른 장르에 비해서 부족한 거는 맞는 것 같아 요. 그런 것들도 그 원인이 아닐까 생각이 들기도 하고. 어쨌든 불친절하죠. 몸 언어라는 게 전달이 직접적이지 않기 때문에 이미지, 어떻게 보면 그야

말로 그것도 이미지 작업이거든요. 발레는 또 달라요. 발레는, 클래식 발레 같은 경우는 언어화돼있는 것들이죠. 수화처럼. 근데 이제 창작, 제가 한국무용창작이라든지 컨템포러리 무대라든지 이런 것들은 이미지 작업이기 때문에 좀 불친절한 부분이 분명히 있죠. 네.

조 그럼에도 계속해서 그 〈진화〉라든지 이제 〈눈〉물이라는 공연도 10년 만에 재공연을 하셨잖아요. 뭔가를 새롭게 다시 들춰보고, 그 예전의 텍스트지만 일종의 공연도 하나의 텍스트라고 본다면 예전의 텍스트를 다시 꺼내서 재공연하고 재생산한다는 측면에서 그 주제를 놓지 않는 이유가 있을 거 같아요.

허 연극이나 음악은 하나의 텍스트를 가지고 재생산하고 재평가해서 발전시키는 형태로 다시 공연이 되잖아요. 다른 공연 예술보다 시간성이라는 부분이 굉장히 두드러지는 특성이 있긴 한데, 춤은 한 번 하면 끝인 공연이 굉장히 많아요. 그러니까 춤을 장기공연 한다든지 이런 기획들도 많이 없기도 하고. 그래서 조금 그런 문화들을 조금 바꿔보자. 사실 제 첫 공연도 사실은 4일 공연했었거든요. 그런 경우가 많이 없었어요. 소극장에서 4일 공연했었어요. 그러니까 제가 알기로도 4일, 4일은 장기가 아닌데 사실은 꽤 장기 공연이었던 셈이죠.

조 춤이라는 장르에 비춰 보면?

허 네, 네. 실었죠. 물론 기간이 중요한 건 아니지만, 그런 조금 기획적인 의도도 있었고요. 그리고 내 몸을 통하지 않고 제가, 내가 공연을 하는 게 아니

라 다른 후배한테 춤꾼한테 이 춤을 줬을 때 이 작품을 줬을 때 약간 다르게 표현되는 느낌들, 그리고 다른 이미지들이 좀 궁금하기도 했고요.

조 〈진화〉에서 방울소리는 어떤 의도를 가지고 쓰신 건가요?

허 그건 사실은 인도에서 배운 춤이 까탁 댄스가 방울 차고 하는데 그 전통적으로 방울 차고 한 걸 그대로 갖고 와서 한다는 게 아무런 의미도 없고. 작품에서 주제적으로 흡수를 일으켜야 될 것 같아서 배운 것들을 조금 사용해서 쓰는데, 의미를 좀 부여할 수 있겠더라고요. 작품에서 등을 지고 계속 가기 때문에, 주제에 조금 녹여서 얘길 하자면, 다시 돌아올 수 없는 길을 계속 뚜벅뚜벅 걸어가는 것들, 또 하나의 발자취를 남기고 있는 것들, 그게 진화다. 그렇게 스스로 해석을 하고. 그러면 보는 사람들도 덜 지겨울 거고. 왜냐면 등을 한 시간 넘게 봐야하는 게 쉽지가 않잖아요. 지겨워서 보고 욕하신 분들도 계셨거든요. 나름대로 관객을 배려한 장치, 지겹지 말라고. 그런 것도 있고.

조 얼핏 듣기로는 허경미 선생님 팬들이 얼굴을 보고 싶은데 얼굴을 안 보여줬다 이런. (하하하)

허 그거는 기획자 선생님이 좀 근사하게 만들려고 괜히

우리 세대도 이제 얼마 남지 않았어요

조 이스라엘도 갔다 오셨더라고요. 2009년도에.

허 네, 진화 작품 초청돼서. 올해도 사실은 상해에 초청이 됐거든요. 서울 안무가 페스티벌(SCF)이라고 한국현대무용진흥회에서 하는 건데 올해 참여하면서 제가 확실하게 느낀 게 있어요. 이게 외국 진출할 수 있는 발판을 만들기 위한 무대거든요. 외국 기획자들을 다 불러서 마음에 들면 초청을 해가라. 제가 그리고 첫해에 갔었는데 이스라엘에 그때 초청이 됐었구요. 올해는 다른 작품으로 상해도 초청이 됐어요.

서울에 제가 콩쿨을 나간다던지 공연을 하러간다든지 무대에 서면 항상 무슨 성과가 조금씩 있어요. 창무에서 하는 드림앤비전인가 거기도 한번 나갔있있는데 평론가한테 좋은 글을 받았거든요. 서울 중심으로 생각하고 약간 피해의식 같은 거 있을 수 있잖아요. 약간 질적 차이가 날거다. 정말 나라서가 아니라 그런 무대가 주어져서 대등하게 그 경쟁하는 자리에 간다면 그렇게 수준이 많이 떨어지지 않는다는 걸 확인하는 거라 해야 하나? 그런 의미는 좀 있는 것 같아요. 내꺼만 묵묵하게 하는 스타일이긴 한데, 뭐 그렇게 해도 크게 막 뒤쳐지고 있지 않다, 이런 생각을 확인할 수는 있는 거 같더라고요.

조 선생님 정도 되는 분이 그런 걱정을

허 아니, 뭐 저 정도가. 지금 근데 사실 너무 인구가 없어서 제가 오래 했다는 거 말고는 별 무기가 없어요. 그러니까 경쟁할 대상들이 많이 없긴 없죠. 그래서 어느 순간 뭔가 후배하나가 그런 말을 하더라고요. "지금 필드 뛰고 있는 사람 중에 쌤 나이가 제일 많죠?" 이러는 거예요. 그래서 깜짝 놀라서 진짜로 어? 이러면서 제가 너무 놀래가지고 저는 전혀 그 생각해본 적이 없거든요. 그 친구가 말한 의미는 창작춤으로 이제 춤꾼으로 아예 뛰는 사람

이 없다는 의미였던 거 같은데. 중견이라는 소리를 한 30대 초반부터 들었던 거 같은데, 이제 진짜 중견이 된 거 같아요.

🔵조 이제 좀 있으면 원로가 되실 거 아니에요.

🔵허 그러게요.

🔵조 우리 세대도 얼마 안 남았다니까요.

🔵허 진짜요. 저도 깜짝 놀랐어요. 진짜

'미쳤나, 와 저라노 갑자기?' 이럴까봐

🔵조 예전에 따로 혼자 하실 때하고 단체를 이끌 때와 태도가 다를 것 같아요. 뭐, 공연준비나 섭외나 절박함에 종류도 좀 다를 것 같고요.

🔵허 아, 사실은 단체 이끌고 2년차, 3년차 접어들면서 좀 많이 힘들었어요. 왜냐면 작품 하는 게 아니라 작품을 하는 사람들하고 관계 내지는 리더로서 역할을 해줘야 되는데, 해보니까 제가 별로 능력이 없는 거 같아요. 밀당하면서 리더십을 어떻게 발휘해야 되고 이런 것들이 되게 힘들어 가지고. 지금은 조금 적응하고 있는데, 그만 둘까는 생각도 진짜 많이 했어요. 지금은 조금 책임감도 생겨서 내가 아니면 다른 사람이라도 해서 무용단이 진행이 돼야 하지 않겠나 라는 생각이. 왜냐면 워낙 없으니까. 그래도 지원금 받고 다른 데 비해서 좋은 조건에서 춤추고 있는데 너무 무책임한 건 좀 아닌 것 같아서

그렇게 하곤 있는데. 사실 많이 힘들었고 지금도 많이 배워가는 과정이에요.

후배 공연을 춤꾼으로 뛰고 있는데, 그 친구가 리더잖아요. 후배지만 그 친구가 움직이는 거 보면서 나를 계속 반추해 보는 거예요. 뭘 도대체 뭘 어떻게 해야 될지 모르겠다는 거에서 '아, 이런 공부를 하고 이런 생각을 해야 하는구나.' 이제 그런 생각이 들어요. 많이 좀 어려웠어요. 사실은.

조 그게 뭐 저도 얼핏 들은 얘긴데요. 되게 여려 보이시는 데 무대 딱 서면 카리스마가 느껴지거든요. 또 그런 게 있어야지 무대를 장악할 수 있으니까

허 (하하하하) 나이가 있는데 아직까지 무대에서

조 단체를 장악하는 것은?

허 그런 거는 좀 없어요. 제가 강하지는 않아요. 저도 그게 신기한 게 무대 밖에서는 되게 부끄러움을 타는데, 딱 공연을 하는 순간에 내 무대다 싶으면 오로지 무대에 서는 사람이 되는 게 스스로 느껴져요.

그런데 개인으로 봐서는 굉장히 많이 약한 사람이어 가지고. 무대를 장악하려는 의지는 있는데 사람을 장악하려는 의지 자체가 없어요. 강하게, 선배다워야 한다, 선생이 돼야 한다, 이런 것들? 그게 없어요. 항상 열어놔야 된다 생각 때문에. 왜냐면 대학 때 봤던 교수님들의 모습이라든지 아무래도 춤이 같이 하는 작업이고 몸으로 부대끼는 작업이기 때문에… 어떤 면에서는 기강이 필요하다고 보는 사람도 있죠. 저는 그런 게 되게 싫어서 선생 역할을 하거나 리더 역할, 그런 건 안해야지 했는데, 최근에 느낀 게, 필요하더라고요. 그래가지고 기준 자체가 어느 정도 있었어야 하는데 그런 게 하나

도 없었던 상태로 가니까 전혀 기강도 안 잡히고. 이제는 알겠는데 이미 늦은 거죠. (하하하하) 어느 날 갑자기 센 척 할 수 없는 거예요. '미쳤나, 왜 저러노 갑자기?' 이럴 거 아니에요.

그런 콤플렉스가 있었던 거 같기도 해요. 좋은 선배여야 되고, 좋은 춤꾼은 좋은 사람이어야 하고. 그때 이 '좋은'이라는 것이 그냥 항상 열어놓고 풀어놓는 사람으로 내가 착각을 하고 있었던 거 같아요. 누가 잘 이끌어 내기 위해서는 강약이 있어야 되는데 그런 거 자체를 조절을 전혀 못한 거죠. 약간 그런 것을 반성하기도 하고. 그런 공부를 많이 했죠.

조 기강이 센 분야에서 기강을 버리고 민주적으로 운영을 하셨다?

허 네, 그래야 되는 줄 안 게 아니라

조 그러고 싶으셨죠.

허 그러고 싶었던 거였죠. 그게 워낙 안 좋았던 모습들을 많이 봐서 대학교 때도 그렇고 선후배들 관계나 아니면 선생님하고 관계에서 안 좋은 모습들을 조금 보기도 하니까 저렇게 하면 안 되겠다 했었는데, 기준을 좀 잘못 잡았더라고요.

자기 확신이나 이런 것들도 필요한 거 같은데 전 그것도 좀 부족했던 거 같아요. 나라는 사람에 대한 확신이 좀. 무대가 아닌 자리에선 제 확신이 좀 없어요. 창작과정에서도 한국춤을 소스로 하니까 뿌리가 강한데, 창작으로 넘어가면 뿌리가 약해요. 움직임에 제약이 많고 전통적으로 짜여진 한국 춤의 움직임을 가지고 창작을 하기에는 굉장히 취약한 부분이 있어요. 거기에

대해 확신이 없는 부분들이 많이 드러나니까 좀 그런 것 같기도 하고. 안 열어놓으면 안 되는 것도 있기도 하고.

다행히 교수님들의 사랑을 받지 못해서

조 춤 춘 지 지금 몇 년 됐죠? 20년 넘었죠?

허 전 좀 늦게 시작했어요. 고등학교 때부터 시작해가지고 그 때부터 치면 열일곱이니까

조 스스로 본인이 춤꾼이라 생각하는 시점부터는?

허 그러면 전문단체에 들어갔던 시기 때부터 봐야 되겠네요. 스물여섯 아, 스물네 살에 시작했으니까. 이십 년 가까이 됐네.

조 그게 뭐 학생이면서도 스스로 이건 내 춤이야라고 생각하는 그 지점부터 작가가 되는 거잖아요. 저는 그렇게 생각합니다.

허 근데 그럴만한 강단이 있는 친구들이 잘 없고, 저는 그렇게까지 자신 있는 사람이 아니었기 때문에. 근데 고집은 좀 있었던 거 같아요. 항상 순하고 조용하고 존재감 없는 사람임에도 불구하고 교수님한테 은근히 반항하고, 그래도 춤이 많이 부족해가지고 대학 다닐 때도 춤이 좀 진짜 부족했어요. 실제로 늦게 시작한데다가 시골에서 이제 춤을 배워 놓으니까 춤을 시작하고 3년 동안 계속 똑같은 춤을 배우고 그냥 온 거에요. 다양한 선생님을

만나거나 그런 것도 아니고. 그래서 대학 들어갈 때 사실 제가 제일 부족하게 들어갔었거든요. 실기는 거의 제일 약했다고 생각해요. 학교에 그 교수님에 맞는 춤사위라든지 이런 것들은 거의 수업을 해보고 보통은 들어오는 데 저는 아예 모르고 들어갔어요. 그래서 부족해서 대학교 다닐 때도 꼬맹이들 다니는 학원 다니면서 계속 기본기 배우고 있었거든요. 기질은 있었는지는 모르겠지만 기술적인 부분에서는 굉장히 많이 약했죠.

조 근데 기본이 탄탄한 거는 말 그대로 기본이니까 그런데, 예술가의 일생을 결정짓는 좀 다른 부분이 있을 거 같아요. 예를 들어서, 뭐 이런 주제를 끌고 나가야겠다는 그런 강단과 이건 꼭 해 볼 거야, 이런 것들이 좀 있을 거 같은데. 스스로에게 어떤 점이 있었다고 생각하세요?

허 일단 처음에 너무 아웃사이더였고 나 혼자였던 게 오히려 힘이었던 거 같아요. 그러니까 일단 나를 사랑하는 교수님이 없었고 (하하하하)

조 사랑을 못 받아서?

허 사랑하는 교수님이 없었고 나를 끼고 도는 선생님이 없었고. 왜냐하면 그게 곧 구속이 되거든요. 활동에 제약을 받기 시작하거든요 선생님의 페르소나로 움직여야 되기 때문에. 일단 그게 없었고 사실은 내가 뭔 짓을 해도 별로 봐 줄 사람도 없었고, 그랬던 게 오히려 저한테는 조금. 철저하게 아웃사이더였어요. 그래서 오히려 여러 가지 주위의 관계나 이런 거에 에너지를 뺏기는 게 덜한 거죠. 오히려 내 춤에 집중할 수 있었던 거.

조 춤이 도제식이잖아요.

허 그렇죠. 어쨌든 기술은 전달받아야 되니까

조 근데 도제식이면서 그게 굉장히 큰 구속일 수밖에 없고. 무대 뛰라고 하면 뛰어야 되고

허 그런 부분이 좀 있죠.

조 그런 거에서 조금 자유로우셨다.

허 그런 부분에 있어서 다행히 선생님들의 사랑을 안 받아서.

조 다행히

허 그땐 슬펐는지 모르나 지금 생각하면 참 얼마나 고마운 일인지 (하하)

조 한국의 교육체계가 예술가를 못 만드는

허 근데 채 교수님은 저를 예뻐하시진 않으셨지만 항상 관심 가져주시는 사람 중에 한 사람이었던 같아요. 제 착각인지는 모르겠지만. 근데 실기와는 관련 없죠. 제가 많이 쫓아 다녔던 거지만. 하여튼 간에 선생님 영향을 많이 받았던 거 같기도 해요. 그러니까 이게 정형화된 춤들 말고도 또 다른 춤이 있다는 생각도 많이 하고, 무용과 친구들이 탈춤 배우기가 쉽지가 않은데 탈

춤도 배우고 ,이런 정서 내지는 그런 몸놀림들이 좀 아까 말씀하신 강단, 이런 거를 만들 수 있게끔 했던 거 같기도 해요.

'출연료 있습니까?'라고 물어야

조 제가 알기로는 길거리에서도 많이 나가신 걸로 알고 있는데

허 그러니까 교수님 때문에 그런데 많이 불려 다녔죠. 많이는 아니지만 그런 주위에 선배들이 그런 분들이 사실은 많죠. 제가 운동을 하진 않았는데, 거의 운동권 선배들의 영향력 안에 있던 마지막 세대인데, 학교 다닐 때도 무용과 교수님께 사랑받는 선배들, 그러니까 이쁨 받는 선배들 이야기 보다는 학생회 선배들이 하는 이야기들이 더 훨씬 내용이 있었다고 어린 마음에 그랬었거든요. 그런 영향들을 좀 많이 받았던 거 같아요. 어쨌든 만만하니까 부려 먹기도 하고, 만만해서. (하하하) 마지막 세대이기도 해서 손을 뻗으면 잡히는 거리쯤에 있는 사람이었기 때문에 불려가서 공연 많이 했죠. 근사한 무대가 아닌 무대에도 익숙해요. 그러니까 어떤 길거리에도 괜찮고. 뭐, 어떤 관객이어도 괜찮고 그런 문제는 저절로 받아들이니까. 근사한 무대를 그렇게 추구하지 않아요.

조 몸으로 보여줄 수 있는 것은 어디든지 괜찮다?

허 뭐, 그렇게 근사하게 그건 아니고요. 제 의지가 아니였고요, 처음에는 그냥 진짜로 오래서 가 가지고 하고, 하고 나서 뒤에서 욕하고. 그런데 지금 생각해보면 그런 게 저한테 큰 훈련이었던 거 같아요. 다른 것보다.

조 인터뷰 보내면 더 오라고 할 텐데?

정 네. 이거 인터뷰에 실려 나가면 더 오라고 할 텐데

허 제가 인도 갔다 와서 수입이 하나도 없었거든요. 어디서 어떻게 일을 해야 하는지 시장조사 자체가 안 되는 거예요. 그런 생활 처음 해보니까. 불러주는 데가 없고 하니까. 춤춰서 돈을 벌 수 있는 것도 아니고. 헬스클럽 다니면서 기계 닦으면서 하루에 두 번씩 요가 가르치고 이러면서 시작했는데, 그 와중에도 내 차비 들여서 내가 가서 공연하고 뛰고 이러니까, 그걸 두세 번 하니까 정말로 정말로 이 좌절이, 이 좌절감이... 지금 뭐하고 있는 거지, 이거? 주위 선배가, 어른들이 그것도 좀 살펴야 되는 게, 사람 살자고 이걸 하는 건데, 사람을 더 살리자고 하는 데가 여긴데, 주위도 못 살피고 이거는 정말 아닌 거 같다. 그런 생각 정말 하긴 했었어요.

조 대표가 되니 그때는 개인이었지만 이제는 입장이 거꾸로?

허 절대 강압적으로, 부탁을 해서 공연하거나 이런 건 아니고 개인한테 철저하게 맡겨요. 이때까지 제 기억으로는 세월호 때문에 부산역에서 공연 한 두 번 한 거 말고는. 노 페이로 공연한 적은 단 한 번도 없어요. 왜냐하면 지원이 나오는 거 많든 적든 무조건 쪼개서 다 나누는 게 낫지, 제 개인적으로는 춤꾼을 페이 없는 공연에 불러서는 주위 분들이 혹시 그런 인식을 하지 않을까 걱정되는 거죠. 그래서 공연 연락이 오면 바로 대놓고 '출연료 있습니까, 작업비 있습니까?' 하고 바로 물어봐요. 저 혼자면 모르겠는데, 우리 춤꾼들 같이 데려가서 하게 되면 저도 그 춤꾼들을 섭외해야 하는 입장이거든

요. 내 공연 뛰자, 저는 그렇게 못해요. 성격상 그렇지 못해요. 그런 카리스마도 없고, 그래서 그렇게 안 하려고 애쓰죠.

조 옛날 교수님처럼 후배들 사랑하지 않아서 (하하하하)

허 아니 그런데 한편으로는 우리가 보는 것 외의 것에 대해 고민하고 해결하려고 노력하는 모습을 보고서 많이 배웠어요. 그런데 생활이나 이런 부분에서 힘든 사람도 있을 수 있으니까 빠질 때 빠질 수 있는 관계가 만들어져 있다면, 그건 자기가 선택하면 되니까. 그런데 그것도 안 돼서 '니 왜 안 오는데?'라든지 그걸 가지고 배반 내지 변절 이렇게 본다면 그건 진짜 무책임한 거 같아요. 그렇다고 내가 뭐 시위현장에 가서 막 공연을 많이 한 건 절대 아니고요. 그래도 좋은 경험이었고, 좋은 인연들 때문에 다른 사람들 못했던 것 많이 했던 거 같아요.

조 중요한 거 같아요. 본인에게 뿐만이 아니라 앞으로 후배들이 그런데 불려 다녀야 되니까.

허 이쪽이 시간 관리나 이런 걸 정말 못 해요. 이 동네는 왜 이러는지 모르겠어요. 그리고 공연을 할 거면 여건을 갖춘다든지 준비할 시간이라도 줘야 되는데 그러니까 의상을 구한다든지 의상이 뚝 떨어지는 게 아니잖아요. 컨셉도 생각을 해봐야 하고. 자기 능력을 발휘할 수 있는 시간적 여유는 줘야 되거든요. 근데 그거조차도 안주는 건 정말 문제에요. 이게 엄격한 무대가 아니기 때문에 이해는 되긴 돼요. 근데 어릴 때 그것 때문에 굉장히 좀 그랬었거든요. 나는 춤 잘 추고 싶은데 춤 잘 출 수 있는 무대를 안 만드는 거

예요. 그냥 누구나 가서 하면 되는 약간 그런. 그래서 그게 조금 불만이었는데 이제는 제안이 오면 아예 얘기를 해요. 페이 없을 거고, 시간 관리 분명히 잘 안 될 거고, 그리고 근사한 무대 절대로 아닐 거다, 그런데 배울 건 분명히 많을 거다, 어디서 못 배우는 거 분명히 있을 거다, 그 얘긴 해요. 나중에 궁시렁거리지말고 하든지 안하든지 니가 선택해라, 이런 얘기 해주거든요.

주체이자 오브제인 춤꾼

조 왜요? 배고파요?

정 빨리 갑시다.

조 뭐, 차 아직 많이 남으셨네.

허 아니오, 빨리 마실게요. 제가 또 쉽게 흥분하는 스타일이라 처음에 무심하게 앉았다가 혼자 막. 제가 좀 그래요. 살짝 떴다가 또 막 생각하면 열이 나 가지고.

조 혹시 단원들 휘어잡을 때 이렇게 하시나요? (하하하하)

허 저 혼자 땀 내는 스타일이죠. 애들 쳐다보고.

조 공연 준비할 때 준비하는 과정들을 좀 알 수 있을까요. 뭐 좀 춤에 대해서 모르는 독자들 위해서

허 네. 보통 작품 구상하고 이제 체화시키는 것. 제 개인적으로는 이미, 어떤 것을 얘기하시는지 잘 모르겠는데 이미지를 몇 개를 만들고 그 이미지를 확장시키고 그걸 붙이고 보통 작업이 되죠.

조 동작이나 이런 것들은 구성을 어떻게?

허 동작은 다, 지금까지는 제 스타일이 조금 제가 만들어서 100% 전달하는 스타일이라서. 많이 힘들었는데 그럴 수밖에 없었던 이유가 어떻게 춤꾼들한테 잘 끌어내는지 그걸 잘 몰라가지고. 조금씩 바뀌고 있는 게 춤꾼들한테서 나온 움직임들도 조금씩 이제 작품에 활용도 하고 작품에 접목도 시키고 하고 있어요. 요령이 조금 생겼다고 해야 되나. 작업할 때 거의 혼자서 주도적으로 전부다 했다고 한다면 지금은 약간 공동 작업까진 아니더라도 같이 춤꾼들이 안무에 적극적으로 개입할 수 있는 정도까지는 된 거 같아요.

조 춤꾼 자체도 하나의 사물처럼 그러니까 기획이나 이런 거에 따라서 철저하게 기본기가 아주 충실해서 잘 움직이고 따라줘야 된다. 이런 생각도 있는 거 같고 또 한 편에서는 아니다 하나의 주체다. 무대 안에서 충분히 생각하고 표현할 수 있는 주체로서 자리매김해야 된다. 이런 생각이 공존하는 거 같더라고요. 어느 쪽에 더 가까우세요?

허 춤꾼을 주체로 볼 것이냐 하나의 그야말로 악기처럼 볼 것이냐. 자기가 어떻게 본다고 하더라도 작업을 할 때 이 춤꾼을 어떻게 끌어낼 거냐. 그게 또 사실 중요하거든요. 악기로 본다 하더라도 좋은 악기를 가지고도 자기가 연주를 못해버리면 스스로 주체로 설 수가 없어요, 그 춤꾼들이. 근데 주체

로 믿고 가고 있는데 이 주체들이 잘 서지 않으면 그냥 악기로 생각하고 그냥 악기로 써버려야 해요. 그래서 어떤 춤꾼을 만나느냐에 따라 차이가 있는 거 같고 어떤 춤꾼을 만나느냐 어떤 안무가가 이 춤꾼을 어떻게 끌어내느냐 어떻게 활용하느냐가 더 중요한 거 같은데 저 같은 경우는 사실 능력이 조금 부족해서 항상 주체로 생각하고 개인을 굉장히 존중을 해요. 근데 결과적으로는 악기로 쓰고 있는 거죠. 이때까지 악기로 썼어요. 그러니까 거기에 대한 충격이 있는 거죠. 그런 문제들이 분명히 있었어요. 인격적으로는 열어놓고 하는데 이 친구들이 그걸 발휘할 수 있는 만큼 제가 잘 끌어내지는 못하니까 나중에 시간에 쫓기고 작품을 뽑아내야 하고. 이렇게 되려면 굉장히 시간을 많이 투자를 해야 하거든요. 굉장히 많이 소통해야 되고 근데 이제 소통 방법이나 이런 것들이 익숙하지가 않으니까 무진 애를 쓰다가 결국은 제가 거의 주체가 돼서 전부다 전달하는 방향으로 좀 많이 갔는데 조금씩 바뀌고 있어요. 주체로 인정하고 춤꾼들이 주체 역할을 조금씩 하고. 이제 춤꾼들도 나를 알아가고 있는 거 같고, 나도 춤꾼들이 파악이 조금씩 되고 있어요. 적어도 한 이 년 이상은 하고 있는 친구들이라 그렇게 방향을 조금씩 잡아가고 있고, 저도 그렇게 추구를 하고 있고, 안무가로서는 그런 부분을 조금 더 개발해야 되겠다는 생각을 하고 있어요. 근데 뭘 저렇게 많이 찍으신대요?

조 심심해서. 할 게 없잖아요 지금. 왜냐면 앉아 있는 장면은 뻔한데

허 그러니까. 구도가 바뀌는 것도 아니고

조 아니, 빨리 밥 먹으러 가자고 무언의 시위를 하는 거지. 아, 표정이 좋죠. 표정이 아마 처음보다 좋아지셔서 그럴 거예요.

허 아, 눈치 채셨군요. 아까 경직돼 있어서.

조 네, 뭐 사실 잘 모르는 사람, 낯선 상태에서

허 네, 사실은 왜 못 본 분이

정 낯선 사람들에게서 익숙해지기가 시간이 걸리는 거죠.

조 저는 뭐, 그렇게 자주 뵙진 않았습니다만 몇 번 봬서 익숙한데 선생님은 되게 낯설었을 거예요. 수염도 이래 가지고.

허 네. 순간적으로 내가 전화 한두 번 한 것만 갖고, 믿고 가도 되는 거 맞나? 이 낯선 남자 둘이 뭐지, 이러면서. 아니 뵙자말자 또 술 먹자는 얘기를 하셨거든요. 뭐지, 술은 왜? 아니 아니, 그 정도는 아니고, 그러니까 제가 경계를 한 거죠. (하하하하)

조 몹쓸 사람

정 술 자리를, 이제 가려고. 딴 데 옮기려고요.

싸인회를 성황리에 마치고

커피숍종업원 내가 사인하나 받으려고. 조○○ 씨 알죠? 조○○ 선생님. 선생님을 제일 좋아한다던데, 우리 집 오는 선생님인데.

허 춤꾼 얘기 하시는 거예요?

커피숍종업원 네, 우리 집 오는 선생님인데. 네 춤꾼이고, 자기가 제일 좋아하는 분이 허경미 씨라고. 그 현대무용하시는. 그래서 춤꾼 쌤인데 혹시나 아냐고 전화하니까 어머~ 안다고 너무 좋아하는 쌤이라고. 여기 유명한 사람들 많이 와요.

허 제가 사인은...... (하하하하)

커피숍종업원 싸인 하나만 해주세요. 여기에 이런 저런 아이들도 있고 뭐, 근데 교수님은 안 받아요.

조 아무한테나 안 받는다고 면전에 대놓고 할 건 뭐에요?

커피숍종업원 그냥 잘 먹고 간다고 성함 적어주고 그러면 돼요. 여기 보면 그림 안 그려도 되고요. 그냥 사인만 하나 해주세요.

허 글씨도 엄청 못 쓰고…….

커피숍종업원 못 써도 됩니다. 얼굴이 예쁘니까. 아 그래도 되네.

허 제가 뭐 엄청 된 사람 같아요. 인터뷰를 하지를 않나, 사인을 하지 않나, 지금.

정 쑥스러우니까 보지 맙시다.

허 네, 그러니까 쑥스러워서.

조 갑자기 우리가 아이돌하고 인터뷰한 것 같아

허 아니 뭐, 이 뭔 분위기죠?

조 인터뷰 도중에 싸인 요청한 건 처음이야.

정 그러니까.

조 영광입니다.

허 아니 그러게요. 나 참나.

조 기념사진이라도 찍어야 되는 거 아니에요.

허 아니 뭐,

조 말씀 많이 하셨으니까, 배고프실 때도 되신 것 같은데 밥 무러 갑시다.

김만석

비평가, 실패함으로써 걸을 수 있는 자

김만석
미술평론가 11년차
2015년 6월 16일, 날씨 말을 너무 많이 했음

김 김만석

조 조동흠

정 정남준

비평가, 실패함으로써 걸을 수 있는 자

비평가 김만석은 주장하기보다 실천하며, 성공하기보다 실패한다. 수영시장 끝 허름한 건물 위에 들어선 〈공간 힘〉은 그런 의지가 느껴지는 곳이다. 넘어지고 실패함으로써 그는 이렇게 말하고 있는 듯하다. "비평가는 예술에 대해 발언하기만 하는 사람이 아니라 그것을 삶에 대한 것으로 되돌리는 사람이다."

비평이 특별한 게 아니라 밥 먹고 인사하듯이 자연스러운 거였어요

조 어떻게 하다 평론을 하셨어요?

김 예전부터 미술에 관심은 있었지만, 작업을 한다던가, 이론 공부를 해야겠다는 생각은 하지 않았어요. 어렸을 때부터 누나들 미술책 보는 게 좋았습니다. 학부 때, 미술학과에서 개설된 미술사 수업을 들었지만, 제가 신통찮았는지 흥미를 못 가지고 도록이나 미술사 관련 책을 혼자 읽으면서 즐거워했던 거 같아요. 대학원 박사 과정에 들어가서 미술평론을 썼는데, 우연히 당선이 되어서, 시작했습니다.

조 2005년도에?

김 2004년 겨울에 보냈고 2005년 1월 1일. 근데 그해에 같이 보냈던 두 개가 있어요, 사실은. 문학평론 하나 영화평론 하나. 두 개는 최종심사에서 떨어지고 미술평론은 된 거죠.

조 영화평론이 됐으면 영화평론가가 됐겠네요.

김 그때는 일종의 비평공동체가 있었죠. 지금 영화평론하는 한태식이라는 친구가 있고 문학 평론하는 후배들도 있으니까 주위에. 그때는 같이 글을 쓰고 같이 이야기하고 이런 공동체 같은 게 있었어요. 비평한다는 거 자체가 특별한 일이 아니라 굉장히 일상적인 거였거든요. 대학원을 다니거나 공부를 하면 관계의 기초로써 비평을 생각하고 있었기 때문에 이 장르 안에서만 해야 한다는 생각을 가지고 있었다기보다는 비평하는 것이 관계 형성의 기초라고 생각하는 거에 더 가까웠죠. 그래서 이제 후배들이랑 친구들이랑 같이 공부하는 모임들을 이리저리 해보기도 했었어요. 후배들이랑 조직한 건 아닌데, 이철민이라는 형의 적극적인 의지로 탄생한 '연구공간 장전'이라고 있었는데, 혹시 들어 보셨어요?

조 네.

김 '장전'할 때 그 형이랑 같이 '장전' 함 꾸려가 보자 제의를 해서. 2004년부터. 그래서 부산대 전철역 입구부터 시작해서 그다음에 정문 근처까지 올라가서 움직일 때 같이 움직이고. 그렇게 하면서 비평적 관계 그게 또 공부의 관계도 그렇고 저한테는. 그렇게 하면서 자연스러운 일이었던 거죠. 별다른 일은 아니었어요. 주위에 있는 후배나 동료들도 다 그렇게 생각한 거

죠. 그냥 한다. 그런 거다. 비평을 한다는 것이. 삶의 양식에 더 가까웠다고 보는 것이 맞지 않을까.

조 장르가 미술 비평이잖아요. 딱히 뭐 미술을 사랑했다던가 이런 건 아니죠?

김 사랑했어요.

조 설마

김 굉장히 좋아했어요.

조 진짜?

김 네. 부산 비엔날레도 매년 보러 갔었고 영화제는 띄엄띄엄 가도 비엔날레는 다 보러 갔어요. 전시도 많이 보러 다녔어요. 학부 때 한 선생님이 미술을 좋아하셔서 같이 전시도 보러 다니고. 부산에서 활동하던 큐레이터랑 비평가였던 이동석 선생님 알게 되면서 '아, 그런 장도 있구나.' 또 알게 되고. 경험치들이 좀 있었죠. 그래서 뭐 그냥 뜬금없이 했다기보다 삶의 맥락에서 보자면 여러 가지 이유가 있어서 미술비평을 공부하게 되었다는 게 더 맞는 것 같아요.

〈공간 힘〉, 10년은 여기를 운영해 보자

조 평론을 하게 되면 보통 고료가 있잖아요. 본인이 만드는, 만들었던 잡지에서 고료는 기본적으로 있었을 거 아니에요. 보통 어느 정도 수준이에요?

김 현재 발간되고 있는 『비아트』는 아니지만, 초창기 『비아트』 예를 드는 게 필요하겠네요. 한국에서 발간되는 미술 잡지는 서울에서 나오는 『월간미술』 등 몇몇 잡지를 제외하고는 원고료를 주는 것은 굉장히 어렵죠. 실물잡지를 발간해서는 쉽지 않다고 할 수 있어요. 그래서 『비아트』가 발간될 때는 〈대안공간 반디〉에서 기금을 받아 겨우 지속시킬 수 있었어요. 내부 필진에 대해서는 원고료를 안 줬어요. 내부라고 해봐야 신양희 큐레이터, 저 그리고 김성연 디렉터였지요. 이후에 김재환 큐레이터도 참여했고요. 작은 월간지였는데도 비용이 생각보다 많이 들었거든요. 내부 필진들한테는 원고료를 주지 않고 외부 필진한테도 적정하게 줬다기보다는 는 최소한을 준거죠. 5만 원. 원고 분량이 많지 않았던 것도 있지만, 5만 원 준다고 해도 거기에 글

을 다 써준 건 일종의 지역 예술잡지 운동에 동참해 주었기 때문이 아닌가, 필자들이 사정 다 알고. 청탁도 그런 방식으로 했죠.

물론 청탁을 하면 안 써주는 분들도 있었어요. 그분들의 태도가 맞을 수도 있죠. 운동의 형식이라 한다 하더라도 그게 타인의 노동력들을 무상으로 갈취하는 형식과 비슷할 수 있으니까 반드시 옳은 거라고 보기는 힘든 거죠. 지금도 잡지 만들고 있지만, 대체로 그 잡지도 웬만하면 내부에서 다 소화할 수 있으면 소화하려고 하고. 그게 안 될 때는 외부청탁을 하는데 청탁을 해서 원고를 쓰면 최소한의 원고료를 지급할 수밖에 없는 형편인 거죠.

조 내부에 더 잘 줘야 하는 거 아닐까요?

김 이미 내부는 충분히 잘 주고 있기 때문에. 충분히 밥도 많이 사 주고.

조 현장으로 가서 옆에 있는 사람들 말을 따로 들어봐야.

김 그래서 내가 밖에서 이거 하는 겁니다. 안에서 할 수가 없는 거지. (하하 하하하) 이런 방식으로는 오래 갈 수 없다는 걸 아니까 원고료에서부터 모든 비용을 감당할 수 있는 시스템을 조금씩 갖추고 있습니다.

조 등단하고 나서 그 이후의 활동들은 어떻게 시작하게 되었어요?

김 등단하고는 동방오거리에 반디가 있을 때, 김성연 선생님이 전화가 와서 한번 보자고 해서 만난 이후로 계속 반디랑 일종의 협업관계에 있었죠. 제 기억에는 2005년도에는 대안 공간 반디가 정확한 체계화가 되어 있지 않았어요. 물론 많은 사람의 애정과 지원이 없었던 건 아니지만, 김성연 선생님께서 거의 혼자 짊어지고 있는 형국이었어요.

더 안정적으로 나아가야 한다고 생각해서 선생님께 체계화를 계속 요구를 했어요. 선생님이 디렉터를 맡으시면 좋을 거 같고. 들이는 사람이 있으면 이제 큐레이터를 들이자 그렇게 했던 게 신양희 선생 같은 경우 들어와서 큐레이터로 자리를 잡은 거죠.

체계를 조직하는 방식도 지나고 나면 반드시 좋았던 건 아닌 것 같아요. 체계화를 하면 갖춰야 할 게 너무 많은 거예요. 그리고 공식적으로 드는 비용도 커지고. 동방오거리에 있을 때는 공간이 작았어요. 거기서 목욕탕으로 이사했을 땐 공간이 굉장히 커졌거든요. 3층 건물이었는데, 1층에는 큐레이터 룸과 사무공간이 있고, 2층에는 디렉터 룸, 전시, 학습, 세미나 공간이 있고, 3층에는 비온후 사무실이 거기 있었죠.

이렇게 규모가 생기긴 했으나 한 사람이 책임져야 할 게 너무 많아진 거예

요. 급여문제부터 비용이라든지 그걸 감당해야 할 게 너무 많아지니까 더 어려워지는 거죠. 그게 너무 많이 부담감을 줘서 나중에는 반디를 그만두게 하는 요인이 된 건 아닌가. 개인적으로는 그렇게 생각해요. 한편으로는 체계를 만드는 게 꼭 필요한 것인가, 그런 규모 없이 신뢰와 약속의 구조는 불가능한가? 그런 걸 싫어하는 조그만 공동체도 있죠. 오히려 우리에게는 그런 모델이 더 맞지 않나, 요즘은 그런 생각을 하게 됐어요.

2010년쯤에서 대안 공간이 거의 자신의 운명을 다 하는 형태가 되는데, 그 이후로 두 사람이 모여서 하는 협업 그룹이라든지 이런 구성체들이 만들어지기도 했어요. 이제 그런 모델링들이 좀 필요하지 않나 그런 생각도 했고, 다른 한 편으로는 체계화 없이 결속할 수 있는 신뢰와 신념에 기초한 모델도 고민해 볼 수 있겠다 이 생각을 하거든요. 여기도 공간 운영하는데 비용이 꽤 드니까. 그런 비용을 고려하면 다른 일에 쓰는 것도 해 볼 수 있다는 생각도 들고. 고민이 많죠. 이왕 시작했으니까 할 때도 그렇게 얘기했거든요. 10년은 하자. 2014년에 시작했으니까 8년 남았네요.

비평가를 천연기념물로 등록해서 보존해야?

조 얼마 전에 복지재단 만들어서 등록하라 했더니 잘 안 한다고 하더라고요. 평론도 거기 할 수 있어요?

김 할 수 있죠. 전 안 했어요.

조 왜 안 했어요?

김 복지재단이 만들어졌던 상황이나 사정을 보면 필요한 예술가들이 혜택을 받을 수 있도록 많이 신청해야 하죠. 신청해서 수혜를 받아야 하는 게 맞고. 그렇지만 생긴 과정이나 맥락들은 보면 좀 회의적인 측면이 있는 거죠. 그게 어떤 면에서는 예술인들을 통치하기 위한 아주 복잡한 여러 가지 과정 중에 하나로 도입된 느낌을 저버리기 힘들기 때문에 그런 것들을 조금 경계해야할 필요는 있을 거 같아요. 사실은 애초에 그런 법안이 발휘된 이유가 최고은이라는 젊은 시나리오 작가의 죽음 때문에 발생한 거거든요. 근데 원래 취지들은 다 사라지고 약간 퇴색되거나 지원과 복지라고 부르는 것이 혼동되거나 여러 가지 개념적 착오도 좀 일어나는 것 같고. 현명하게 구분해야 필요가 있는 것 같아요.

조 쉽게 말하면 기분 나빠서 지원 안 했다?

김 뭐, 저는 짜증이 난 거죠. 이 새끼들 결국엔 이런 식인가. (하하하하하) 결국 이런 식이라면 불 보듯 뻔한데, 별 마음에도 안 들고. 지금 『포스트』 다음 기획이 '예술과 정치'로 할지, '문화정책'으로 할지 정하진 않았는데, 몇 년 전부터 일어났던 미술계 사건들을 쭉 정리를 해보았어요. 지금 국공립 미술관이랑 문화재단 이사장 선임하는 문제가 같이 일어난 거예요. 이게 이전에도 있었거든요. 문화예술과 관련한 사람들에 대한 선임 문제뿐 아니라 지방 국공립기관, 문화재단 이렇게 했는데, 모든 인사 선임이 다 문제가 됐어요.

이게 시작한 시기를 빠르게 보는 사람은 2008년, 더 빠르게 보는 사람은 2005년. 그때 문화예술기구에 수장을 선임할 때 공모제로 치환한 것이 사건의 원인이라고 하는 사람도 있거든요. 사실은 과잉된 주장인데. 그게 아니라 시스템을 잘못 운영했기 때문이라고 보는 사람도 있지만, 어쨌든 그렇

게 기구의 수장을 선택하는 게 문제가 되는 거죠. 이게 문화복지재단 설립이나 이후에 생겼던 문제들이니까. 문화정치, 예술정치가 국가기구나 공동기구를 어떤 방식으로 활용하는지 살펴볼 수 있으니까 그 과정에서 이루어지는 정책이나 지원이 예술가에게 과연 어떤 것인지 살필 수 있다고 보았어요.

조 그런 얘기도 있잖아요. 예술가들이 예전에는 국가에서 지원 안 해줘도 먹고 살기 힘들지만 그래도 하고 싶은 활동 마음대로 하면서 살았는데, 지원을 받기 시작하면서 지원이 끊기면 예술을 그만둬야 하고 생계도 그만둬야 하고 이런 상황에 부닥친 것이 아닌가. 쉽게 말해서 돈을 받는 것에 길들여지는 거죠.

김 그렇죠. 근데 돈을 받는 거에 길들여졌다기보다 교묘한 활용이라고도 볼 수 있는데, 예전에는 지원체계 없이 알아서 살아남는 방법, 알바를 하거나 하는 거니까, 알바와 전시라고 부르는 것이 엄격히 구분돼있고 알바 노동과 전시할 때 발생하는 노동은 완전히 다른 거라 생각하면서 예술 자율성에 대해 공대가 있었다는 거죠.
　근데 이게 최근에 경향이 바뀐 게, 산업 구조의 변화와 관련이 있다고 봐야 하는 건데, 지금 한국사회에 새로운 신사업이라고 부르는 것이 창의력, 창조력, 생산력 같은 키워드에요. 이 키워드들의 원천이 문화예술로부터 오는 거거든요. 예전 산업은 쫄딱 망하고 새로운 산업이 도입되어야 하는데, 신사업을 가능하게 하는 메커니즘은 일단 한국사회의 산업기반으로 만들어진 적이 없으니까. 그래서 아이엠에프 오고 나서 휘청거리고 어떻게 해야 하나 하고 있으니까 예술가들에게 투자해서 투자한 가치를 받는 건데, 그 가치를 기대이익으로 환수하는 거죠. 그런 방식으로 오다 보니까 예술가들 처지에서 보

면 뭔가 더 나은 작업을 하거나 뭘 하려고 지원을 받는 것이 지원을 받는 수동적 위치가 아니라 작업을 공적으로 환원하는 것에 대한 정당한 대가를 받는 거죠. 그걸 받아서 자기는 예술 작업을 하는데, 이 예술 작업이 뭔가 이 사회에 대한 환원이나 환수나 이런 형태로 이해되는 게 아니라 그걸 수행하고 있는 영역의 지대상승을 위한 동력으로 치환되는 그런 효과들도 좀 고민해볼 필요가 있겠다, 이런 생각을 했어요.

조 좀 다른 질문인데, 미술 작품을 일종의 텍스트라고 보면 결국 비평가들이 그 텍스트를 재생산하고, 예술을 다시 살려 쓰는 그런 과정이라고 생각하거든요. 그래서 비평가들도 예술이라는 테두리로 들어가야 하는 것 아니냐, 이런 생각도 가능할까요?

김 이런 건 있죠. 비평이라고 부르는 장이 성립되려면 구조가 마련돼 있어야 해요. 비평이 수행될 수 있을 만한. 부산에 잡지가 있었던 역사가 있었지만, 비평이 이루어질 수 있는 잡지가 꾸준히 생산된 적이 없어요. 예전에 했던 『비아트』가 있고, 『크랙커』 잠시 나왔다가 사라지고. 그전에 『조형과 상황』도 있었고, 『미술통신』도 있었고.

그러니까 사실은 비평이 제도적으로 참여할 수 있는 기반 자체가 부산엔 없었던 거죠. 서울에서 나왔던 『미술 세계』라든지 『월간 미술』이라든지 『퍼블릭 아트』 그런 잡지들 일종의 비평적 담론들을 형성할 수 있는 기반이 없었죠. 제대로 성립이 안 돼요.

조 부산에서 비평활동을 하는 분들은 누가 있나요? 무식하게 인원수로 따져 봅시다.

김 부산에서 비평가로 공식적으로 등단한 사람은 강선학 선생님이랑 옥영식 선생님, 그리고 저. 이렇게 세 명 있죠. 공식적으로 등단한 사람만 따지면요. 그런데 공식적으로 등단했다는 게 이제는 좀 애매하죠. 비평은 누구나 할 수 있는 거니까. 자기가 비평가라고 생각하고 글을 쓴다면 제한이 없다고 봐야죠.

최근에는 아주 다양한 방식으로 미술에 대한 비평적 시도를 수행하는 젊은 친구들이 활성화되고 있는 것도 사실입니다. 그래서 오히려 비평이 실현될 수 있는 장을 다양하게 구성할 필요가 있을지 모르겠다는 생각을 해요. 물론 비평이 탄탄하게 구성되려면, 다양한 제도적 기반이 이루어져야 하겠지만, 민간의 차원에서도 서서히 가능해지리라고 생각되기도 합니다.

조 이 정도면 천연기념물로 등록해야 하는 거 아니에요?

김 보존해야 하는 거죠. 보존하고 보호하고. (하하하하하하) 책 내면 책도 사 주고 그래야 하는데, 강선학 선생님의 저작을 구매한 사람은 얼마나 되는가를 생각해보거나, 미술비평 관련 저작들이 생산되지 않는 것도 생각해야 봐야 할 대목이기도 해요.

비평가, 실패함으로써 걸을 수 있는 자

조 미술 판에서 작가들 계속 만나잖아요. 원고청탁이 들어오는 경우가 있어요?

김 도록? 있죠.

조 잘 써줍니까?

김 예전에는 의무로라도 써야 한다는 생각을 했어요. 요즘에는 도록에 실리는 글보다는 자발적으로 쓰는 글의 양이 더 많죠. 그리고 발행하고 있는 잡지 살리는 일에 혈안이 돼 있는데 지금 제가 뭘 딴 일 할 수 있겠어요?

조 내 코가 석 자다? (하하하하하)

김 우리 잡지가 지금 석 잔데. 잡지 보면 뭐 편집자 주라든지 억수로 많이 써야 하잖아요. 그걸 다 써야 해요. 정신없어요. 우린 또 '찌라시'도 발간하거든요. 거기도 쭉 써야지. 직함이 디렉터로 돼 있잖아요. 여러 가지로 스트레스받는 거죠. 그게.

조 평론가로서만 활동하는 게 아니라 디렉터나 잡지도 만들어야 하고 그게 더 고생이네요. 평론작업에 집중할 시간이 항상 모자란다고 생각하죠?

김 그렇죠. 이런 작업은 제도비평이잖아요. 그러면 시간이 좀 필요하거든요. 사실은 매우 급하게 하면 안 돼요. 자료를 더 면밀하게 구축해야 하고, 그걸 모아서 자료 읽어보면서 내부맥락을 같이 연구하는 게 필요한데, 그게 좀 안 되죠. 그래서 생각나면 바로바로 해야 하는데, '뭐 봤다. 이게 이렇게 되더라.' 그럼 그때 바로 써야 해요. 따로 시간을 들여서 그걸 쓰고 할 시간이 없어요. 저도 이제 논문도 써야 하니까. 그런데 5월에는 논물 발표도 하나 있었고 봄가을 발표도 있었거든요. 한 주 간격으로 그러면 이 작업을 같이해야 하는데 엄청난 거죠. 연구자로서 연구하는 게 따로 있는 거고, 비평가로

서 연구하는 게 따로 있고, 여기서 작업하면서 쓰는 게 따로 있으니까 균형 감을 갖는 것도 쉬운 일은 아니에요.

조 그렇게 각각 다른 글쓰기를 생각할 때 태도가 참 다르죠? 쓰기 싫은 글 도 있죠?

김 그냥 비평가로서만 쓰는 글은 좀 재미가 없어요. 전형적인 비평가의 위 치가 고정된 글을 쓰는 거니까. 그런 글은 텍스트와 나 사이의 거리를 두고 텍스트를 장악하고 난 다음에, '아, 결국 이런 거네.' 하면서 이걸 내가 가지 고 있는 가치 체계를 통해서 평가하는 것이 첫 번째니까 평가하는 데서 끝나 버리는 거죠. 그러니까 재미가 없더라고요.

조 평론하면서 굉장히 사이가 나빠진 작가도 있을까요?

김 있어, 있어요.

조 이야기 좀 해주세요.

김 에이. 그 얘긴 하면 안 돼. 나를 쳐다도 안 보는 사람도 있는데요, 뭐. 나 는 술 먹다가 그냥 간단하게 '선생님 작업은 이런 것 같다.' 이런저런 이야기하 면 '선생님은 말을 잘해서 그렇다고.' '그럼 선생님 말씀 들려주세요.' 하면 그다 음부터 말을 안 해요. 그럼 다음부터는 서먹해지는 거죠. 이런 게 너무 많아요.

조 근데 뭐 예술가들이 비평가들에 대해서 왠지 모르게 그런 태도를 가지

고 있잖아요. 괜히 싫어하고 '쟤들이 뭘 알아.' 뭐 이렇게 하는 게 전통적으로 있었던 거 같아요.

김 최근에 보면 작가모임도 비평 별것 없다 생각하는 것 같아요. 그냥 하는 말이 아니라, 이제는 예술가의 경계도 희박한 거고 비평가의 경계도 희박한 거죠. 예전에는 이러이러한 코스를 밟아야 할 수 있는 거였다면 그런 게 없는 거죠. 자기가 하고자 한다면 할 수 있는 그런 형태가 된다고 봐요, 저는.

조 예전에는 그야말로 하드 트레이닝을 받아서 아주 오랜 기간 연습하고 고민하고 그래서 비평을 했다면 요즘에는 글 쓰고 싶은 사람도 누구나 쓸 수 있는 시대가 되었는데, 그렇지만 좋은 글을 쓰기 위해서 끝없이 자기를 단련하고 글도 단련해야 하는 이런 과정이 있을 거 아니에요?

김 두 가지라고 봐야 하는데, 절차탁마가 좋은 글을 생산하는 기제가 될 수는 있겠지만, 좋은 시스템을 생산한다고 보기는 힘들다는 거죠. 왜냐하면, 절차탁마하기 위해서는 위계화라든지, 존경의 구도라든지, 어쨌든 가르치고 배우는 전통적인 구조를 상상하기 마련인데, 그 과정 자체가 비평이 안돼요. 그 과정 자체에 대한 비평도 할 수 있어야 하는데, 그 과정 자체에 대한 비평을 상상도 하지 못하게 하는 매커니즘이 있다는 거죠. 그런 점에서 보자면 절차탁마가 제대로 이루어지지 않더라도 각자에 의해서 이루어지는 한 글자 쓰기, 문장 쓰기, 말하기를 통해 무언가에 대해서 또는 무언가를 가지고 말하는 것들이 볼품없어 보여도 소중하게 보존하고 가꾸는 토대를 갖추는 것이 비평을 활성화하는 데에 훨씬 더 크게 이바지할 수 있다는 생각이 들어요. 반디나 스페이스 배나 이런 데 가서 해보면 질문 시간은 그냥 지나

가는 시간이에요. 아무도 질문할 생각을 안 해요.

🔵조 질문을 하더라도 신변잡기에 관한 질문이죠.

🔵김 그렇죠. 작업을 보고 느끼는 각자의 눈이 분명 있어요. 솔직하게 이야기할 수 있는 여러 가지 장이라는 게 있거든요. 그런데 그런 장을 못 갖춘다. 그게 서울은 약간 달라요. 희한하게도 질문하는 사람이 반드시 있어요. 이상한 사람도 있고, 아주 다양한 사람이 공존하는 거죠. 부산에는 질문하는 사람이 없어요. 다 점잖은 사람들이 와서 그런가, 점잖게 앉아있는 거죠.

　그래도 절차탁마 이외의 구조가 충분히 있을 수 있다고 봐요. 그렇게 되면 우리가 만나는 텍스트에 대해서도 자유롭게 '아, 이 작업은 이런 것 같다, 저 작품은 저런 것 같다.'든지 다른 테크놀로지로 만들어진 것에 대해서도 이렇게 그냥 한마디 해줄 수도 있고, 그렇게 해서 비평의 씨앗을 맺들 수 있겠죠. 그런 게 잘 안 돼요. 사람들은 비평한다고 하면 뭔가 어렵고 고상한 것이라고만 생각해요. 그런 게 전혀 아닌데.

🔵조 비평하는 것의 출발점이 사실 무언가를 궁금해하는 거잖아요?

🔵김 비평이란 말이 위기라는 말이잖아요? 크라이시스. 어원을 공유하니까. 위기 혹은 비평, 비판이 같은 어원을 공유하니까 비평이라는 것은 자연스럽게 잘 걷는 것이 아니라 잘 못 걷는 거죠. 걷다가 자꾸 걸려 넘어지고 나를 걸려서 넘어지게 한 것이 뭔지 질문하고 응답을 기다리거나 나름대로 그 답을 내어 보는 이런 과정이 있어야 하는 거죠. 걷기에 실패하는 자, 오히려 실패함으로써만 걸을 수 있는 자가 오히려 비평하는 사람에 가깝겠죠.

작품을 넘어 삶에 관한 이야기로 되돌리는 것

조 비평가의 역할이라는 게 전통적인 방식과 달리 요즘 좀 많이 바뀐 것 같아요.

김 텍스트를 단순히 해석하거나 텍스트만 평가하는 방식을 좀 뛰어넘어 있는 것 같아요.

조 아까도 말씀하셨듯이 누구나 비평가가 될 수 있는 이 시대에서 비평가가 해야 할 일? 하고 싶은 일은 무엇이 있을까요?

김 그렇다고 비평가가 없는 건 아니에요. 태양이 동쪽에서 뜨고 서쪽으로 지는 것처럼 자연화 되어있는, 아직은 제도적 자연화라고 부르는 상태에 있는 것 같아요. 누구나 다 비평가가 될 수 있지만, 스스로 그렇게 선언하거나 주장하는 바는 별로 없고, 생계를 생각하면 또 그렇게 비평가가 되고 싶지도 않겠죠. (하하하하하) 누구나 비평가가 될 수 있지만, 그걸 또 하지 않는다는 것은 아직 비평가가 되는 것이 그다지 평범하지 않기 때문에 그럴 수 있겠다 생각해요. 그러니까 우리 사회에는 여전히 형식적인 민주주의를 하고 있는 거지, 실질적인 민주주의 구도는 아직 갖추지 못했다고 보는 게 맞을 것 같아요.

조 그렇지만 담론을 유통시켜야 하잖아요? 그래야 평론 쪽에서의 민주주의 이런 것들이 될까 말까 할 텐데.

김 지금 그런 실험이 있어요. 평론이 장르적 형태의 평론이나 비평이 아니

라 실제 살면서 이루어지는 비평을 가꾸려는 집단들이 있어요. '곳간' 같은 팀들도 있고, '모퉁이 극장'도 그런 형식이라고 볼 수 있죠. 관객을 응원하는 집단이라든지, 그냥 사람들이 모여서 책 읽고 책을 경배하는 것이 아니라 그 안에 문장을 발굴해내고 그 문장과 자기 삶의 문장을 겹쳐놓고 같이 읽으려고 하는 '곳간' 같은 모임도 있다는 거죠.

이런 것을 비평의 형식이나 언어로 삼아서 텍스트에 대한 경배나, 작가에 대한 경배, 경사로 기울어지지 않고 그야말로 평등한 관계를 모색하는 방식이 조금씩 생겨나고 있는 거죠. 그런 걸 보면 형식적으로 이루어지고 있는 민주주의 구도로써의 비평, 이 텍스트는 이러저러하다고 평가하고, 이것은 이렇다저렇다 가치판단을 내리는, 이런 체계를 넘어설 수 있는 어떤 구도가 삶의 문맥 안에서 가능하지 않을까 생각할 여지가 있는 거죠.

조 쉽게 말하면 전통적인 평론에서는 평론가라는 주체와 텍스트와 대상이 굳건하게 따로 떨어져 있었고, 아무래도 텍스트가 평론의 중심에 있을 수밖에 없었다면, 요즘에는 텍스트 그 자체보다는 평론가의 삶 속에 이 텍스트가 들어오는, 그런 방식의 비평이 되고 있다는 말씀인 거죠?

김 그렇죠. 그럴 수도 있고. 계속 문제가 되는 게 기존에 비평이라고 보는 글쓰기와 비평하는 삶이 분리되어야 하는 건 아니라는 거죠. 어떤 텍스트를 만났을 때 그 텍스트에 대해서 어떻게 말하는가 하는 것은 삶과 분리될 수 없는 게 있어요. 그런데 지금까지 다 감췄다는 거예요. 싹 다. 그래서 텍스트를 객관적으로 평가하는 처지나 위치 이런 게 강조되었는데, 최근에는 그런 경향이 약간 옮겨간다든지, 비평도 텍스트에 대해서 재단하고 평가하는 것이 아니라 더불어서 말하거나 이것을 다시 삶으로 되돌리는 길을 찾거나 하

는 형태가 생겨나는 거죠.

예를 들어, 구헌주 작가 그래피티 작업품이 있거든요. 그걸 예전에는 '구헌주의 그래피티는 이런 거다.' 하고 규정하고 끝내버렸다면, 구헌주라는 그래피스트가 하는 행위나 실천이 실제로 우리 삶과 얼마나 가까운가? 어떤 맥락을 가지고 있는가를 해명하고 거기에 같이 참여하는 방식이라는 거죠. 이런 방식들이 훨씬 더 텍스트를 컨텍스트화하고, 매개하고 혹은 텍스트 자체를 컨텍스트로 해체시켜버리는 거죠. 그래서 동시에 그것을 예술적인 무엇으로 규정하는 것이 아니라 예술적인 것이긴 하나 삶의 속성으로써 규명하려는 이런 형태가 훨씬 많다는 거예요.

조 그게 그런 것 중에서도 저는 되게 재밌었던 게 비평 용어들 있잖아요. 비평가들이 쓰는 독특한 용어들이 있어요. 본인은 너무 자연스러워서 잘 모를 수도 있는데.

김 있어요.

조 비평이 삶의 영역으로 넘어오면서 이런 용어들도 해체되고 있다는 생각이 들거든요. 아직도 그런 용어들이 필요하다고 보세요?

김 그게 어떤 특정한 개념을 말씀하시는 건지 감은 오지만, 최근에는 제가 쓰는 경우가 잘 없어서 모르겠는데, 아마 그걸 써야 하는 사람에게는 절실한 문제일 수도 있어요. 예를 들어 슬래시를 써야 하는 경우, 서로 모순되는 두 가지를 겹쳐서 써야만 설명할 수 있는 때가 있으니까 슬래시를 써야만 하는 거죠. 예전 같으면 하나 쓰고 문장 하나 더 썼겠죠. 하지만 그렇게 되

면 글쓰기라는 게 선조적이잖아요. 순차적으로 쓸 수밖에 없는데, 그걸 동시에 보여주려면 같이 써야 하는 거죠. 그러니까 어떤 비평가에게는 그게 절실한 문제이기 때문에 여전히 그런 진술방식들은 그 사람에게는 필요할 수도 있죠. 나도 그렇겠지만, 그 사람에게는 그렇게 진술하는 것이 삶에 훨씬 더 가까워 보이거나 훨씬 더 현실적으로 이야기를 전달할 수 있다고 생각하기 때문일 수도 있어요.

뒷담화를 하려거든 차라리 원고를 써서 다오

조 지금 만들고 있는 잡지가 『찌라시』하고 『포스트』, 『비아트』인가요?

김 『찌라시』하고 『포스트』 2개고, 『비아트』는 예전에 관여했죠. 그리고 잠정

적으로 중단하고 있지만 『지하생활자들』

조 아까 눈도 마주치지 않는 작가도 있다고 했는데, 그걸 그런 식으로 받아들여도 비평을 안 할 수는 없으니까. 그런 현장에서 생산적인 담론이라는 게 가능한 거 같습니까?

김 생산적인 담론이 될 만한 아젠다 세팅이 필요한 상황일 수도 있어요.

조 회화 쪽에도 작가들이 예술주의적인 그런 태도들을 가진 사람들이 아직 많이 있죠? 그게 어떤 문제가 있다고 보세요?

김 자존감을 유지하는 방식으로는 괜찮아요. 그게 아니라 자기 차이화의 기제로 삼을 때는 문제가 되죠. 보통 사람과 작가, 그러니까 특별한 자, 이런 형태로는 문제가 되는데, 자기 존중감을 유지하는 방식으로는 나쁘지 않은 것 같아요. 그렇게만 쓰는 사람도 있어요.

조 작품이 유통되는 방식이나 이런 것에 대한 고민 없이, 사실 그런 것에 관심 가질 필요가 없다고 생각하고, 순수한 예술로만 생각하고 활동하는...

김 오히려 지금 젊은 친구들은 안 그렇죠. 훨씬 더 영리하게 움직여요. 중견들은 갈 수 있는 길은 이런 것밖에 없다고 생각하고 그렇게 하는 거니까. 오히려 젊은 작가들은 장을 만들려고 하는 작업은 많죠. 젊은 작가들 안에서 그렇게 하는 친구들이 있는가 하면 완고하게 예술 뭐 이런 걸 유지하려는 입장도 있고. 오히려 여러 가지 입장들이 공존하고 있으니까 건강하다

고 봐야겠죠.

조 장르라는 거 자체가. 전부 바깥으로 튀어나가려고 하니까 장르를 그대로 유지하려는 힘이 팽팽하게 잡고 있기 때문에.

김 유지하려고 하는 경향이 제도의 힘이라면 제도가 유지되고 있다는 사실을 알려주는 거니까 괜찮죠. 근데 한국의 예술 제도는 붕괴하고 있는 거거든요. 그래서 오히려 전통적인 장르 자체를 지키는 것 자체가 모순이에요. 그런데 실질적으로 지원하거나 뭔가 신문기사가 나올 때는 기왕의 예술의 구조를 설명하고, 원하는 것은 해체를 원하는 모순적인 구조가 겹쳐져 있는 거죠. 그걸 지탱해줄 수 있는 제도는 없다고 봐야죠.

 그리고 담론이 있다면 좋죠. 뭔가 어딜 가서든 그 얘기 하면 '아, 그런 거.' 하면서 같이 이야기할 수 있는 것을 담론이라면 공통된 언어가 있다는 뜻이잖아요? 그런 게 없어요. 그런 공통된 언어가 없다는 건 기왕에 담론이 80년대부터 없었다는 거거든요. 어차피 공통된 언어가 있다고 믿는 거 자체가 불가능한 사항이었던 거예요. 한국에서는 특히나.

조 담론의 언어들을 개발하고 퍼뜨리는 게 평론가가 해야 하는 일 중 하나잖아요.

김 그렇죠. 그런데 그런 걸 해도, 지역에서는 서울과 다른 것으로써의 지역 비평의 언어를 개발하거나 발굴하려고 한다면, 서울에서는 그런 고민이 없어요. 이 이야기를 하면 어떻게 반응하냐면 대체로 다 지방의 열등감으로 분류하거나 이런저런 규정적인 언어로 이야기하는 게 일반적이죠. 그래서

그런 걸 안 하려고 해도 문제가 되는 거예요. 저는 잡지를 통해서 그런 여러 가지 문제들을 검토하는 거죠. 그러면 『포스트』 측에서 명백하게 입장을 표하지 않는다 해도 거기에 대해서 어떻게 응답해야 하는지 나름의 방식을 준비할 수 있으니까. 잡지와 접하는 사람들에게는 그런 경험치라도 제공해 줄 수 있는 게 되니까. 중구난방이라고 하더라도 어쨌든 해야 하는 거니까.

조 평론가들이 자꾸 예술가나 예술들을 규정하는 작업을 많이 해왔잖아요. 예술가들은 그런 규정에서 자꾸 벗어나야 하는 것도 예술가들이고. 어떻게 좀 밀고 당기는 게 보여야 재밌는 판이 될 것 같은데.

김 너무 퍼져 있으니까 그런 거죠. 하나로 모아지지 않는 거죠. 제가 등단하고 난 다음에 하려고 했던 게 뭐냐면 한국 미술에 주류 작업 경향들 4가지를 구분하는 거였거든요. 뭐 도시 예술 작업, 진짜 많아 엄청나게 많았어요. 그랬다 하면 기하학 그리고 도시 건물 이런 작업, 설치작업 그런 경향을 작업하는 거예요. 다른 작업 하나는 캐릭터 아트 뭐, 어떤 것이든 캐릭터로 만드는 거죠. 여하튼 그러한 작업으로 계보학을 만들어서 최근의 작업의 경향들을 보려고 했던 적도 있어요. 1) 이런 경향의 작업이 실제로 예술을 이런 방식으로 규정하려는 속성을 가지고 있다. 2) 근데 이거는 오히려 계속 지나치게 퇴행적으로 바라보는 것이다. 3) 그래서 진전하고 있는 예술로 가려면 이런 작업을 주류화하기보다는 이걸 넘어설 수 있는 작업을 컨설팅하고 이걸 맥락화하는 작업이 우리한테 필요하다.

근데 별로 없죠. 제도가 실제로 가르쳐주는 거는 그런 경향들밖에 없기 때문에. 2005년도에 그런 고민하면서 잡지를 2007년돈가 8년도에 만들었고 근데 뭐 그런 담론들이 생산되어야 하는데.

실제로 이런 것도 있어요. 뒷담화 구조가 미술 장에 미친 영향들이 너무 심하다 뒷담화 그만해야 한다. (하하하하하하) 그래서 뒷담화 생산이 아니라 담화 생산이 우리한테 중요하다. 이미 뭐 그런 주장을 숱하게 했고, 글도 썼고. '뒷담화를 할 거면 원고를 써라. 그럼 원고를 써서 우리한테 달라.' 실제로 할 수 있는 구조들을 실험하는 것은 다 해왔기 때문에 지금 제가 이런 경향들로 나아갈 수밖에 없는 거죠.

조 뒷담화를 본격적으로 듣는 걸로 (하하하하하하)

김 실제로 해봤다니까. 뒷담화를 하라고 하면 안 해요.

조 아니 술자리에서 이렇게 녹취를 해서

김 다음날에 귓방망이 맞습니다. (하하하하하하)

조 그런 게 예술적인 태도라는 걸 계속해서 각인시켜 나가야... (하하하하하)

양일동

바닥의 삶을 노래하는 소리꾼

양일동
소리꾼 21년차
2015년 10월 7일, 날씨 취함

🅐 양일동
🅙 조동흠
🅟 정남준

바닥의 삶을 노래하는 소리꾼

양일동은 절규하고, 포효하고, 그러면서 노래한다. 아픔과 슬픔과 기쁨과 분노와 절망과 희망을 노래한다. 그래서 그의 소리는 애초에 멈출 수 없는 것이다.

"소리를 하다 보면 절제해야 하는데 그걸 못하겠는 거예요. 이 시대를, 사람들의 아픔을, 그걸 억눌러서 표현할 수 없는 거예요."

뚜들기면서 놀았던 습관이자 생활이자 문화

조 이전 인터뷰 들어 보니까 젊었을 때부터 소리를 되게 하고 싶어하셨더라구요. 어떤 특별한 계기가 있었나요.

양 우리는 사는 동네 자체가 어려서부터 놀 때 뚜들기면서 놀았고, 체육대회 해도 요걸 뚜드리면서 놀았고, 체육 끝나고 저녁에 집에 오면 막걸리 먹으면서 뚜들기면서 놀았고. 중 2때부터 막걸리 먹었기 때문에

조 하하하하하하하

양 그리고 뭐 군대 갈 때 되면 이걸 두들기면서 밤새 놀아주고, 선배들 군

대 가면 후배들이 막 놀아주고. 늘 그게 습관이고 생활이었던 문화였어요.

나는 초등학교 2학년, 3학년 때 하도 학교를 안 다녀 가지고 퇴학당할 뻔했어요. 다행히 나를 구제해주신 분인 담임선생님이 작은 어머니 동생이었어요. 내가 이제 3학년 때까지 국어책을 못 읽었는데, 자꾸 이제 책을 못 읽으면 애들한테 자꾸 남아서 책 읽고 연습하고 가라는 거예요. 책도 못 읽는데 자꾸 책읽기 연습하고 가라고 하고 받아쓰기 시험보고 그게 싫었어요. 그래서 학교 안 가고 어린 놈이 산 속에 숨어서 고구마 캐다가 굴 속에 들어가서 고구마 구워먹고, 그리고 이제 고개를 넘어가야 되니까 학교 갈 때 고개 넘어오고 집에 올 때 넘어오고. 옛날에 도시락 들고 다닐 때 벤또 다그닥 다그닥 소리나면 아, 이거 갈 때 됐구나, 하고 나왔죠.

두번째 이유는 초상이 나잖아요? 그럼 상여가 나가거든. 그 상여 소리가 좋아서 학교를 안 가요. 그리고 모심기 하면 우리집 모내기 하는 것도 아닌데 학교 안 가요. 동네어른들이 너 왜 학교 안 갔냐 하면 옆집 모내기해서 학교 안 갔다고. 니 하고 뭔 상관이야 (허허허허) 그래 가지고 모 심을 때 막 노래를 부른단 말이에요. 그거 듣고 싶어서.

어릴 때 내면에서 불어왔던 바람

조 어렸을 때부터 소리나 이런 데 관심이 있으셨네요?

양 관심 많았어요. 숫기가 없어서 시키면 막 나서서 부르고 그러지는 않았는데 늘 안에 이렇게 있었어요. 조건만 갖춰준다면 막 하고 싶고.

조 그게 좋은 건지는 어떻게 아셨어요?

양　늘 생활 속에서 접하니까. 지금 뭐 내가 장구치고 꽹과리치고 어렸을 때 다 배운 거거든요. 옆집 오촌이 전라좌도 상쇠이면서 상여 소리꾼이었어요. 오촌을 졸라서 소리 가르쳐 달라고 담 넘어 다녔어요. 그래서 소리는 중학교 졸업 후 안하다가 군대 갔다 와서 다시 시작했는데 공부를 많이 못했어요.

그리고 농악을 했었는데 상모가 없어서 나뭇가지로 만들어서 쓰고 다녔어요.

산에 가면 소나무가 이렇게 있으면 가지가 막 뻗어 있잖아. 그러면 이 밑을 잘라. 그리고 홈을 내 가지고 실로 엮고 내 대가리에 맞게끔 실을 땡겨요. 그거 쓰고 거기다 철사랑 실 이렇게 꼬은 것을 끝에 달고 또 종이를 달아가지고 만들었죠.

또 꽹과리는 양철판 막 펴 가지고 불로 구워 가지고 – 촌이니까 막 불로 구워가지고– 서로가 개성있게 별나게 만들어요. 좀 나으면 페인트통 뚜껑 그거 구워가지고 만들고 두들기면서 놀았죠.

조　악기도 제작해서 쓰시고

양　어, 우리는 없었어요. 이제 학교 초등학교 중학교 때 내가 농악도 이렇게 했었으니까. 참 착했는데, 내면에서 바람끼가 되게 많았어요.

조　정기교육을 안 받은 게 정말 큰 축복이었군요, 따지고 보면.

양　학교 안 간 게 엄청나게 감상에 돋았어요. 음, 모르겠어요. 나 그런 게 좋았어요. 어느 날이든 학교 안 가고 묏등에 누워있는 거 되게 좋아했거든요. 할미꽃 특히 할미꽃을 되게 좋아했어요. 하얀데 고개 숙인 막 그거 보면서 되

게 좋았어요. 꽃 이런 거 시골에 지천이 꽃인데도 그냥 꽃 꺾고 이렇게 하는 거 좋아해요. 어디든지 언덕배기에 가서 보면, 되게 이쁘네! 이게 안에 약간 내장된 바람, 감수성이 되게 좀 주체가 안 돼 가지고. 혼자만 울고 그런 게 되게 많았어요. 그리고 집 안에서야 워낙 형제들이 많고 그러니까 가정적으로는 좀 따뜻한 사랑 이런 거는 크게 받지 못했는데, 그런 자연을 통해서 감성, 따뜻함을 느낄 수 있었던 것은 어른 되어 보니까 아, 고맙죠.

북채로 머리 맞아도 보고

조 소리는 어떻게 배우게 되셨어요?

양 내가 군대 가기 전까지는 노동운동 하다가 군대를 갔어요. 제대하고 나와서 일 년 정도는 중공업에 있었어요. 현대중공업 하청업 쪽에 있다가

조 그때도 뭐 고생 되게 많이 하셨다고 들었어요.

양 조선소다 보니까 위험하니까. 일 년 정도 이제 다니면서도 일찍 퇴근하고 오면 할일이 없었으니까 뭘 하기는 해야 되는데, 그러면서 보니까 전라도에서 사람이 와 가지고 판소리 수업을 하더라고요.

퇴직금 받을 때까지 일 년 딱 하고 퇴직금 받은 걸로 열심히 배우러 다니고, 떨어지니까 다시 노가다 다녀서 모으면 그거 가지고 막 다니고, 또 돈 떨어지면 또 노가다. 그때 이것저것 많이 했어요. 아파트 공사장 그 다음에 또 공원묘지 땅 파고 하는 거, 그 다음에 넙치 양식장, 촌놈이 레스토랑에서 바텐더도 했었어요. 그냥 뭐 닥치는 대로 했던 거 같아요.

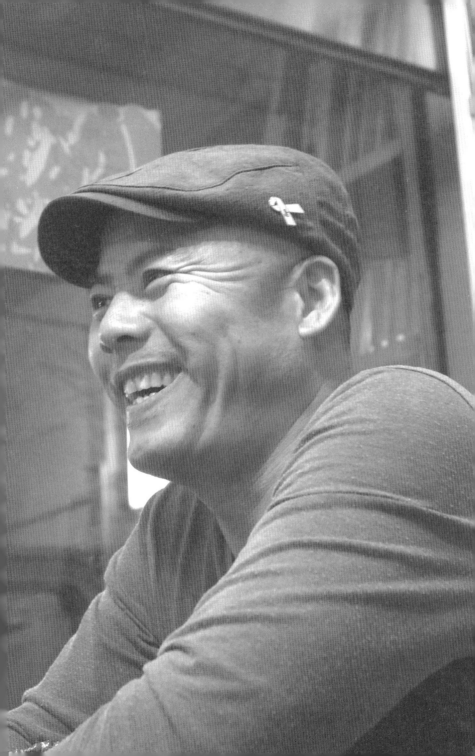

😊 옛날에는 그런 수업 듣는 게 쉽지 않았죠. 선생을 모신다는 게 모신다고 그러잖아요. 선생님은 어떠셨어요?

😊 무서웠어요. 특히나 고법 같은 경우는 판소리 할 때 북치는 거를 고법이라고 하거든요. 힘들었어요.

　소리 배우는 것보다 더 무서워요. 북채로 대가리 맞아도 보고 이 놈 새끼!!! (허허허허허허허허허)

😊 창작이라고 하나요? 창작소리를 요즘 많이 하시던데....

😊 소리 법통 길로 가는 거를 포기한 거죠. 나는 이 사회에서 사람들과 함께 하는 시대소리꾼이 되고 싶었어요. 전통의 소리 가지고는 시대적인 거 다 담아 낼 수가 없으니까. 만들어진 소리가 아니라 시대의 고민이나 사회상을 소리로 만들려면 장단도 좀 알아야 될 거 같고 그래서 고법 공부를 따로 했었는데 이 또한 만만치가 않아요. 그렇게 고법공부를 한 2년 좀 했었죠. 그러면서 대회도 나가고 또 상을 받고 그러다 보니까는 판소리 공연 보다 북 쳐달라는 공연들이 한때는 되게 많았어요. 스물아홉 이후로는 고수대회를 나가지 않았어요. 이유가 대회 꼬라지를 보면서 용서가 안됐어요.

😊 그 애초에 소리 배우실 때 그런 활동들을 염두에 두신 거예요?

😊 안 했어요. 다만 소리꾼으로서의 정체성만은 확실히 하고 싶었던 거 같아요. 아마 군대가기전 노동운동 이력이 소리내막으로 스며들지 않았나 싶네요.

조 그 시절 소리공부는 어떻게 하셨어요?

양 하루에 한 다섯 시간 자고 나머지는 진짜로 소리만 했었어요. 하루에 목이 두 번씩 쉬었어요. 언제 목이 단련이 되냐면 쉬었다가 계속 소리 지르면 풀려. 그래서 저녁 때 되면 다시 이제 또 잠기고, 그런 과정이 있었어요. 그러면서 목이 만들어진 거였죠. 소리라는 게 그래요.

일반인들이 반음 내는 게 쉽게 생각하는데 소리하는 사람에게 반음의 차이는 어마어마하거든요. 공을 들인 목소리로 반음을 올리는 거 되게 힘들어요. 선생이 그랬어요. '야, 니 소리 반음 정도만 나올 수 있으면 정말 화려하게 소리할 수 있는데.' 그 말에 막 됐다 싶어가지고 죽어라 했어요. 정말로 하루에 밥 먹고 자는 시간 빼고, 정말 그랬었어요. 그렇게 한 6개월 하니까 어느 날 갑자기 거짓말처럼 내고자 했던 그 음이 나오데요. 아, 너무 좋아가지고 혼자 춤추고 나갔어요. 너무 너무 좋아서. 그런 희열은 처음 느꼈어요.

누구 조상인지 모르겠지만 여기서 좀 울겠습니다

조 사회문제에 관련된 이런 그 공연을 시작하신 거는 언제쯤 하셨어요?

양 대회를 나가는 거를 마지막으로 하고부터는 방황 아닌 방황을 좀 했어요. 아, 이런 걸 내가 어떻게 좀 하고 싶은데 이걸 누구한테 써 달라 할 수도 없고. 이런 내용들이 소리가 되려면 작업을 또 해야 되요. 소리에 맞게 바꾸는 작업을 해야 되는데, 그런 것도 안 해 봤고. 그리고 공부를 해놨는데 이걸 써 먹어야 되는데, 그러면서 방황을 했던 거 같아요.

2~3년 동안 초저녁에 산에 올라 가지고 한 열한 시나 되서 내려오고. 어

쨌든가 다음 날 또 노가다도 다녀야 되고 일도 해야 되고. 나는 가난하고 없고 이거를 원망한 적은 없는데 이 소리 때문에 그렇게 서러운 적이 처음이었어요. 그때 야밤에 남의 묘 붙들고 울기도 하고. '진짜 뉘신지 누구 조상인지는 모르겠지만 제가 이렇게 힘든데 그냥 너무 서러워서 제가 여기서 좀 울겠습니다.' 하고. 그러면서 계속 있을 수는 없어서 하나하나 시도는 해봤었죠. 그 때가 서른한 살 땐가, 그 때 처음으로 했던 게

가지 마라, 가지 마라,
가지 마라~~~~~~
가지 마라~~~~~~
오돌길 가지 마라~~~~~~~~
난리통~~~

어쩌고 이렇게 하는 게 있었어요. 그때 처음으로 시도해 봤던 거 같아요. 그거를 선배들하고 술 한 잔 하다가, '요새 이거 만들고 있는데 한번 들어 볼라요?' '거 좋다! 공연 한번 하자 그걸로.' 그래 가지고 그게 5분짜리였나, 처음으로 울산에서 그랬었어요. 사회적인 어떤 이슈가지고 첫 창작소리를 거기서 했어요. 그러고 나서 시간 나는대로 계속 자료를 찾아서 다시 작업을 해서 소리조로. 한때 나도 문학회 활동을 했었어요, 노동자문학회. 그래서 어쨌든지 내가 직접 글을 써서 작업하고 공연하고 이랬던 거 같아요 .

바닥의 삶을 노래하는 게 좋았어요

조 그게 예전에 김지하 선생이 요즘은 뭐 좀 상태가 메롱 하시지만, 그때

〈오적〉이나 〈똥바다〉 같은 현대 창작물로 새로운 시도를 했었잖아요. 그런 것들 보시고 영감을 받으신 건가요?

양 예, 당연히 찾았죠. 왜냐면 〈똥바다〉 다 들었고 오적 그 다음에 〈오월이여 광주여, 광주여 오월이여〉 창작소리, 〈똥바다〉도 임진택 선생이 한 거잖아요. 그러면서 내 서른두 살 때였나? 전국에 또랑광대 협회가 생겼어요. 전통 판소리하는 사람은 또랑광대하면 선생들한테 혼나는 거예요. 또랑광대가 뭐냐면은 한 바탕을 하는 게 아니라 대목대목 부분부분만 이렇게 좋은 대목만 골라서 하는 사람들이에요. 한바탕을 몰라서가 아니라 다 아는데 이 시대적인 어떤 아픔을 표현하기 위해서는 길게 할 수 없으니까 짧게 짧게 만들어서 우리가 소리를 하자, 그래서 이제 또랑광대 협회가 생긴 거예요. 그때 창립 멤버로 활동하다가 나는 이제 그냥 멤버로만 이렇게 있고 못 했었죠. 전통 소리 공연할 때는 하고 그 이외 시간대는 창작공연을 준비하는 거예요. 지금도 마찬가지예요. 지금 시대 상황이 어떤 상황으로 바뀔지 모르는 거잖아요. 그래서 고민을 했죠. '아, 지금 어떤 정치 흐름부터 문화의 흐름이 이러면 이런 상황이 올 수도 있겠다. 정치적 환경이 이렇게 가다가는 뭐 이런 문제가 발생될 수 있을 거야. 그럴 때 나는 어떻게 소리를 하지?' 그래서 이제 대충대충 틀만 잡아놔요. 틀만 잡아놓고 막상 어떤 상황이 발생하면 그때 막 글 쓰죠. 대충 틀은 잡아났으니까.

조 〈한반도 비나리〉 같은 거는 완판으로 한번 들어보고 싶네요.

양 시대가 이제 그래서 그런 거 있잖아요. 뭔가 염원을 해야 하는 시대니까 비나리 형식의 소리를 하게 되는 것 같아요. 그러다 보니까 굿적인 어떤 형태

들을 쓰는 거죠. 그런 거는 절대 판소리 형태를 가지고는 답이 안 나오니까. 현재는 한반도의 내력을 시작으로 계속 원전반대, 강정마을 미해군기지, 밀양송전탑, 세월호 참사 등 시대적인 문제를 소리로 만들어 하고 있어요. 한반도에 아픔이 지속되는 한 완성시킬 수 없는 곡이 되지 않을까요. 물론 희망적인 비나리도 해야겠죠.

조 전통 소리하시는 분들은 굿소리 싫어하시지 않나요?

양 안 좋아 한다기보다 판소리 자체가 워낙 독보적인 소리라서 법통과 전승을 중요시하는 장르다 보니 인식이 그런 것일 뿐이죠. 냉정하게 이야기하면 우리 판소리는 원래 무속음악에서부터 시작됐잖아요. 체계화시키는 거는 양반들이 시켜놓은 거죠. 체계화시키면서 양반쪽 사설들을 많이 집어넣은 게 판소리가 된 거죠. 창법, 법통 따지고 그러면서 어려워지고.
 바닥소리라고 하죠. 바닥소리를 되게 싫어했어요. 저도 판소리 하는 사람인데 선생님도 되게 싫어하고. 바닥, 말 그대로 기층 민중들의 소리. 그래서 나는 그런 부분들이 좋았어요. 군생활 하고 나자 판소리를 하면서도 마찬가지고, 늘 이런 부분에 대한, 어떤 바닥의 삶을 노래하는 소리를 찾고 있는 느낌? 그런 게 있었어요. 그런 소리들을 정말 해야 하는데 그런 소리가 없어. 그러려면 창작이라는 것도 해야 할 것이고 그랬었죠.
근데 지금은 전통 판소리를 부채 들고 좍, 이거 멋있는데, 이거 해 본 적이 벌써 한 2년 넘은 거 같은데요? 그러니까 자꾸 등한시하니까 큰일 났어요. 판소리치면 다 까먹고 있어요. (하하하하하하하하하하하)

조 그게 입에 익어야지 안 잊어 먹는데

양 한 번씩 부채를 들고 이렇게 하면서 지금도 판소리 한 번씩 해요. 지금 시대적인 소리를 많이 하다보니까 너무 자꾸 격해지고. 심장도 마찬가지죠. 숨소리도 호흡도 자꾸 막 뭔가 격해지는 거 같고. 아래서부터 깔려 있던 호흡이 많이 떠 있어요. 지금 그래서 힘들어요. 한 번씩 내가 전통 판소리하려고 그러면 저 밑 배 아래다 호흡을 넣고 해야 하는데 힘들어요. 아, 그러면서 안 되겠구나. 이거는 내 호흡을 위해서라도, 공연이 아니라 나를 위해서라도 판소리를 연습을 많이 해야겠다는 생각이 들어요.

억누르고 절제할 수 없는 노래

조 집회에서 소리할 때는 그런 조절이 힘들지 않나요?

양 질러줘야 될 때 그렇다고 막 눌러버리면 안되잖아요? 특히 내가 뭐 집회라던가 그럴 때 이런 내용들 가지고 하는데 누를 수가 없는 거야.

조 전통 판소리나 이런 것들이 어느 정도 정제되고 절제된 상태에서 그 애환과 뭐 이런 것들을 표현한다면 현 상황은 그런 것들을 억누르고 절제를 할 수 없는 상황이라는 말씀이죠?

양 그렇죠. 그래서 진혼소리를 한다든가 그럴 때는 이제 다 그런 거 약간 이제 구드막진 거는 소리를 내가 막 시원하게 안 들려준단 말이에요? 그 외에는 이제 해줘야 될 때 눌러버릴 수는 없으니까 절제할 수 없으니까 그러면서 목이 가버려. 약간씩 그러면서 관리를 해야 되는데 술 먹고 다니고, 몸을 아무데나 갖다 굴리고 다니고 그래서 요새는 좀 자제하려고 해요.

조　그 현실적인 이야기들 사회적인 그런 이야기들 담으려고 계속해서 노력해 오셨는데, 그렇게 눈을 돌린 가장 큰 계기 하나만 꼽는다면 어떤 게 있을까요? 뭐 군대 가기 전에 노동운동을 하셨던 때문인지 아니면 결정적인 어떤 사건이라도 있었는지?

양　사건이라기보다도 늘 그런 사회적인 고민을 갖고 있었어요. 그래서 첫 창작소리가 전쟁과 파병반대 내용이었어요.

내가 아무리 소리를 잘 하더라도 정체성 없는 소리는 하지 말자. 예를 들어서 창작 소리를 하는데 누가 해 달라 할 때 보기 좋고 듣기 좋게 하는 게 아니라 거친 소리일지라도 내용이 절실하게 담겨있는 소리를 하고 싶었고 적어도 양일동 소리꾼 이러면, 좀 곤조 있는 소리를 한다. 이런 소신을 가지고 해야 한다고 생각해요.

또한 소리에는 그 기본 리듬이 중요한데 우리 소리는 장단이 아주 많아요. 내용, 인물, 상황, 장소에 따라서 장단이 달라져요. 그리고 안에 내용도 그에 맞게끔 잘 정리를 해야 하는데 작곡보다는 사설 만드는 게 더 어려워요.

지역적 특성과 음악적 특성, 굿적인 것과 판소리적인 거를 내용에 맞게 잘 적용시켜야 되는데 요즘 제가 많이 하는 창작작업이 메나리조에요. 이는 지역적으로 부산이 태백산맥 끝자락 메나리권 하에 있기 때문이고 음악적으로는 애절하고 한스러운 부분이 많기 때문이다. 장단, 지역적 특성과 음악적 특성 세 가지를 사설에 잘 버무려서 하는 게 힘들어요. 안 그러면 생뚱맞아 버리니까. 그래서 전문 소리꾼들이 아, 좀 독특하네 라는 평을 하더라구요.

허나 판소리를 하는 놈이다 보니 메나리 소리가 몸에 덜 익었을 때 공연 중 육자배기조로 음이탈이 자주 생기기도 했어요.

이제는 그런 부분들이 여전히 헷갈리기는 하나 무난하게 소리를 하고 있어요.

갈등을 빚더라도 반드시 순환해야 해

조 기복신앙이라고 하잖아요. 뭔가를 빌어야 하는 일이 많아진 시대이기 때문에 이런 형식들의 음악들이 필요한 거 아니냐. 그렇게 생각하는데 사실은 무당들이 하는 역할이 그런 거잖아요. 제일 낮은 자리에 있으면서도 사실은 사람들의 이야기를 다 들어 주고, 또 그 원들도 풀어줘야 되고, 또 잘 떠나보내고. 자기는 근데 또 그 제일 낮은 자리에 남아있고. 그게 뭐 서양식으로 치면 속죄양이면서 동시에 사제인 게 무당이잖아요. 선생님의 소리는 사람들의 삶 속에 들어가서 그들의 슬픔을 같이 다독이고, 분노하고, 또 같이 기뻐하는 것이라고 보는데, 그 삶 속으로, 그 현장 속으로 들어간다는 게 쉬운 일은 아닌 것 같거든요?

양 왜냐면 뭐라고 해야 되나?

조 공감한다는 게 마음으로 공감하는 거 하고, 거기서 같이 살아간다는 건 전혀 다른 의미 같거든요. 그 소리를 만들어 내서 같이 살아가야 되고, 그 옆에서 뭐 너도 힘들지만 나도 다르지 않은 삶을 같이 살아간다, 이런 태도는 그렇게 쉬운 태도는 아닌 거 같아요.

양 그렇죠. 공존을 하는데 있어서 이렇게 다양한 모습, 다양한 색깔, 다양한 어떤 정체성을 가지고 다 다르잖아요. 그 안에서 살아가는 거예요. 다만

어떤 방법이냐 순환의 방법이죠. 서로가 이렇게 순환해요.

갈등을 빚더라도 반드시 순환을 해야 해. 안 그러면 맥혀 버리니까. 몸도 마찬가지잖아요. 소리꾼으로써 소리를 한다 그러면, 어, 사람들의 어떤 아픔, 사람들의 고난, 이런 거를 함께 하려고 그러면은 내 생각 내 의지만 가지고 되는 게 아니거든.

사람들하고 막힐 때, 순환의 호흡방식이 필요한 거죠. 여기가 막히면 또 그 무리 속에서 어느 정도 같이 머무르면서 활동하면 그것이 또 반응을 일으키고, 또 그 반응이 섞여서 또다른 반응을 일으키고, 그렇게 순환해야 하는 거죠.

마음의 틀을 벗어나고 싶었어요

조 부산에 사신지 벌써 몇 년 되신 거예요

양 음, 군대 갔다 와서 판소리를 다시 공부하면서부터는 부산에 거의 없었어요. 막 싸돌아 다녔어요. 다시 온 게 이제 어머니랑 같이 살기 위해서 십이 년째, 서른 몇 살 때 부산에 들어왔지. 그러면서 이제 민예총에 회원가입을 하게 된 거죠. 그때부터 부산에 계속 있었어요.

조 민회총 회원 얼마 전에

양 예, 삭제했어요. (하하하하하하)

사람들이 싫어서가 아니라 내 스스로한테 어떤 마음에 틀을 벗어버리고 싶었어요. 그렇다고 우리가 같이 일을 못하는 것도 아니고. 그동안 살아오면

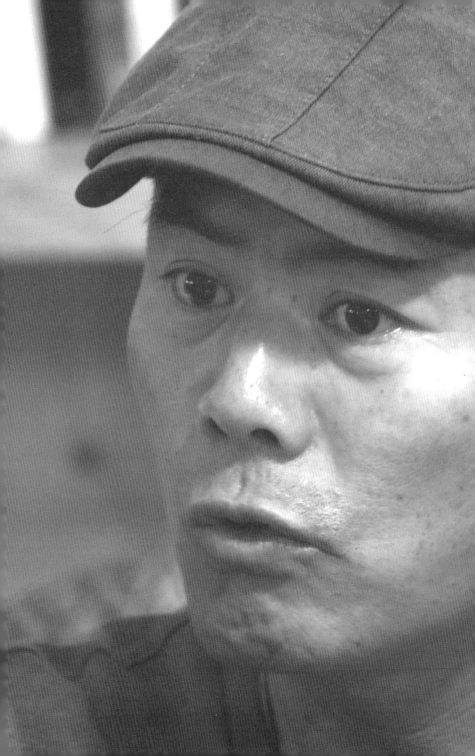

서 공감대를 가지고 이렇게 살아왔잖아요. 서로 티격태격하기도 하고 물러났다 또 헤어졌다 다시 또 하는 것이고. 조직이 갖는 그런 형태에 얽매일 필요가 없는 것 같아요.

조 근데 뭐 예술가 조직이라는 게 어떤 면에서는 필요하기도 하고 어떤 면에서는 좀 너무 또 굴레를 씌울 수도 있고 그런 면이 있잖아요. 민회총에서 그런 걸 느끼셨다면 어떤 점이?

양 처음에 부산 와서 예총 사람들하고도 공연을 많이 했어요. 그러더니 자꾸 들어오라고 그러더라고. 근데 그냥 안 들어갔어요. 진짜 나라는 존재가 소중하니까. 그러다가 내가 어디 회원 가입을 한다면 차라리 민예총 해야지 하면서 가입을 했었고.

어떤 사회적인 변화나 그런 일들에 동참하는 건 개인적으로도 언제든지 할 수 있겠지만, 조직이 필요한 건 조직을 구성해서 그런 일들을 하면 또 배가될 수 있는 부분이 있으니까. 민예총이 소리꾼으로 가는데 나한테는 많은 도움이 되었죠.

그런데 세월이 흘러 조직의 구조나 방식이 몸에 배듯이 예술적 표현이 정제되어가는 것을 느끼게 될 때도 있었어요. 이런 내 자신이 조심스럽지만 틀을 벗어나고 싶었죠.

조 양다리 걸쳐도 되는데 (하하하하하)

양 양다리 걸치는 사람도 있죠. 있어요. 그래나 뭐, 그건 내 곤조죠.

정 양다리를 어디 양다리 말씀하시는 거죠.

조 예총이요. 예총 민회총이 사이가 좋잖아요.

양 허허허 나쁜 건 아니지.

조 요즘 같이 데모하고 이래요. (하하하하하)

끝없는 고민, 그 예술적인 과정

조 선생님 개인발표는 혹시 준비하고 계신 게 있나요?

양 개인 발표는 언제할 거냐. 그런 질문을 많이 받았어요. 나는 개인 발표를 한 적이 없어요. 우스개 소리지만 공연소리 자체가 거의 창작소리이다 보니 따로 발표회라는 개념을 두고 싶지 않았던 거 같아요.

개인 발표회? 솔직한 말로 욕심내고 싶죠. 내 나이에 개인 발표를 한 번도 안 했다는 거에 사람들이 의아해 하더라구요. 한참 어린 소리꾼들도 개인 발표를 욕심내고, 개인 발표를 해야만 하는 시대이기도 하죠.

그런데 요즘 더 그런 얘기를 많이 들어요. 언제할거냐고. 그럴 때마다 내가 농담으로 그랬죠. 나를 찾는 공연이 없을 때 그때 하겠다고....

지금은 대학생이든 아니든 역량이 있는 사람이든 없는 사람이든, 아, 내가 할 수 있는 한 헌신을 다 해야 한다는 거죠. 아, 뭐 지금은 정말로 대학생들이 와서 같이 공연하자고 하잖아요? 그럼 같이 해요.

사람들이 원해서 하자고 했을 때 내가 아파서 드러누워서 못할 상황이 아

니면 같이 하자, 그래요.

내 개인 작품발표회라면 내가 나이 묵어서도 할 수 있지. 어, 내가 시간 여유 있을 때 그때 나는 내 공연, 발표를 할 거예요.

내 작품 준비 공연은 끊임없이 하고 있죠. 지금도 계속 하고 있어요.

조 제가 뭐 예술잡지를 만들고 있지만, 스스로 이게 예술이다, 이런 얘기를 하는 게 낯 뜨거운 일이기도 하고, 중요하는 거는 예술적인 태도가 훨씬 중요한 거 같아요. 근데 예술인 거 하고 예술적인 거 하고 둘 중에 고르라면 저는 예술적인 게 훨씬 중요하다고 생각해요. 예술적인 생각, 예술적인 행동, 예술적인 과정, 이런 것들을 통해서, 이런 과정들을 통해서 예술이라는 결과물들을 끊임없이 계속해서 만들어야 하는 것이지, 어떤 결과물로, 예를 들어서 선생님께서 말씀하신 것처럼 어떤 발표 한 번으로 완결된 작품으로 나오는 건 아니잖아요. 수없이 많은 고민과 과정과 앞으로 함께하는 그 자리와 이런 것들을 통해서 예술을 만드는 과정이 훨씬 더 예술다운 게 아닌가. 그런 생각해봐요. 선생님 말씀 들어보면서 그런 것들을 계속 이야기 해주셔서 되게 좋았어요.

양 고민은 끊임없이 하고 있어요, 끊임없이. 어떻게 생각하면, 한참 내 인생, 꿈에 대해서, 미래, 희망에 대해서 얘기하고 꿈꿔요.

그런 상상하다 보면 나도 예술로서 뭔가를 막 '아~' 이렇게 할 수 있었으면 좋겠다. 꿈이라는 게 있잖아요. 소리꾼이다 보니 소리에 현실적인 문제들을 제대로 담아서 현시대를 표현하고 싶을 뿐이죠. 우리가 살고 있는 이 세상이 암담하니까. 참담하니까. 이 위태로운 상황이 답답하니까.

그래서 고민을 작품에 담기 위해 끊임없이 노력하고 있어요.

니는 생전 내 앞에서는 한 번도 안 하더라

양 　내가 소리를 가지고 활동하는 건 우리 아부지 몰라요. 우리 어머니도 몰라요. 하고 있다는 건 알아요. 내 공연 우리 어머니 한 번도 보여 드린 적이 없어요.

정 　보여드리고 싶죠?

양 　당연하지. 보여드리고 싶어요. 이게 이야기하기가 그렇지만, 사람들이 그렇잖아요. 니 식구들, 부모들한테도 못하는 게 남들한테 뭐? 늘 이런 생각하면 힘들어요.

정 　그렇게 얘기하는 사람은 진짜 이해 못하는 사람들이죠.

양 　아, 내 스스로가 그런 거야.

정 　아, 형님 스스로가.

양 　우리 어머니가 한 번씩 너는 애기 들어보면 밖에서 뭐 그냥 해서 잘 한다는데, 생전 내 앞에서는 한 번도 안 하더라.

조, **정** 　(하하하하하하)

양 　보고 싶나는 거라. 그게 그런 거죠.

(이야기가 진행되다 문화예술인과 문화예술노동자라는 말의 간극에 관해서 이야기를 나누었다.)

딴따라 취급받는 문화예술노동자?

정 대기업 노동조합 이노마들은 형님 말씀대로 진짜 딴따라 취급해요. 문화예술 노동자들이 그거를 생각을 하면서도 얘기를 안 한다는 거 자체가 나는 답답해요.

조 그게 뭐 사회적으로 예를 들어서 억울한 노조들은 항상 많고 부당한 그런 일들은 항상 일어나는데 예를 들어서 예술, 앞으로 마찬가지로 예술 계통에 일하는 이 사람들도 예술 노동자들이잖아요. 훨씬 더 먹고 살기 힘든 이 노동자들이 자기들도 더 벌이가 좋았던 그 사람들에 삶의 터전들을 위해서 연대를 해주고 거기 가서 노래해주고. 이것도 되게 웃긴 상황인 게 맞거든요. 굉장히 섣불리 안 한다고 하기도 웃기고. 한다고 해서 가서 거기만 돌아다니는 게 되게 모순적인 상황인 거죠. 이 자체가.

양 우리들 안에서 모순을 가지고 모순을 당당하게 이야기하는...

정 제가 드리고 싶은 말씀은 내부가 아니라 노동운동 그 네 글자 안에 문화예술노동자는 안 낀다는 거죠. 그 얘기는 문화예술노동자로서 민감한 문제인 거에요. 그냥 단순하게 문화예술노동자들을 도구로 생각하는 것 같아요. 그걸 보면서 너무 슬픈 거야. 10분, 20분 공연하는 그 시간이, 내가 거기 안 가면, 두 배 세 배 머리 굴리면 20만 원, 30만 원 벌 수도 있거든요. 문제가

그 집회현장 자체가 진짜 딴따라 취급받는 거지.

양 딴따라가 뭐 어때서?

정 아, 형님이 생각하는 그 딴따라 아니래도.

양 알어.

문화예술노동법을 창으로 풀면

조 예술가도 개개인의 삶을 혼자서 책임져야 하는 약자거든요. 노동자도 조합이라는 게 있기 전에 약자고. 사회적으로 예술가들이 그런 취급을 받아

야 할 하등의 이유가 없는 거죠.

양 소주 한 병 주세요.

주인아주머니 예~

정 중요한 거는 국가에서 예술노동자를 인정을 안 한다는 거예요.

양 우리들 사이에서도 예술노동자에 대한 인식을 하고 있느냐? 아니라고 봐요. 우리 스스로도 그렇게 길들여진 것도 있고. 예술과 노동을 우리 스스로 어떻게 구분해야 할까? 우리는 스스로 그걸 구분 짓고 살아오지 않았기 때문에 어떻게 구분할지 우리도 잘 모르는 거예요. 그렇다면 우리 스스로 그걸 만들어 나가야 한다는 건데. 예술인복지법 이건 현실성이 없는 것 같아요. 예를 들어 어떤 예술지원사업을 하는데 신청할 사람 신청해라, 이러면 지원자격을 따지게 되는데 나는 자격되는 게 하나도 없어요. 내가 너무 화가 나서 사업자등록 이런 거 다 없애버렸어요. 나는 지원사업공모나 이런 건 평생 할 수가 없는 거예요. 내 개인 실적이 없으니까. 내가 어디 단체에 가서 공연하고 이런 거는 내 실적이 아니라 단체의 실적이니까 지원 자격이 안 되는 거예요. 그렇지만! 나는 행복해. 사람들하고 같이 어울리고 싶을 때 어울리고, 같이 공연하고 싶을 때 같이 공연하고. 지금도 나는 계속 작업 고민하고 있고 작업 짜고 있어. 뭐 이런 생활 몇 년 하고 있지만은 그런 작업을 쌓아놓고 그걸 써 먹을 수 있을 때는, 내가 여유가 있을 때 이걸 가지고 해야지. 고지식하게 그런 생각을 해요.

정 현실적으로 문화예술 노동자는 대한민국 노동법 적용을 받아야 되요. 그러려면 지금 전혀 근거가 없거든요. 책임감을 가져야 할 사람들은 그런 것에 대한 의지도 안 보이는 것 같구요. 법을 만들기 위한 고민들을 하면 좋겠어요. 각자 좀 빠지지 말고.

양 이런 현실을 보면 어떨 땐 답답하니까 연설하고 싶을 때가 있어요. 너무 답답해 가지고. 소리를 막 지르고 싶을 때도 있지만 그래서는 안 된다고 스스로 자제를 하죠. 거기는 또 나서서 하는 사람들이 있고. 끊임없이 나는 예술적으로 어떻게 하고 싶은 것이냐 이런 고민해요. 궁극적으로는 나는 예술가이고 싶은 거야. 살다보면 현실적인 부분에서 갈등도 많이 겪지만은.

조 예술가가 사회적인 발언 속에 자기에 대한 발언도 포함되어야 하죠. 그걸 따로 떼 놓고 이야기할 수 없는 것이고도 하고요.

예술가가 발언해야죠. 하지만 예술가가 발언만 하고 있으면 안 되는 거에요. 발언이라는 것은 내가 너무 답답해 죽겠다. 그래서 발언하겠다. 이럴 때 필요한 것이죠. 예술가는 당당해야 한다.

조 예술 노동자의 문제를 창으로... (하하하하하)

이제 슬 가야겠네요.

정 이제 갈까요?

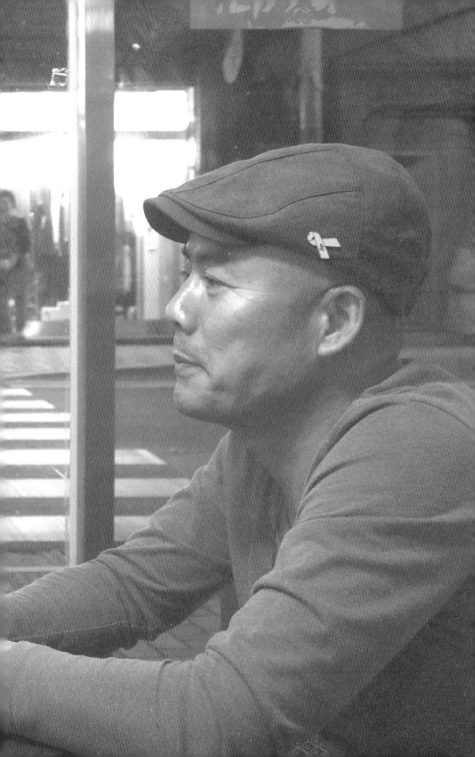

김선관

돈이 거머쥔 세상을 꿰뚫어라

김선관
배우 23년차
2015년 10월 14일, 날씨 지켜보기도 해야!

김 김선관
조 조동흠
정 정남준
박 박령순(극단 일터)

돈이 거머쥔 세상을 꿰뚫어라

극단 일터는 일하는 것의 가치를 오랫동안 다뤄왔다. 김선관 대표는 그 현장에서 울고 웃었다. 오래된 배우의 탈을 쓴 그가 말한다. 돈이 모든 것의 기준이 된 이 세상을 꿰뚫어라. 돈의 가치가 인간의 가치를 좀 먹어서는 안 된다. 예술의 가치는 그걸 되돌려 놓는 것에 있다.

다른 일을 하지 않고 이 구성원들과 이 일을 해내는 작업

조 일터 활동하신 지 20년 넘으셨는데 대표를 언제부터 하셨어요?

김 이 동네가 직책 맡기를 싫어하는 동네잖아요. 그래서 2년 마다 막 돌아가면서 하고 있었는데, 한 10년쯤 전에 2년짜리 대표 맡았다가 너무 못해가지고 1년 만에 짤렸어요. 그래서 그 한을 품고 있었어요.

그 직책으로써의 정보를 좀 축적을 시켜 나가는 과정이 필요하겠다 싶어서 8년 전 총회에서 한 사람이 오래 좀 일을 맡아 보자. 그래서 내가 대표를 하게 되면 종신으로 하게 해다오. 그렇지 않으면 하지 않으리. (하하하하)

그런데 해 보면 너무 오래 한다는 것으로 드러날 수도 있을 거니까 5년씩 연임 해가지고, 지금 5년 지나갔고 이제 3년 남았어요. 박근혜하고 똑같은

임기를 가지고 있어요.

조 일반 극단하고 다른 점이 있다면? 일반 극단은 운영 자체가 굉장히 힘들다고 들었는데?

김 일터도 힘들죠. 연극에서 공동체의 방식, 그러니까 이것을 직업으로 삼아서 같이 살아가는 방식이 너무 어려워서 많이 사라졌어요. 요즘은 극단의 대표자나 기획자, 연출가가 있고 배우들을 모셔오죠. 부산도 이제 객원 배우를 많이 써요. 서울은 거의 그렇다고 봐야 할 것 같고요. 일터는 아직 공동체로서 극단을 유지하고 있죠. 운이 좋게도 이 소극장을 가지고 있어서 운영할 수 있게 되었고, 후원회원들이 다른 극단보다는 좀 많아서 그 덕에 버틸 수 있는 것 같아요.

조 재미있는 점이 위치상 시민회관 바로 옆이잖아요?

김 아, 슬픈 게 많죠. 우리 막 공연하고 있으면 저기서 〈레미제라블〉 이런 걸 해요. 그럼 저기가 입장료가 십만 원, 십오만 원 하는데, 저기를 쫙 걸어오면 막 벅적벅적하단 말이에요. '아니, 우리 극장에 저 사람들이 다 온단 말인가?' 하는데, 극장 안은 헐렁해요. (하하하하하) 그럴 때는 이제 인사를 해요. '아, 우리가 지금 〈레미제라블〉과 싸우고 있습니다. 여러분 일터를 후원해 주십시오.'

조 오히려 시민회관에 가려서 좀 그런 것도 있지 않나요? 대신에 일터만이 보여줄 수 있는 그런 연극이나 그런 게 분명히 있다고 생각을 하거든요.

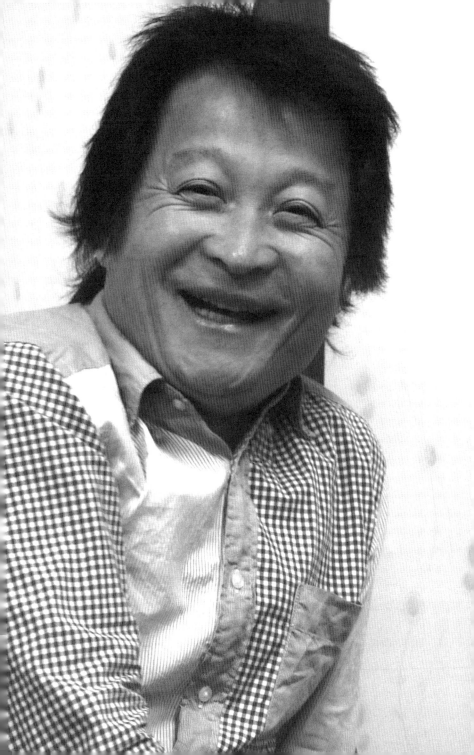

김 있어야 하는 건데, 누가 좀 찾아주면 좋겠구만. (하하하하) 그걸 정체성이라고 그러나요? 우리가 노동에 관한 이야기를 다룬다고 하고 있지만, 예술이 결국 노동과 사람이겠다는 생각을 많이 해요. 또 예전에는 노동과 자본의 어떤 싸움에 관한 이야기를 했다면, 지금은 노동 전반과 사람의 관계, 삶의 관계로 좀 확장이 되었다는 생각이 들어요. 어느 연극이라도 그 범주를 벗어나기가 힘든 것이기 때문에 좀 다양한 연극의 형태 정도로 터놓고 보면 오히려 좀 편할 것 같아요.

조 공동체적으로 운영된다고 하셨는데, 좀 구체적으로 설명해 주세요.

김 연극이란 게 밥 벌어 먹고살기 힘든 종목이니까. 다른 일을 하지 않고 이 구성원들과 이 일을 함께 해내는 작업이라는 거죠. 누가 대본 써 놓고 그걸 가지고 작업하는 게 아니라, 어떤 작품을 할까부터 같이 의논하고, 이번에는 이러한 주제 의식을 가져가자 하면 그 주제의식을 같이 다 나누고, 또 형식미에도 이 구성원들의 재주나 기술, 재원을 가지고 있는 것들을 잘 드러내는 작품을 만드는 것, 그게 공동체가 아닐까 생각해요. 그렇지 않으면 캐스팅을 하는 거니까. 딱 보고 제일 좋은 놈, 제일 날 선 놈을 갖고 오는 거 하고는 좀 다른 거죠.

그런 부분에서 대표라는 직종이 여기에서는 그런 고민을 다 안 해도 되는 거죠. 가장처럼 그렇게 단체를 끌고 나가야 할 필요가 별로 없는 거죠. 어려운 일이 있으면 그냥 다 펼쳐놓고 같이 고민하고, 그게 안 되면 또 안 되는 길로 가면 되니까. 한 번씩 누구라도 결정하지 못하는 시점에서는 제가 선택해야 하는 지점이 있기는 하겠지만, 그런 건 별로 어렵지 않아요.

조　말씀인즉슨 독재는 하지 않는다.

김　독재라고 하더라구요. (하하하하하) 사석에서 자주 이야기를 하니까 공석에서 굳이 나의 의지대로 결정할 필요가 없는 거죠. 사석에서 다 꼬셔가지고 독재를 하고. 하고 싶은 대로 할 수 있으니까.

조　왠지 고급스러운 독재? 뭐 이렇게 교묘한 독재?

김　느그들도 느그하고 싶은 대로 하고 싶으면 내보다 더 똑똑해지던가 더 질기던가. 더 열심히 하면 자기 하고 싶은 걸 할 수 있는 곳으로, 그렇게 만들고 싶어요.

돈이 모든 것의 기준인 세상을 뛰어넘어야

조　최근 노동환경이 7, 80년대로 되돌아갔다는 얘기도 하고, 지금 시청 앞에서는 생탁 시위가 계속되고, 2010년대에 일어날 수 있을 거라고는 상상하지 못했던 일들이 계속되고 있는데, 작업하시면서 이런 현실에 대한 고민도 있으셨을 것 같은데?

김　요즘 고민의 핵심이라고 해야 할까요? 지금 한국사회에서 삶의 가치, 사람의 가치나, 생활의 가치, 인간의 본질적 가치 아니면 여러 형태의 가치를 모두 통틀어서 기준으로 잡는 게 지금 '돈'으로 결정 난 것 같아요. 이 돈이라는 것을 모든 것의 기준으로 삼는 이것을 넘어설 수 있는 세계관, 철학, 논리가 나타나지 않는 이상에는 뭐 좋아질 일은 없을 것 같아요. 아무리 임금

인상 투쟁을 하고, 아무리 강원도 평창의 나무를 베지 말라고 한들, 이 가치 기준이 돈이기 때문에 돈이 행복의 가치 기준이 아니라고 말할 수 있는 논리를 만들어내지 않는 이상 안 될 것 같아요.

조 그런 현장에 예술가들이 지원을 나가서 활동하잖아요. 그런데 따지고 보면 예술가들이야말로 가장 보호받지 못하는 약자임에도 자기 몫을 챙기지 못하면서 다른 사람의 몫을 위해서 열심히 가서 활동한단 말이에요. 예술가이면서 동시에 노동자라는 생각을 하고 작업하실 텐데, 그런 고민도 하시나요?

김 재능 기부하라고 하면, '저는 재능이 없어요.' 이렇게 얘기하고 말아요. 그 밑에 깔린 이야기들은 우리가 다 안단 말이죠. 저는 간단하다고 생각해요. 이것도 직업이라면 이 사회에서 돈을 못 버는 직업을 가진 사람인 거죠, 우리는. 거기에서 대접을 못 받는 것일 뿐이고요. 예술가 현장에 가서 하는 활동은 저는 그 예술가의 취향이나 마음이라고 생각해요. 기부랑 이런 거와는 다르게. 그 길을 자기는 가면 된다고 생각하거든요. 짜장면을 만드는 중국집사장이 돈을 많이 못 벌어도 어디 어디에 일주일에 한 번씩은 자기가 만들어서 준다, 그런 걸로 보면 되지 않을까 싶어요.

조 정당한 임금이나 대우를 받지 못한 경우가 되게 많다고 들었는데, 현장에 가서.

김 아, 현장에 가서? 우리 떼인 것도 있고 그래요. 못 받는 게 아니고 받을 걸 떼여가지고. (허허허허허) 우리 쪽이라고 말하는 곳에서 우리한테 노

동의 가치를 제대로 측정하지 않는 것은 저는 한심한 일이라고 봅니다. 되게 매우 억수로. 저는 임금 투쟁을 하긴 해야겠지만 그게 중심은 아니라고 보는 쪽이긴 한데, 자기들이 자본가에게 노동의 가치를 외치면서 다른 사람의 노동 가치를 이렇게 대하는 그 사고가 문제인 거죠. 못 주는 거야 어쩔 수 없다고 하더라도.

초 그런데 따지고 보면 대부분의 임금 투쟁이나 뭐 그런 식의 노동현장을 가보면 사실 예술 노동자들보다 훨씬 급여가 많은 사람들이잖아요.

김 훨씬 잘 살죠. (허허허)

초 그런데 못사는 사람들이 거기 가서 대변해 주고.

김 우리 20주년 대본집에 보면 김진숙 지도위원께서 말씀해 놓은 게 있어요. 저거보다 훨씬 잘사는 놈들 위로하러 댕기는 희한한 종족이라고. (허허허허허) 그러니까 그것도 역시 가치 기준을 돈에 두기 때문에 그럴 수 있어요. 돈을 떠나서 옳지 못한 일에 함께 분노하는 것, 그러니까 세계를 바라보는 방식에 가치를 두는 게 아니고, 돈 그 자체에 가치 기준을 두게 되면 돈 못 버는 놈이 돈 잘 버는 놈한테 가서 거들어 준다고 볼 수도 있는 거죠. 그만큼 돈을 벌더라도 그 사람 자체가 세상을 바라보는 깊이가 있거나, 사람 대 사람으로서의 따뜻한 인정이 있거나, 사람이 살아가야 할 길 위에서 살아가야 하는데, 그렇지 못한 사람이 '에이 짐승보다 못한 놈!' 이렇게 되어야 하는 기잖아요. 그런 것을 일거에 휩쓸어낼 수 있는 핵심은, 돈이나 자본의 반대에 있는 어떤 것이 있어야 할 것 같아요. 찾아야겠죠.

조 전체 판을 휩쓸 수 있는 어떤 한 마디 그런 게 좀 필요한 시대가 좀 아닌가 생각이 드네요. 배 안 고프세요? 옆에 박령순 선생님 거의 쓰러지기 일보 직전인데, 지금.

박 쓰러졌어, 이미.

조 식사하면서 계속 진행합시다.

김 그래요.

우리는 오히려 우스운 사람들이에요

조 아직도 노동자를 빨갱이, 좌파 뭐 이런 식으로 보잖아요. 노동자, 노동과 관련된 예술을 하시는데 빨갱이 이런 소리 많이 들으셨죠?

김 좀 무서워하는 사람들이 많았죠. 모르는 사람은 우리 만나면 오히려 아무렇지도 않고, 좀 어리버리하게 사는 사람들이라고 보는 것 같은데, 학생운동을 하는 친구들이나 이런 사람들은 일터라면 무서운 곳, 이렇게 보는 학생들이 많았죠.

조 실제로 무서운 건 아니에요?

김 실제로는 우스워요. 젊은 친구들이 대학 일 학년 때 우리 공연을 보고, 다시 이 학년 때 다시 보고 이런 친구들이 있어요. 그래서 '너거 안 무섭나?'

이러니까 '뭐가 무서워요.' 이러는 사람들이 제법 생기기도 하고. 몇 년 전부터 우리가 매표하면 무섭게 생겨놓으니까, 어린 친구들로 자봉단 모집을 했는데, 지금도 몇 명은 작품할 때마다 자봉단을 와요. 공연 시작부터 뒤풀이까지 같이 자원봉사 해주는 친구들이 있어요. 무슨 운동했던 친구들도 아니고. 이제 너무 오래 해 가지고 걔네들이 이 작품 시스템을 다 알아가지고 우리가 어떤 놈들인지 다 알죠. 대사 틀리면 뭐라고 하기도 하고. (하하하하하)

놀면서 하기에는 배우가 재밌어요

조 최근에 참여하신 작품은?

김 일터 작품을 자꾸 연출하고 막 이러다 보니까 못하게 되어서 항의를 해가지고, 지금 어니언킹에 〈천국 주점〉이라는 작품에 배우로 가서 했죠. 한 달 정도 연습하고 한 달 정도 전국 순회공연을 하는데 일터 일을 팽개치고.

조 일터에서 공연을 해보실 생각은 없으세요?

김 당연!! 그거를 하고 싶어요. 자꾸 제가 연출을 맡게 되다 보니까 출연을 못해가지고.

조 대표가 꼭 연출하라는 법은 없잖아요.

김 그렇죠. 이제 대표라서 연출을 하는 게 아니고, 연출에 대해 관심이 있을 뿐더러 탁월한 구석도 한 번씩 발견되고. (하하하하하)

조 근데 뭐 연출하면서 출연하는 경우도 있지 않나요?

김 많이 있죠. 근데 저는 실력이 아직 일천할 뿐더러 연출자로서의 직종, 그러니까 연출이 이 작품을 밖에서 바라보는 일을 잘 견지하기 위해서는 두 가지 일을 하기가 어렵겠더라구요. 그래서 저는 그 두 가지 일을 안 하려고 생각을 하죠.

조 최근에 〈천국 주점〉 출연하셨을 때 어떠셨어요?

김 아이, 떨리고 (하하하하하) 기분 좋죠.

조 몇 년 만에 출연하신 건가요?

김 거의 삼사 년 됐죠. 〈국수집〉하고 안 했으니까. 갈증이라기보다는 배우가 재밌는 게, 연습하고 연습장면에 없으면 쉬기도 하고 그러는데, 연출은 연습할 때도 모든 장면을 다 관장해야 하니까 그 집중도가 너무너무 힘들더라구요. 그리고 저 같은 경우는 극작까지 같이 다 해서 더 힘든 것 같아요. 놀면서 하기에는 배우가 훨씬 재밌어요. (하하하하하)

그런 한이 있어야 또 예술이 되는 겨

조 아까 잠깐 이야기 나눴는데, 종종 들리는 이야기는 이쪽도 사기 많이 당하잖아요? 돈 떼이고.

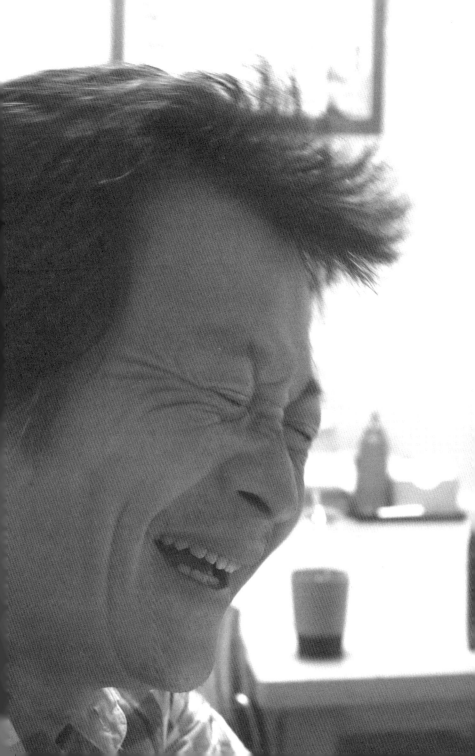

김 공연하러 왔는데 좀 있다가 준대요. 총학생회가 바뀌어 가지고. (허허 허허허)

박 돈 떼인 건 별로 없죠. 제대로 못 받아서 그렇지.

김 옛날에 선배들은 공연비 받아서 파업자금으로 쓰라고 다시 던져주고 왔 대. 누가 누구를? (하하하하) 그럴 수 있지.

박 투쟁을 한 달 동안 같이 하다가 이겼다고 승리문화제를 해요. 우리는 좋 다고 스무 명이 차 타고 올라가서 40분짜리 공연을 했는데, 공연비가 얼마 냐면 150만 원이에요.

　　그런데 태진아가 와 가지고 노래 4곡을 불렀는데 1,500만 원을 받았다고 들었어요. 참 씁쓸했죠.

김 기억난다. 그런 한이 있어야 또 예술이 되는 겨. 너무 슬픈 이야기는 하 지 마라, 여기 녹음도 되는데.

박 대우조선에 가서 공연했는데, 비가 억수같이 와 가지고. 가서 대기하고 있는데 천재지변이 일어나면 백 프로 주게 되어 있거든요.

　　결국 비가 많이 와서 대기하고 있다가 공연이 취소되었어요. 그때 안치환 도 같이 공연하기로 했는데, 안치환은 출발도 안했고, 우리는 거기서 기다 렸는데, 결국 공연 취소되고 우리는 50 프로 받고, 안치환은 2천만 원에서 70 프로 받았어요.

김 그런 거를 왜 자꾸 기억을 하노. 사라 지뻬야지, 기억에서.

박 돈 있는 데가 더 그러니까.

정 진짜 나쁜 놈들이라니까, 그거.

김 돈을 잘 챙기주는 데는 노총 쪽이 잘 챙겨 준다. (허허허허허)

조 참 아이러니하네요.

김 민주노총하고 교감이 없는 노총은 또 욕을 얻어먹기도 하지만, 또 교감이 있는 노총도 있잖아요. 거기는 정확해. 약간 인정머리 없다 할 정도로 정확해요. 딱 오면 밥 딱 해주고, 뭐 딱 갖다 주고 그런 게 있어요.

박 기계적으로 시스템이 딱.

김 일은, 이야기는 그렇게 하지만 정확하게 해줘요. 이제는 마음의 힘이 튼튼해졌다고 봐요.

조 이제는 그딴 일에는 흔들리지 않는다?

김 이제는 거기에 왈가왈부하거나, 힘을 쏟을 틈도 없죠. 이제는 조직된 현장에 연극이라는 장르가 어울리지 않는 시대적 변화가 좀 있는 것도 있어서 일터가 그런 현장에 가지 않은 지가 꽤 되었습니다.

예술노동자를 공기처럼 취급하는 거에요

조 자기들이 필요해서 쓸모 있어서 쓰기는 하는데 이것의 값어치를 매기는 부분에서 현격하게 차이가 나는 거 같아요. 예술 문화 운동 노동판에 예술이 어떤 쓸모가 있는지에 대한 고민이 없다는 소린 거죠.

김 그, 아까 말씀드렸잖아요. 21세기는 문화의 세기, 예술의 세기라는데, 씨에프 찍으면 사진 한 장 딱 찍어 놓고 1억도 좋고, 2억도 좋고 이렇게 하는 거 있잖아요. 근데 우리는 방금 말했듯이 막걸리 한 잔 안 주면서 이 가치를 낮게 측정해 버리는 거에요.

조 이를테면 오히려 정으로 엮어온 세월 때문에 이게 그 예술적이 가치들이 폄하 받았다는 거죠?

김 그렇죠. 조금 더 좋게 생각하면 이 결정권자들이 진보운동을 한다고 해서 어려서부터 전 세계를 다양하게 바라보는 교육을 받거나 하는 삶을 살지 않았다는 거죠. 한 분야에서 억압받는 부분을 어렵게 고쳐나가고, 노동조합 일도 하고, 위원장도 된 걸 보면 다른 일, 특히 예술노동자들의 어려움에 대해서 잘 모른다고 보는 게 착한 마음으로 바라보는 거죠.

조 스스로 예술 노동자로서 그런 가치들을 높이는 방법들은 고민해 보신 적 있는지?

김 노동조합이나 이런 운동과 연결을 안 시키면 되는 거죠. 누구라도 이 한국 자본주의 사회에서 예술가들은 딴따라 취급하고, 저급하게 취급하고, 예

술가가 한 10만 명이면 그중에 100명 정도만 지금 꼭대기에서 인기와 명망과 돈을 가지고 있는 거잖아요. 그렇게 자꾸 만들어 가면은 그것에 대한 싸움을 해야 하는 거지, 노동조합 노동운동 진보 운동 시민단체에서 우리를 쓸 때 그야말로 쓴다는 그 개념에 대해 싸우는 거는 참 부분적인 싸움인 거 같아요.

부분적인 것보다는 전반적인 것들, 앞에서 말했듯이 가치를 돈으로 둘 것이냐, 다른 무엇에 둘 것이냐, 그것을 찾아내는 것이 더 중요하다고 보이고, 그랬을 때 노동조합운동이든, 진보운동이든 그것이 한 단계, 또는 두 단계, 또는 진짜 반의반의 반 단계라도 바뀌지 않겠냐는 거죠.

조 연대라는 측면에서 노조가 파업하면 사회적인 연대가 필요하다 이렇게 얘기를 했지만, 정작 자기들이 연대를 해야 하는 그런 상황에서 외면한다는 거죠. 참 안타까운 지경이네요.

박 지금 호철이 형이 방을 뺐어요. 김호철이라는 사람이. 우리가 부르는 노동가요를 작사작곡한 사람이. 왜? 망해서. 먹고 살기 너무 힘들어서. 형수도 노래하는 사람이거든요. 집회할 때 보면 형이 만든 노래를 세 곡, 네 곡을 부르거든요. '파업가', '단투가' 이런 거. 그거 저작권료만 따져도.

김 갑부다 갑부.

박 누가 그 노래 부를 때 '이 노래 불러도 되겠습니까?' 이렇게 물어보는 데도 없어요. '이번에 집회하는데 노래 불러 주이소.' 이런 것도 없고, 그냥 '김호철이라는 사람이 우리를 위해서 노래를 만들었으니까 우리는 그냥 부르면 된다.' 진짜 그렇게 생각하거든요. 그런 목적으로 노래를 만든 것은 맞

지만 그래도 이 노래라는 것이 작품이거든요. 그 사람의 모든 열정과 열의와 이런 것들이 모여가지고 만들어낸 작품이잖아요. 이 작품을 갖다가 '이 사람이 우리 동지니까 동지가 만들었으니까 부른다.' 이런 식으로 가니까 너무 섭섭한 거죠.

또 박준이라는 가수가 있어요. 장애인이에요. 옛날에 어릴 적에 교통사고가 나서 다리에 지금도 철심을 박아놨거든요. 그게 수명이 다 되어서 바꿔야 하는데, 돈이 없어서 그걸 못 바꾸고 있어요. 그거 바꾸는데 돈이 천만 원이 드는데, 그거 없어서 그러고 있는 거예요. 그 형은 20년 가까이 진짜 힘들게 싸우는 곳에 찾아가서 노래 부르는데, 그 사람들은 그걸 고쳐줘야 한다는 생각 자체를 안 하는 거예요. 진짜 공기처럼 생각하는 거에요. 옆에 있으니까 당연하게 생각하고.

🅑 지금 개콘에 '아니 내가 뭐 해달라는데 이거 안 해준다고요?' 이러는 앞에 나오는 음악 있잖아요. **빰 빠빠빰빠바 빰 빠빠**. 이거 〈금속산업연맹가〉거든요. 안 그래도 호철이 형한테 궁금해 가지고 물어봤는데, 호철이 형은 모르고 있더라고요.

🅚 에이 그거 받을 거야. 개네들은 그렇게 안 허술하다.

🅙 아, 나는 몰랐네?

🅚 그거는 받을 수 있을 건데?

🅑 호철이 형도 모르는 거야, 준 형도 모르고.

세계에서 가장 많은 관객을 동원한 극단

조 투쟁 현장 같은 곳에서 공연하려면 조명도 안 되고, 공연할 수 있는 여건이 무대랑 많이 달랐을 것 같은데, 리허설은 하시나요?

김 간단하게 하죠. 그래서 우리가 십몇 년 전에는 어떤 일이 있었냐면 그때 음향 장비나 이런 게 전부 다 안 좋았을 때니까 우리가 그 한 시간 이십 분짜리 연극을 그냥 녹음을 다 했어요.

조 (하하하하) 립싱크를 하신 거예요?

김 예, 세계 최초의 립싱크 연극. (하하하하) 근데 녹음을 다 해놓으니까 너무 잘 들리잖아요. 좋다는 거예요. 근데 우리는 올라왔다가 다시 내려가요. (허허허허허허허허) 속도를 못 맞춰가지고. 그래서 이제 집회장이니까 이렇게 무대가 단이 있고, 밑에가 있고 이런 식이니까 올라가다가 내려오고 안 맞기도 하고, 이거 무성 영화처럼 되기도 하고 그랬어요. 그 자료를 지금 령순이가 들고 있어요. 세계최초의 연극 립싱크, 그래도 세계최초였지.

박 세계최초 아니더라.

김 아니더나?

박 응, 외국에서는 이미 했더라.

김 야, 역시 빠른 놈들.

🔵박 굳이 조명이 있고 해서 무대가 아니잖아요.

🔵김 아, 식당 테이블 사건! 사건은 아니지. 어쩔 수 없었으니까.

🔵박 부평에 대우자동차에 공연을 가서 야외에는 안 되고 해서, 조합이 힘이 없으니까 할 수 있는 데가 식당밖에 없었어요. 식당에 무대가 없으니까 테이블 붙여가지고 그걸 묶었어요. 딱 올라가서 서니까 이 정도 높이에요. 형이 깃발을 흔들어야 했거든.

🔵김 안 흔들려. (허허허허허)

🔵박 그것도 큰 깃발을요. 그러니까 이렇게 흔들려야 하는데. (허허허허허허허허) 근데 중요한 건 그 위에서 노래 부르고 뛰어다니고 다 했다니까요. 그래도 재밌었으니까. 해야 할 일이었고.

🔵김 한번은 어디더라, 인터뷰를 왔어요. 그래서 나는 이제 제목을 좀 밝고 당당한 걸로 빼고 싶어서 '세계에서 가장 많은 관객을 동원한 극단' 이렇게 말했어요. 왜냐하면, 우리는 한번 보면 10만 명씩 보니까. 그런데 데스크에서 어떻게 나왔냐면 '월 40만 원 받는~'

🔵박 아니, 그때 20만 원.

🔵김 아, 그렇게 뽑아 놓은 거야. 열 받아 가지고 내가.

조　아무래도 언론사들은 저 그런 쪽으로 이제 제목을 마사지하죠.

김　우리는 그러지 마입시다.(허허허허허허허허허허허)

　선배들은 토큰을 받을 때도 있었고. 월 활동비를 토큰을 60개.(하하하하하하하하)

전국을 메주 밟듯이 돌아다녔어요

박　그 유명한 〈친구야〉라는 작품도 그때 완전히 전국으로 히트하고 그랬어요. 영화 〈친구〉 패러디한 공연이거든요. 그거 가지고 부산역에서 시작해서 전국을 다녔어요.

김　그거도 슬픈 거야.

박　그렇지. 지금도 너무 슬퍼.

김　〈친구〉를 패러디해서 세 명이서 이제 한 7분, 8분짜리를 욕으로. 정말 말하자면 촌철의 날카로운, 근데 웃기게 만들어 가지고 집회나 이런데 막 했는데 내용이 똑같은 게 아니고 상황에 맞게 그때그때 만들었죠.

　미순이 효선이 그때도 그거 했는데, 현대 자동찬가? 거기 가서 공연했는데, 반응이 엄청 좋았어요. 우리가 있는데 위원장이 와서 공연 진짜 감명 깊게 봤다면서 들고 온 술을, 양주하고 이런 걸 막 주는 거예요. 그때 들은 말이 아직 기억나는 게, 이때까지 일러 작품 중에서 제일 인상 깊었다고. (하하하하하)

이때까지 우리가 한 시간씩 공연한 작품들, 진짜 일 년, 이년에 걸쳐서 만든 작품은 도대체 뭔가. 꼴랑 칠 분짜리를 치고 감동 있게 봤다니.

🔵 **박** 진짜 농담이 아니고 진짜 봇물 터졌었어요. 해달라고. 근데 안 했지.

🔵 **김** 안 한 게 아니고 못 했지. 할 수가 없어. 대본을 쓰기가 너무 어려워.

🔵 **박** 공연을 초청한 쪽에서 요구하는 게 있어서 그 요구를 들으면 그걸 가지고 다시 만들어야 해요. 기본 포맷은 있지만, 그 상황에 맞게 해야 하니까. 우리는 작가가 있는 것도 아니고 공연하는 사람들이 그걸 다 써야 하니까 그때그때 다 못하는 거죠. 그래서 못합니다. 죄송합니다. 못하겠습니다. 이렇게 되어서 접었죠.

🔵 **조** 계속하셨으면 유랑 극단이 되지 않았을까요? (하하하하하)

🔵 **김** 원래 우리가 유랑 극단이었죠.

🔵 **박** 우리는 원래 유랑 극단이라

🔵 **김** 전국을 돌아다니기를 진짜 메주 밟듯이 돌아다니다가 이제 지금 약간 좀 몇 년 정착을 했죠. 그전에는 최고의 순회극단이었을 거야.

예술가는 참여할 뿐 아니라 관찰하는 사람이기도 해요

🔵 **정** 현장에서 문화제를 연다고 할 때 그거는 투쟁의 성과를 내는 거죠. 끊

임없이 진행해야 하는 거고. 생탁 시위라든가 현장에 나가보면 주위의 연대 단체들에 의지하는 부분들이 저는 조금 약하다고 생각하거든요. 우리는 다급하니까 빨리 해결해야 하니까 지푸라기라도 잡으려고 막 진행하려고 하는데, 사용자 측은 배 째라는 거고. 노동자들은 체념한 상태로 판이 안 돌아가고, 그런 상태에서 연대할 방법을 고민을 해봐야 하는 거 아닐까.

김 사실 잘 모르겠어요. 음, 진짜 여러 파업 현장에서 한 달도 있어 보고, 같이 그네들과 싸워도 봤는데, 거기서 싸움의 동력을 만드는 것 정도로는 이 예술가가 할 일이 별로 없더라고. 이 일을 조금 더 유지하고, 조금 더 활발하게 만들어내는 정도지. 이 일을 끝장내거나 근데 도움이 안 되었다고는 할 수 없겠지만, 이 일이 다가 아닌 것이, 다른 뭔가 있어야 해요.

그 일을 일터가 책임지고 한다기보다 우리가 그 시발점이 될 수 있다면 그것도 가능하죠. 부산민예총 사람들만 잘 조율해서 움직이면 매일 할 수도 있는 거죠. 그런데 그게 적절하냐는 거에요. 그런 방식이. 음, 잘 모르겠어요.

정 그런데 이게 힘이 자꾸 분산되거든요. 그 원인이 지역 본부 자체에서 생탁 시위 현장에 결합하거나 대응하는 이런 부분들이 제 기준으로는 너무 약해 보인다는 거죠.

김 어떤 일을 중심에 놓고 싸웠을 때, 이 싸움이 우리의 의도대로 될까 하는 문제는, 아, 이런 경우 참 선생님이 있었으면 좋겠다. (하하하하하하) 예술가들이 당대의 이야기를 나누고, 당대의 아픔을 예술 행위로 드러내는 것이라는 데에 동의합니다. 하지만 한편으로는 이 세계를 또 늘 관찰하는 사람이기도 하단 말이지. 잘 모르는 일을 옳다고 해서 막 덤벼들지 않는 성정

도 있다는 거죠. 그러니까 가서 공연하는 일은 마음을 열면 쉬운 일이 될 수도 있겠지만, 이 일이 적합한 일인지에 대해서는 늘 의심하고 스스로 묻게 되는 거죠.

조 아까도 말씀하셨지만 예술가라는 게 예술가다운 방식으로 세상을 바라보는 그 시점도 필요하고, 그것을 표현하는 방식에서도 그게 원하는 방식대로 이루어지고 있는 건지 고민이 필요하다는 말씀이신가요?

김 어, 그렇죠.

조 그게 선생님 끝없이 고민해야 할 문제인 거 같아요. 그 말씀은 되게 와닿네요. 지켜보기도 한다는 게 예술가가 해야 할 일 중에 하나라고.

김 어떤 때는 그런 현장에 일터나 제가 안 가면 막 미안하기도 하고 또 '저걸 해야 하나?' 이런 경계에 서기도 해요. 한 사람의 성정으로는 저런 일을 보면 그냥 다 몰려가서 막 해야 한다고 생각하는데, 잘 그렇게 하지 않는 것도 있죠.

조 그러니까 단체이기도 하고, 예술가이기도 하니까.

전체를 꿰뚫는, 핵심으로 뒤집을 수 있는 걸 찾아야

김 사람 인질 잡히고 이러면 인질범하고 이렇게 대화를 나누는 경찰관들 있잖아요. 그 뭐라 합니까. 우리 안에 그런 전문가가 있어야 할 것 같아요.

이렇게 되었을 때 적과 싸울 수 있는 모든 방법을 동원해 내는 그 전문가가 있어야 할 것 같아요.

초 요즘에는 희망버스 기획이라든가 그런 방식들이 새롭게 나타나서 기존의 시위 방식이랑은 달라진 것 같아요. 예전에는 투쟁가 부르고 뭐 이런 순서나 틀이 있었다면, 요즘에는 또 그렇지는 않은 것 같더라고요. 예를 들어서 시민발언대라던가 이런 것도 있고, 사회 전체적인 관심을 끄는 방식들이 조금씩 바뀌는 중에 일터에서 그런 현장에 참여할 때 방식에 관한 고민도 필요하지 않을까 생각이 들어요.

김 우리가 집회 방식에도 엄청나게 많은 조언을 하고 끼어들어서 이야기를 나누었지만, 큰 사업장일수록 잘 안 바뀌더라고요. 희망버스도 연대의 한 방법으로는 좋은 형식 같아요. 그런데 어떤 결정을 내려야 하는 일에는 좀 모자란 면이 있지 않나. 결정력에서.

초 그걸 예술이 결정할 수 있을까요?

김 그러니까요. 희망버스도 모자라다는 게, 끊임없이 시청이면 시청, 강정이면 강정, 여러 곳에서 계속해서 사건들이 일어나니까. 우리가 그 현장마다 모두 다 끊임없이 할 수 없는 상황이 되어가는 거예요. 분산된단 말이지. 그 전체를 통으로 바라볼 수 있는 전략이랄까? 이 한국 사회 전체를 바라보고 움직이는 지점도 필요하다.

초 제 생각에는 그런 말씀도 예술가이기 때문에 하는 당연한 고민인 것 같

아요. 왜냐하면, 작은 싸움들은 그 현장에서 굉장히 치열한데, 전체 싸움을 바라보는 시각도 필요하다는 말씀이잖아요. 예를 들어서 돈이 지배하는 세상, 돈이 권력이 되어 지배하는 이 세상을 한 마디로 뒤집어엎을 수 있는 방법을 찾는 고민도 있어야 한다는 말씀이죠?

김 한군데 작은 곳에서 이겼다고 해도 다른 데서 그 일이 또 일어난단 말이에요? 그러니까 여기를 이기지 말자는 것이 아니라

조 그니까 한국사회를 판 전체를 뒤집을 수 있는 어떤 담론이나 그런 태도나 이런 것들이 필요하다?

김 아주, 매우, 굉장히, 저는 지금 나타나야 한다고 생각하는 쪽이에요. 나타나지 않으면, 상대가 안 돼요.

조 예술가가 남의 아픔을 나의 것으로 받아들이는 사람이기도 하지만, 내가 느끼는 것을 대중에게 전해주는 사람이기도 하고, 새로운 의미들을 보여주기도 하는, 아주 다양한 위치에 있는 사람이라는 거죠. 이제까지의 시위 현장에서는 자꾸 예술가라는 사람을 시위의 도구로써 한정해 온 점도 있었단 말이죠. 그런데 예술이 그런 도구에만 그치기에는 안타까운 점이 있는 거죠. 말씀을 들어보면 그런 지점을 분명히 고민하고 계시는 것 같아요. 요청이 들어오면 할 수는 있는데, 거절할 수도 있고, 그걸 맘 상해할 필요는 없는 게 아닐까.

김 그거는 뭐, 해야죠.

현실적으로 그거야 알아서 해야죠. 그 일을 하려고 맘먹었으면 책임지고 성심, 성의를 다해서 일할 수 있는 그것을 만들어 놓아야 한다는 거죠. 저기가 너무 슬픈 현장이기 때문에, 우리가 당장 달려가서 한번 하고 오는 거는 뭐랄까, 자기 위로 정도밖에 안 된다고 생각해요.

음, 이 사회에 대한 예술가의 역할이 아니라 투쟁현장에 대한 예술가의 역할 정도로 좀 좁게 이야기하면 '무조건 참여해야 하나?' 이런 것은 막연한 질문인 거죠. 모든 투쟁에 얼굴을 비춰야 하나? 안 비추면 특히 일터처럼 노동의 가치를 다루는 놈들은 문제가 있는 게 아닌가, 이런 시선을 가지고 질문해 올 때는 참 당황스럽기도 해요.

(식당주인) 아직 멀었습니까?

(김) 이제 갈게요.

(조) 아, 마칠 시간이 되었구나.

(김) 결론은, 핵심으로 뒤집을 방법을 찾아야!

박배일

패배로 인해서 세상은
매일 조금씩 바뀌고 있어요

박배일

독립다큐멘터리 감독 10년차
2015년 10월 21일, 날씨 아픔과 함께

박 박배일
조 조동흠
정 정남준
김 김은민(미디토리)

패배로 인해서 세상은
매일 조금씩 바뀌고 있어요

박배일 감독은 매일 매일 패배하면서, 패배할 줄 뻔히 알면서, 한 번도 이긴 적이 없으면서 현장에 뛰어든다. 그 속에 삶이 있기 때문이다. 예술의 의미는 삶의 의미를 찾으려는 그의 몸부림 속에 있을지도 모르겠다.

밀양 할머니들도 기쁘게 했던 관객상

조 상 많이 받았잖아요? 제일 인상 깊었던 상은 뭐예요?

박 얼마 전에 환경 영화제에서 관객들이 주는 상이 있었어요. 심사위원들이 주는 상들은 작품을 보기도 하지만, 특히 제가 만든 작품들은 약간 사회적 이슈가 있는 거니까. 그 이슈를 지지하고 응원하는 차원에서 주는 경향이 있거든요. 근데 관객들은 이슈에 따라서 보기도 하지만, 영화가 의미와 함께 무엇보다 재미있다고 주는 거니까.

'여전히 할머니들의 투쟁이 의미가 있다고 사람들은 생각한다, 그래서 힘내자!' 뭐 이런 의미에서 밀양 할머니들한테 그 상금이랑 상을 그냥 드렸어요. 그때 기분이 제일 좋았던 거 같아요. 다른 때는 통장에 돈이 꽂히면 '와

이렇게 받았구나.' 생각하고, 상을 받았다는 의미가 뭔지 잘 모르고 덤덤하게 받았는데, 관객상은 좀 다릅니다.

만약에 상을 받는 것이 제가 그다음 작품을 잘 할 수 있는 징표라면 상 받는 걸 억수로 기뻐할 거 같은데 그런 게 아니잖아요. 그래서 제 안에서 상을 받았다 못 받았다 하는 것은 별로 의미는 없는 거 같아요.

조 할머니들은 기뻐하시던가요?

박 상이라고 하니까 그거 자체로 잘했다고 기뻐해 주고, 또 이제 투쟁 기금이 좀 모인 거잖아요. 그래서 그때 당시에 상금으로 상경 투쟁하러 올라가는 관광버스비로 썼다고 하더라구요. '잘 썼다.' 그러시더라고요.

조 효자네요. (하하하하하하하)

박 그때 이후로 뭐 별로 한 게 없어서.

아, 다큐멘터리를 해봐야겠다

조 그 영화를 처음 만들고 싶다, 이런 생각을 가졌던 때가 몇 살 때예요?

박 어렸을 때 드라마를 만들고 싶었어요. 어렸을 때는 피디라는 개념을 모르잖아요. 그때 당시만 해도 이 티비 프로그램을 누가 만드는지 몰랐으니까. 심은하가 처음 출연한 〈마지막 승부〉를 보고, '와 저 여자 예쁘다. 어떻게 만나러 가지?' 뭐 이러고 있는데 친구가 알려주는 거예요. '피디라는 게 있고,

그 피디가 이 드라마라는 걸 만든다.' 이래 가지고 그럼 나 피디를 해야겠다. 피디를 꿈꾸면서 대학에 들어갔어요. 그런데 대학에 들어갔다고 장편 드라마를 만들 순 없잖아요. 학생으로서 할 수 있는 게 단편 영화밖에 없으니까. 들어가자마자 카메라 앞에 인물을 세워서 짧은 이야기를 만드는 작업을 했던 거죠. 생각해보면 그때는 뭐 하고 싶은 이야기가 있어서 그런 게 아니라 그 행위가 좋았던 것 같아요. 어렸을 때부터 그걸 하기 위해서 신방과를 들어갔었으니까. 그래서 전역하고 나서 일이 년 동안 영화 만들기를 계속 이어왔던… 근데 이거 너무 많이 한 얘기라서 (허허허허허허) 처음엔 영화를 만들겠다는 생각은 없었던 거죠. 근데 시간이 지나면서 이야기를 만든다는 것에 관심이 갔고, TV 드라마는 이야기에 한계가 많다는 걸 알게 된 거죠. 조금 더 자유롭게 상상하면서 이야기를 펼칠 수 있는 도구가 무엇인가? 고민했을 때 결론이 영화를 하자! 였어요.

🔵 **조** 첫 작품이 크리스마스 뭐였죠?

🔴 **박** 첫 다큐멘터리가 4학년 때 찍은 〈그들만의 크리스마스〉였죠.

🔵 **조** 이게 주목을 좀 받았다고 들었는데?

🔴 **박** 딱히 주목을 받은 게 아니라, 지금도 억수로 부끄러운 작품인데... 저한테는 큰 의미가 있는 작품이죠. 그전까지 제작한 영화가 10편 이상이었는데 영화제에서 한편도 상영된 적이 없어요. 그렇게 되니까 '영화 만드는 사람은 많고, 군이 나까지 영화를 만들 필요가 없었지 않냐.' 라고 생각해서 카메라를 놓으려고 했는데, 대학교 졸업하기 전에 '마지막으로 한번 뭔가 찍어보자!' 이렇게 해서 〈그들만의 크리스마스〉를 찍고 상을 하나 받았어요.

근데 상 받은 것보다는 그때 삼 개월 동안 친구들, 후배들이랑 같이 찍었는데, 그때 세상을 다르게 보는 계기가 되었던 것 같아요. 제가 뭔가 이야기를 꾸며서 전달하는 능력은 별로 없는 거 같고. 〈그들의 크리스마스〉가 복지혜택을 못 받는 차상위 계층 가족을 찍었는데, 이렇게 내가 모르는 이런 소외된 가족들이 많지 않을까? 이런 생각들 때문에. 이런 사람들에게 내 카메라가 가면 내가 카메라를 들 이유가 있지 않나? 이런 생각. '나는 다큐멘터리를 만들어야겠다.'는 생각과 함께 다시 카메라를 들 이유를 찾게 해 준 작품이죠.

🔵 **조** 다큐멘터리에 발을 들여놓기로 했고, 세상을 바라보는 관점을 주기도 했고, 여러모로.

🔴 **박** 그니까 관점을 제시했던 작품은 아니고 '아, 내가 알고 있던 세상과 다

른 세상이 있구나.' 라고 알게 해준 작품이었던 거 같아요. 관점을 가지게 했던 작품은 〈촛불은 미래다〉라는 작품이 있는데, 2008년에 촛불 한창 했잖아요. 그때 1년 동안 촛불을 담았고, 당시에 선배들이랑 토론하고 사람들이랑 얘기 나누고하면서 처음으로 '아, 내가 너무 관점 없이 살았구나, 뭐 세상에 대해 아무것도 모르고 살았구나.', '이런 관점으로 세상을 바라봐야 되겠구나.' 그 일 년 동안 조금씩 관점이란 것을 인식하게 된 거고, 첫 번째 작품은 좀 '오, 내가 알던 세상이 다가 아니네?' 약간 요런.

현장 활동가와 예술가 사이

조 촬영할 때 여러 효과를 생각하고 계산하는 편인가요?

박 감각적으로 하는 거 같아요. 계산하면 주인공들이 알 거라고 생각해요. '뭔가 자기 목적을 위해서 이 공간에 있구나.' 하는 순간 저는 촬영을 접어야 한다고 생각합니다. 카메라 앞에 있는 사람들이 카메라를 의식하는 순간 이 사람들의 진짜 모습이 아닌 거잖아요. 어느 순간에 카메라를 의식하지 않는 순간 혹은 카메라가 있어도 나랑 둘이 있다고 느껴지는 순간에 카메라를 들어야 하는 것 같아요. 이때다, 하는 순간들이 있는데 그 순간들에 그냥 삐죽삐죽 카메라를 어디에 놓아놓고 바라보는 거죠.

영화편집에 들어가면 머릿속에 '아, 이런 식으로 이야기를 만들어야지.' 할 때 비어있는 이야기들이 있거든요. 그럴 때는 그걸 채우기 위해서 그 현장에서 억지로 꾸미지는 않는데, 비어 있는 이야기를 잡으려고 노력하는 거 같아요. 그때는 이미 사람들이랑 나랑 관계가 형성되어 있어서 카메라가 그들에게 어색하거나 하지는 않으니까.

조 스스로 기록자라고 생각하세요, 예술가라고 생각하세요?

박 그전까지는 활동가라고 생각했거든요. 그니까 뭐 기록을 남기는 것이든 이 사람들의 주장을 잘 전달하는 역할이든 활동가의 마음이 더 컸던 거 같은데. 지금은 조금 더 제 정체성을 예술가로 잡아야 한다고 생각해요. 현장을 지킨다는 이유로 예술을 등한시하는 거는 카메라를 십 년 이상 든 사람으로서 계속 변명하는 느낌이에요. 그래서 이제는 당연히 현장을 지킬 때 활동가나 기록자로서 위치하는 순간들도 있겠지만, 결국에 내가 하는 이 많은 활동이 예술로서 구현된다고 생각해요.

조 그게 '현장 예술가처럼 활동하고 생각했다.'고 하셨는데, 그리고 근래에는 '예술가로서 그 작업을 해야 한다.' 이 두 가지 사이에 어떤 차이가 있었나요?

박 저는 티비 다큐를 하는 게 아니잖아요. 저는 현장에서 독립다큐멘터리를 하는데, 현장에 들어가는 순간 활동을 하는 거거든요. 부조리한 걸 알리려고 들어가는 거니까. 현장에서 다큐멘터리를 한다는 건 활동가로서 정체성이 내재해 있는 거죠.

그렇게 현장에서 활동을 하다가 편집하는 순간에 보면 '와, 이때 조금 더 내가 뭔가 활동하는 사람에 더해서 예술가 혹은 다큐멘터리 감독으로서의 마인드가 조금 더 있었다면 이런 방식으로 안 찍었을 수도 있겠는데', 아니면 '이걸 선택 안 하고 저걸 선택했을 수도 있는데, 내가 참 너무 이 순간에 활동가로서만 나를 인식하고 있었구나.' 이런 순간들이 푸티지를 보면 너무 많은 거죠. 그래서 활동가로서 역할을 하지 않겠다는 게 아니라 지금은 좀 예

술가로서 자각을 가지고 해야지 현장에서 내 위치를 잘 잡을 수 있을 것 같고, 편집할 때 제가 하고 싶은 이야기를 잘 풀어낼 수 있지 않을까 생각해요.

조 그니까 이를테면 예술가가 활동가가 되지 못할 이유도 없고.

박 예, 맞아요.

사람들이 안고 있는 더럽고 불합리한 구조를 파헤치고 싶었어요

조 현장이라는 게 여러 가지가 있을 수 있는데, 그중에서도 박 감독님이 찍는 이 현장을 택한 이유가 있을 것 같아요.

박 제가 지금 결혼을 한 것도 아니고, 오지필름 활동하는데 대표성을 가지고 같이 하는 친구들의 생계를 책임지는 것도 아니고, 그냥 우리는 현장에 잘 스며들어서 작품을 열심히 하자. 이런 걸 목표로 조직을 운영하고 있기 때문에, 책임지는 게 없어서 그런지 늘 욱, 하면 그 현장에 들어가는 것 같아요. '야, 씨 오늘 존나 이거 열 받았어. 여기에 결합해야 할 것 같애.'
〈잔인한 계절〉이라고 환경미화원분들의 노동에 관한 이야기랑 밀양 송전탑 투쟁에 관한 이야기는 뭔가 큰 사회적 책무나 이런 걸 가지고 들어간 게 아니고, '씻을 권리도 보장 받지 못하는 노동자들이 있어!', 이치우 어르신 분신자살 하셨을 때 '시발, 뭐 어떻게 했길래?' 막 이래 가지고 들어간, 약간 욱 하면서 현장에 들어갔어요. 노동자들이 핍박받고 있을 때나 밀양에서 할머니들의 모습을 보고 많이 욱했었거든요. 대체적으로 그렇게 욱하는 지점이 노동자나 여성이 자기 권리를 못 누릴 때에요. 그래서 생탁 투쟁도 막 찍으

려고 하는데 잘 안 돼요. 몸도 마음도 너무 바빠 가지고.

조 이를테면 사회적인 약자, 가장 낮은 곳에서 싸우는 사람, 뭐 이런 사람들 때문에 욱해서 찍을 수밖에 없었다?

박 네. 욱해서 작품에 들어간 게 많았죠. 그런데 지금까지 쭉 돌아보니까 제가 사람을 많이 찍는데 그 사람이 안고 있는 불합리한 구조를 표현하기 위해서 사람을 담는 것 같더라고요. 지금 하고 있는 작품도 오래전에 계획된 작품이었는데, 결국에는 더러운 자본주의를 얘기하기 위해서 아버지나 이주 노동자나 여성 활동가 이렇게 해서 주인공으로 삼았던 거죠. 욱해서 사람 때문에 들어가기는 하지만 그 투쟁이 안고 있는 불합리한 구조 혹은 더러운 구조, 뭐 이런 것들을 안에서 파헤치려고 들어가는 거 같아요.

　이제는 십 년 정도 하니까 욱해서만 될 게 아니란 걸 조금씩 깨달아요. 제가 작품을 너무 많이 하거든요. 차근차근 잘 정리해나가면서 작품을 해야지, 지금 속도로 가면 언젠가는 한순간에 딱 떨어져 나가겠다, 이 활동에서. 그래서 조금 정리하고 다음을 준비하고, 그렇게 속도를 좀 늦출 필요가 있다고 생각해요.

조 체력도 체력이고, 좀 지쳤다 이렇게 들리기도 하는데?

박 십 년 전이랑 지금이랑 어떻게 같겠어요? 영화를 바라보는 거나 만드는 거나 사람에게 접근하는 거나 사람들과 관계를 맺거나 또 이걸 사람들과 나누는 것에 있어서 같을 수 없죠. 분명 차이가 있겠지만 저는 별로 달라지지 않은 것 같아요. 차이가 있다 하더라도 그 차이는 사람들이 찾아 주는 것 같

고, 저는 항상 비슷한 주제에 비슷한 과정을 거쳐 비슷한 방식으로 마무리하는 것 같아요. 이렇게 비슷하게 하면 좀 지치잖아요. 사람만 바뀌었지 맨날 똑같은 걸 하는 느낌이니까.

그리고 어떻게 보면 옛날에는 현장을 찍는다는 것에 의미를 조금 더 뒀다면 지금은 작품으로 사람과 어떻게 소통할까? 뭐 이런 거에 욕심이 조금 더 가서. 그러려면 이렇게 계속 비슷한 방식으로 가면 안 되겠다는 생각이 들어요.

사람들이 〈밀양 아리랑〉 보고 그전 작품과 많이 달라졌다고 얘기하는데, 〈밀양 아리랑〉은 투쟁을 알려야겠다, 이건 개봉으로 간다는 목적이 있었기 때문에 영화가 그런 방식으로 바뀐 거지, 제가 막 '그래. 나는 이렇게 이렇게 작품 세계를 전환할 필요가 있어.' 라고 생각해서 바뀐 게 아니기 때문에. 제가 만약 다음 작품에서 다른 걸 시도한다고 해도 다른 사람들이 보기에는 '야, 밀양 이전으로 돌아갔어!'라고 할 수도 있겠지만, 저에게는 많은 변화가 있을 거라는 생각이 들어요.

카메라가 폭력일 수 있다는 생각을 항상 해야 해요

조 시점이라는 게 교과서에서 배운 것처럼 1, 2, 3인칭 이렇게 나뉘어 있는 게 아니라 오히려 복합적으로 드러난다고 보는데, 어떨 때는 시대라는 큰 틀의 시점도 섞여 들어오고, 그런 것 같은데, 그런 시점에 관한 고민들도 하시나요?

박 하는 거 같아요. 다큐멘터리 같은 경우는 대상과 어떻게 관계 맺는지가 굉장히 중요하다고 생각해요. 예를 들어서, 폭력을 당하는 사람이 철장

안에서 쪼그려 앉아 있고 그거를 위에서 찍는다고 치면 그건 굉장히 폭력적인 샷이거든요. 시점 자체가 폭력을 당하는 사람을 더 불쌍하게 보이게끔 왜곡시켜서 보여주는 거잖아요. 그렇게 안 하고 카메라 앞에 있는 이 사람을 존중하면서, 거리를 잘 유지하면서 스크린 밖에서 보는 관객들과 관계 맺게 할까? 요런 것들을 신경 쓰고, 어떤 시점이나 장치를 선택할 때 신경 쓰는 거 같아요.

조 카메라로 뭔가 이렇게 찍는 그 자체가 피사체에 대한 폭력인데, 이게 폭력 아니야 라고 각인시켜 주고 끌고 내려와서 결국은 사람들과 만나게 하는 방식이잖아요?

박 그러니까 폭력이라고 생각되는 순간 카메라를 놓아야 할 거 같아요. 어쩔 수 없이 카메라를 든 사람들은 이기적인 사람이잖아요. 자기가 하고 싶은 이야기를 이 사람의 인생을 빌어서 하는 거니까. 그래서 최대한 예의를 갖춰서 이 사람이 폭력으로 느끼지 않을 때까지는 카메라를 들면 안 되는 거 같아요. 그래서 관계가 중요하고, 그래서 카메라가 어디에 있느냐가 굉장히 중요하죠. 카메라가 어떤 위치에서 어떤 거리를 유지하는가가 굉장히 중요하고, 그 거리를 조금만 더 앞으로 가면 그건 우리가 암묵적으로 계약한 '나는 이런 거리로 너를 찍을 거야.' 그래서 서로 합의한 거리가 있는데 그걸 욕심내서 조금 더 들어가면 그건 폭력을 가하는 거죠. 조금 멀어지면 또 그것도 좀 이상한 거 같고. 폭력이 되지 않는 그 순간까지 잘 기다리고, 합의한 거리를 잘 유지하는 것이 중요한 것 같아요.

조 그게 한편으로는 폭력이라는 게 피사체의 영역에 침투해 들어가기 때

문에 폭력이고, 사실은 뭐 누구나 자기의 영역이 있잖아요. 그 속에 들어가는 걸 침투라고 생각하면 폭력인데, 거기 가서 안아주면 또 폭력은 아니듯이.

박 제가 다큐멘터리를 만들 때 한 달만에 뚝딱 하는 게 아니잖아요. 일 년 이년 막 이렇게 해버리니까 폭력이 아닌 순간들이 더 적을 거 같아요. 그래서 그거를 항상 인식하고 가야 해요. 그러니까 뭔가 늘 폭력일 수 있다는 생각을 가지고 가되 잘 이해시키고 설득까지는 아니고 합의되는 그 순간순간들을 적정한 거리를 유지해서 잘 찍어 나가야 하는 거 같아요.

나를 설득하는 방법은 큰 이야기가 아니라

조 다큐멘터리는 어쩔 수 없이 지킬 수밖에 없는 문법을 어느 정도 다지고 있고, 그런 거를 뒤집으려고 하더라도 한계는 또 분명히 알고 있잖아요. 그런 면에서 새로운 태도를 가지는 게 과연 가능할까? 이런 생각이 들어요. 새로워져 봤자 얼마나 새로워질까.

박 잘은 모르겠는데 제가 가진 감수성이 있는 거 같아요. 그러니까 사람을 담아도 박배일이 가진 감수성으로 담는 것, 그리고 박배일이 관계 맺는 박배일만의 방법들? 카메라로 관계를 맺는 방법이 또 있는 거 같고. 그건 안 변했으면 좋겠어요. 그런데 아까 얘기했던 것처럼 '다음 영화도 그냥 다르지 않네?' 라고 사람들은 얘기할 수 있는데, 제가 만들어 가는 과정은 조금 다를 거 같아요. 그전까지는 투쟁을 잘 알리는데 더 신경을 썼다면, 이제는 그 만들어지는 과정들, 내가 어떻게 사고하고, 영화를 만들면서 어떤 걸 고민하고, 어떻게 사색하느냐 하는 이런 것들이 중요하다고 느끼는 시점인 것 같아요.

사람들에게 다가가는 태도나 작품으로 표현해내는 시선을 바꾸고 싶지는 않아요. 이거를 바꾸려면 아마 정말 큰 전환점이 있어야 할 것 같아요.

저는 지금 사회의 모순적인 구조에 집착하는 것 같아요. 그 구조를 들여다보는데 집중하고 있고, '나중에 이 구조를 어떻게 탈피할 수 있을까?' 이런 생각을 해요.

오래 작업한 사람은 젊은 사람들에게 이런 썩어빠진 구조를 탈피 할 수 있는 힌트를 줘야 하는 책임이 있다고 생각하거든요. 그렇지 않으면 저는 예술을 오랫동안 할 이유가 없다고 생각해요. 그 힌트를 줄 때는 시선이 바뀌거나 아니면 태도를 바꿀 수 있어야 해요. 그런데 저는 지금 여전히 아직 구조에 대해서도 잘 모르고, 그 구조를 한 오 년, 십 년 정도는 더 자세히 알아보고 싶어요. 그런데 그때가 되어도 태도나 시선은 바뀌지 않을 것 같아요.

🔵 제가 감독님 영화를 다 본 건 아닌데, 처음에는 정의롭고 좀 큰 뭔가를 찾으려고 하시다가 나중에는 아주 작은 것 있잖아요. 작은 개인들의 삶을 찾으려고 한다는 걸 느꼈어요.

🔵 아까 다음 작품 얘기 할 때 말 한 것처럼 자본주의의 더러운 속성을 얘기할 때 노동의 가치가 폄하하고 인간성이 없어지는 사회로 만들어버리는 것이라고 정리해버리면 너무 개념적이고 어떻게 보면 추상적인 거잖아요. 그거를 막 철학자 데리고 와서 얘기하면 재미가 없잖아요. 저는 재미가 없거든요. 저를 설득 할 수 있는 방법은 철학자들의 이야기가 아니라 아버지와 옆집 할아버지의 이야기로 설득이 가능하거든요. 제 영화는 가장 먼저 저를 설득하는 과정이라고 생각하고, 제가 설득 된 방식과 이야기를 관객과 나누는 게 영화라고 생각해요. 그래서 아버지를 보여주고 옆 동네 있는 할아버지를

보여주면서 '그들이 살고 있는 구조가 이런 거다.'라고 보여주는 거죠. 저를 설득하는 이야기가 달라진 거 같아요. 그전까지는 크고 개념적인 것이 저를 설득할 수 있었다면, 지금은 개인의 삶으로 들어가야 하는 거죠.

조 그런 구체적인 모습들을 스스로 느끼고 또 그걸 통해 자신을 단련시켜 가는 과정에 의해서 영화가 바뀔 거다, 이렇게 생각하시는 거죠?

박 예. 근데 당분간은 뭐 조금 더, 지금의 선을 유지하면서 가야죠.

"알려줘야죠. 우리가 계속 싸우고 있다는 것을"

조 지금 준비하고 있는 작품이 뭐죠?

박 〈사상〉이라고 제가 사상에 삼십 년 살았는데 그 공간과 사람들에 대한 이야기예요.
사상이라는 뜻이 모래 위라는 뜻이잖아요. 그래서 옛날에는 거기가 낙동강 모래밭이었는데 그 모래밭을 토목을 해서 지금 공단을 만들었어요. 거기에서 어업을 하시던 분들이나 이런 사람들이 그 공단 때문에 밀려난 거예요.
　그 공장들이 들어서면서 자본주의 이념에 걸맞게 굉장히 적극적으로 기능했었는데, 신자유주의 이후에는 또 양상이 바뀌었죠. 자본주의 속성이 기존의 가치들을 밀어내고 새로운 소비 가치를 개발하면서 자기를 부풀리는 과정을 거치는 거니까 자본주의 체제 자체가 모래 위에서 계속 성을 쌓는 거거든요.
　그래서 사상이라는 공간과 거기 사는 사람들을 보여주면서 그 자본주의의

속성을 좀 보여줄 수 있지 않을까 그런 생각을 해요. 저희 아버지가 삼십 년 동안 그 공장에서 일했는데, 지금은 거기에서 일자리를 못 찾아요. 거기서 일하던 사람들은 모두 다른 곳에서 일자리를 찾고, 그곳은 또 이주민들이 채우고 그렇죠. 거기는 또 개발논리로 인해서 밀려나는 사람들도 있고, 사상과 그 속에 사는 사람들의 사연이 신자유주의에서 완전히 배척된 공간과 사람이지 않을까, 그래서 그런 사람들의 살아가는 곳과 삶을 보여주고 싶은 거죠.

조 좀 뻔한 질문일 수도 있는데, 영화가 세상을 바꾸는 힘이 될 수 있다고 보세요?

박 그러니까 어느 순간부터는 제가 만드는 다큐멘터리로 세상을 바꿀 수 없다는 생각이 들더라고요. 다큐멘터리를 만들던 초기부터 그런 생각을 했는데, 영화 〈암살〉에 '알려줘야지요. 우리가 계속 싸우고 있다는 것을'하는 부분이 있는데, 그것처럼 좀 보여줘야 할 필요가 있는 거 같아요. 근데 밀양 아리랑을 딱 개봉 마무리하고 나서 들었던 생각은 어떤 측면에서 패배감이 좀 있었던 거 같아요. 이렇게 열심히 만들고 제 나름대로는 대중적으로 만들었음에는 불구하고 이 구조 안에서는 대중을 설득할 만큼 노출도 안 되는 것 아니냐. 2,900명 봤더라고요. 거기서 우리가 조직한 것만 한 천 명은 될 거에요.

조 천 명?

박 천 명 돼요. 근데 그 사람들은 볼 사람들이었어요. 좀 아는 사람들이 봐서. 보기를 원하기도 했지만, 그 이상의 사람들이 봤으면 좋겠는데, 안 되는

거예요. 이런 구조를 바꾸려면 뒤집어엎어야 하는데, 그런 힘은 없고. 그럼 다큐멘터릴 포기하고 다른 걸 할 거냐, 또 그런 건 아닌 거 같고. 그러면 제가 할 수 있는 일은, 이전부터 계속 생각해왔던 건데, 좀 쌓아나가는 역할밖에 못 하겠다. 그러니까 어떤 뒤틀림이 있는 그 순간이 올 때까지 좀 잘 버티면서 쌓아 나가야겠다는 생각.

그래서 어떤 사람의 변화든, 어떤 사회의 변화든 힌트 정도 줄 수 있는 결을 만들어야겠다. 결을 만들려면 대중을 설득하려는 활동을 할 것인가, 아니면 나를 설득할 수 있는 활동을 할 것인가, 둘 중에서 선택하라고 하면, 저는 힘 빠지지 않게 나를 설득할 수 있는 지점을 찾아야겠다는 생각을 최근에 했어요. 그래서 이걸 잘 쌓아 나가자, 이러고 있습니다.

패배로 인해서 세상을 조금씩 바뀌고 있다

조 세상을 바꾼다는 무식한 짓은 하지 말고. 나를, 나의 관점을 옮겨 가자?

박 세상을 바꿔야 하겠다고 탁, 발화하는 그 지점에서 제가 하나의 힌트가 될 수 있었으면 좋겠어요. 그러니까 내가 제시하는 게 힌트가 되는 게 아니라 내가 걸어온 발걸음이 누군가에게 하나의 힌트가 되고, 작품이 누군가에게 변화가 가능한 하나의 힌트가 되었으면 좋겠다. 요렇게 생각해야지 오래 할 수 있지 않을까?

제 상황에선 '왜 혁명이 안 되지? 이렇게 열심히 했는데! 왜 변하지 않지?'라고 계속 자조 할 수밖에 없거든요. 왜냐면 제가 있는 현장은 늘 패배했으니까. 어떤 측면에서는... 근데 그 패배로 인해서 세상은 조금씩 바뀌고 있다고 저는 생각하거든요.

그래서 좀 그런 생각을 최근에 많이 하게 되죠. 누군가를 설득하기 위해서 어떤 문법이나 언어를 빌리는 거는 나를 갉아먹는 짓이다. 그렇게 하지 말자, 당분간.

🔵조 그게 그 거대담론 있잖아요. 민족이라든지 이런 것들은 너무 거대해서 사실 실체가 없는 것들이거든요. 민족이 어딨어? 사실 이제 옆에 있는 사람이 민족이라는 것을 가르쳐야 하는데. 실천할 수 있는, 구체적인 가르침이 필요한 거 같아요. 옛날에 운동하면 국가를 위해 큰 운동을 했는데, 이제는 운동하면 소규모 운동을 하잖아요. 오히려 그게 끈질기고 그게 내가 안 다치고. 나도 좀 행복하게 살 수 있는 것 같고.

🔵박 그러니까 약간 비틀거리거나 다치는 거에 대한 두려움은 없어요. 아직 제가 책임지고 있는 게 없으니까. 하지만 그만둘까 봐! 그러니까 포기할까 봐, 저를 계속 지키지 않으면 포기할까 봐, 이 활동을 하는 데에 나를 설득할 수 있는 것을 가장 우선시해야 하겠다. 조금 더 확장해서 말씀하신 것처럼 내가 즐거울 수 있는 거, 좀 옆에 있는 사람들이 같이 즐거울 수 있는 걸 해야겠다.

🔵조 잘하시는 거 같아요. 왜냐면 사무실에 계속 처박혀서 혼자 있을 저 사람을 데리고 왔잖아요. (하하하하하하하하하하)
(혼자 남아있겠다는 미디토리 김은민 씨를 끝까지 설득해서 같이 밥 먹으러 온 터였다.)

🔵박 옛날부터 싫어했던 게 막 대의! 어! 그 대의 외치던 사람 지금 어딨어?

없어 지금! 밀양에 안 와!

지쳐서 나가떨어질 것 같아서 속도를 조절하는 거예요

정 예술이 대상인 피사체에 대한 애정을 가지고 좀 갔으면 좋겠는데, 그게 사실 여러 가지로 힘들죠?

박 기획성 다큐나 그런 게 아니라 현장이랑 호흡하면서 영화나 사진을 찍거나, 그런 의미에서 마당극을 하거나, 예술로 뭔가를 하려는 사람들은 기본적으로 그런 마음이 있는 거 같아요. 그러니까 이 현장에 있는 사람들과 함께 웃을 수 있는 예술을 하고 싶어요. 이런 게 기본적으로 있는 거 같고….

근데 아까 계속 말씀드리는 게 10년 정도 해보니까, 10년도 짧은 거지만, 내가 이 현장에 계속 남으려면 어떻게 해야 할까? 이 사람들이랑 20년, 10년 뒤에도 같이 있고 싶은데, 내가 이 현장에 남으려면 어떻게 해야 할까? 다른 사람들이 보면 저를 그냥 전문 시위꾼으로 볼 거예요. 촛불, 4대 강, 희망버스, 밀양, 그다음이 생탁이랑 만덕이에요. 그러니까 남들이 보면 데모를 하거나 아니면 저항을 하거나 투쟁을 하는 공간을 찾아가는 거잖아요. 제가 그렇게 가는 이유는 뭔가 이 사람들을 활용해서 나의 입신양명을 하려는 게 아니라, 너무 안타까운 마음과 같이 있으면서 힘이 되어 주고 싶으니까. 이런 마음을 기본적으로 가지고 간단 말이에요. 근데 계속 그런 현장에 있으면, 지치는 거예요.

10년 뒤에도 지치지 않고 계속 현장에 남으려면 내가 즐겁고 나를 설득할 수 있는 거를 조금 가지고 가야겠다. 현장을 가는 마음은 기본적으로 그들과 연대하는 마음이 깔려있는 거고, 내가 10년 뒤에 이 현장에 있으면서 내가

지치지 않으려면 내가 즐거운, 내가 나를 설득할 수 있는 거를 좀 더 하자. 그게 무얼까 고민하고 있어요.

그전에 〈잔인한 계절〉을 두 달 만에 만들었어요. 이게 60분짜리 영화인데, 지금 생각해보면 장편을 그렇게 만들 수가 없어요. 근데 그때 어땠냐면, 너무 욱해 가지고 '시발 거지같은 개새끼들, 사업주.' 막 이래 가지고, 저녁에 나가서 새벽까지 촬영하고, 아침에 들어와서 편집했어요. 그 속도로 10년 동안 장편 7편을 한 거예요. 지칠 수밖에 없는 거죠.

밀양도 지금 2년 동안 장편 두 편을 만들었어요. 쉽지 않거든요. 이런 속도가 이제 버거운 거예요. 그래서 생탁 처음 들어갈 때, 그리고 만덕 처음 들어갈 때, 그분들한테 말씀드린 게, '투쟁이 끝나고 영화가 나올 수도 있다.' 이렇게 얘기를 할 수밖에 없는 거예요. 왜냐면 제가 이 공간을 계속 담으려면 이 사람들과 연대하려면 제가 이런 속도로 가면 안 되겠는 거예요. 나가떨어질 거 같은 거예요. 다큐멘터리를 만드는 것에서 가장 중요한 건 제가 찍는 대상을 애정하는 건데, 조금 더 그들과 함께 하기 위해 속도를 늦춰 나를 돌봐야한다는 생각이 가장 크게 느껴지는 요즘이에요.

소신과 최저임금 사이

🔵조 이런 일들을 하는데 자기 소신대로 끝까지 밀고 나가기가 쉽지 않죠?

🔵박 쉽지 않아요. 힘들죠. 그리고 제일 힘든 게 내 소신이 뭔지 잘 모르겠어요.(허허허허허)

🔵박 그게 제일 힘들어요. 근데 이 친구(김은민)는 감각적으로 그걸 아는 거

같아요. 근데 이제 촬영한 걸 보니까 이제 많이 감각이 없어져 버렸어. 그러니까 내가 '야 니는 이따구로 찍는 게 니 스타일이 아니라고' 했죠. 그러니까 이제 길들여지고 있는 거지.

🔵 **조** 그 오더가 내려지면 만들어야 하는?

🔵 **박** 아쉽죠.

🔵 **조** 그게 회사라는 시스템에서 움직이면 마음대로 만들 수가 없죠? 지금 다시 일제치하로 넘어간 거 같은데 독립하면 어때요? (허하하하하) 독립운동 좀 하면 어때요?

🔵 **박** 근데 이제 할 수 없는 게 지금 110만 원 받나 ?

🔵 **김** 120만 원

🔵 **박** 120만 원의 씀씀이를 쓰고 있는데, 다시 50만 원의 씀씀이로 돌아갈 수 없기 때문에

🔵 **김** 120만 원도 참 많은 것처럼 (하하)

🔵 **박** 우리 입장에서는 임마, 두 달 반 월급이잖아.

🔵 **김** 원래 80 아니었어요? 근데 50으로 줄은 거예요?

🔵박　어. 80을 도저히 못 줘 가지고 50으로 줄였는데, 50도 못 받고 있어.

🔵김　우리는 처음에 88만 원인가 최저임금. 근데 지금은 이제 최저임금이 올라서 120이 된 거예요. 사니까 또 살아질 만하더라.

🔵박　우리는 더 줄였는데

🔵김　50으로 살기에는 집 나와 살잖아. 집세 같은 거는 어떻게 감당하지?

🔵박　거의 지금 결의를 하고 운영하고 있어요.

🔵조　우리도 지금 결의를 하고 있는데.(하하하하하하하하하하)

자본주의에 얽매이지 않는 삶을 그리고 싶어요

🔵박　다큐멘터리 초기에 계획했던 게 〈자이언트 시티〉라고 제목까지 다 적어 지어놨는데, 제 평생의 숙제 같은 작품으로. 제가 태어날 때 프로야구가 시작됐어요. 그래서 저는 스무 살 전까지 그냥 롯데=저였어요. 그런 사람 억수로 많을 걸요? 우리 세대 때.

🔵조　많죠.

🔵박　그래서 롯데라는 거를 기업이나 뭐라고 인식하지 못했던 거지. 그냥 내 친구. 근데 이제 다큐멘터리를 쭉 하면서 느꼈던 게 아, 롯데가 나한테 스며

드는 과정이랑 자본주의가 사람들한테 스며드는 과정이랑 비슷하구나. 그래서 롯데와 내가 친구가 되고 친구에서 멀어지고 그니까 이별을 하고 요 과정을 조금 담으면, 야구가 개입되어 있으니까 재밌겠다. 자본주의가 우리 안에 어떻게 존재하고 있고, 어떻게 하면 멀어질 수 있는가에 대한, 그러니까 이건 아까 이야기했던 그 해답은 아니지만, 약간 바뀔 수 있는 힌트, 저만의 힌트가 보일 때 〈자이언트 시트〉를 해야겠다, 좀 재밌게. 그래서 요거는 평생 요렇게 보관해 놓고 언젠가 할 거다.

옛날에 히피, 미국에 1920, 30년댄가 뭐신가, 그때 2, 30년 아닌가? 아무튼 미국인가 어딘가에서 다큐멘터리를 봤는데, 자연 속에서 이상적인 사회를 꿈꾸면서 그렇게 몇 년 사는 게 히피의 문화로 전승됐다고 하더라구요. 그 이야기를 다큐멘터리 영화로 당시 사람들의 사진을 가지고 그 사람들이 어떻게 살았는지 다시 재연을 해주는 거예요. 증언과 함께. 그건 이미 지나간 이야기이지만, 우리가 가야 할 방향 아니겠냐는 얘기를 작품이 해요. 그러니까 그게 히피 문화와 채식주의의 근간이었다고 하더라고요.

그 작품처럼 〈자이언트 시티〉도 자본주의에 물들어버린 우리와 그걸 떨치고 살아가려는 사람들의 이야기를 통해서, 새로운 삶의 가능성을 보여주고 싶어요. 그게 제가 제 발자국과 함께 세상에 남기고 싶은 힌트에요. 솔직히 할 수 있을지 없을지 잘 모르겠지만… 이 바닥에 남아 있으면 언젠간 만들어보려고 아등바등 할 것 같아요.

우창수

생명과 영성을 노래하는 음악

우창수
가수 27년차
2015년 11월 9일, 날씨 여기 살고 싶음

박 우창수
조 조동흠
정 정남준
김 김은희

생명과 영성을 노래하는 음악

우창수는 노래한다. 노동자의 땀에 젖은 옷과 노동의 고단함과 거기에 딸린 목숨 같은 아이들의 목소리와 이들을 먹여 살릴 모든 살아있는 것들과 그 모든 것들에 깃든 영혼을, 노래한다. 인간의 삶은 노동과 떨어질 수 없고, 생명을 살리는 일과 다를 수 없고, 그속에 영혼을 갖추지 않을 수 없기 때문이다. 그래서 노동운동과 생명운동과 교육운동과 영성운동이 다를 수가 없는 것이다. 그가 운동을 위해서 노래하는 것은 아니지만, 그의 노래는 늘 우리에게 함께 가자고 손을 내민다.

적어도 지가 먹을 거는 지가 지어야 하지 않겠나

조 우포에 살아보니까 어떠세요?

우 요즘은 곡 쓰고, 공연하고 우포개똥이 어린이 예술단 아이들 일곱 명이랑 노래하고. 여기서 음악하는 삶은 부산과 별반 다르지 않아요. 우포가 있어서 여러 행사가 좀 있고. 완전 시골 같지 않아서 우포 주변도 부산만큼 도시이지요.

김 여기도 우창수라는 사람이 들어오니까 음악도 함께 들어온 거지요. 나름대로 생각만 하던 일도 해볼 수 있으니까.

우 여기 시골이 그나마 7살 때까지 여기에 살았거든요. 그러니까 나갔다

들어오는 거 하고 생판 모르는 사람이 들어오는 거하고 사람들이 받아들이는 게 달라요. 아버지가 초등학교 교장선생님을 해서 창녕도 살고, 밀양 청도도 살고, 언양도 살고, 울산에 살다가 부산에 정착하셔서 30년 넘게 살았어요. 생판 모르는 곳도 아니고 해서, 창녕으로 돌아온 거로 봐야겠지요. 그러니까 여기 들어왔을 때 받아들이는 게 달라요.

네 번째 생태·영성음악제를 우포에서 했는데, 우리 음악회 할 때 봤어요? 우포늪 입구 주차장에 큰 무대가 있어요. 그런데 철새들이 있는 바로 옆에서 소리 내고 하는 게 아니다 싶어서 우포 근처에 폐교가 있어서 거기서 음악제를 했죠. 반딧불이 보기는 저녁밥 먹고 보았죠. 마침 늦반딧불이가 나올 때였거든요. 우포늪 거기서 한 게 인디언플룻 딱 악기 하나만 가지고 연주했는데, 그게 정말 괜찮았어요.

조 아까 차 타고 오다가 정남준 선생님이 뜬금없이 그러더라고요. 우창수 선생님 우포에 왜 갔지? (하하하하하) 우포에 들어온 계기가 있으셨어요?

우 부산에서 산 지가 30년 넘었으니까 고향처럼 됐죠. 어떤 면에서는 부산의 정서라던가 이런 게 아련하게 있지만, 스무 살 때는 도시에 살 수밖에 없었고, 그러다가 점차 생각한 것이 삶을 사는 방식이 생태적이어야 한다는 거였어요. 지가 먹을 거는 지가 농사지어서 먹고 살아야 맞지 않겠나. 그러려면 어떻게 해야 하나? 그런 생각을 하다가 개똥이 어린이 예술단 아이들하고 범어사 밑에 텃밭도 해 보고, 옥상 텃밭도 하고 그랬어요.

거의 한 10년을 귀촌을 하려고 언양에 소야골이라는 곳도 다녀 봤고. 그런데 아예 전라도 이런 데는 못 가겠더라고요. 왜냐하면 노래하는 근거가 주변에 있으니까 너무 멀리 가면 정말 아무 것도 없으니까. 내가 농사만 지으러

가는 거면 그리 갈 수 있는데, 내가 음악 활동도 하고 작업을 해야 할 걸 생각하니 한 시간이나 한 시간 반 안에 갈 수 있는 곳이어야 했어요.

그렇게 알아보고 했었는데, 멘토처럼 해 주시던 형님이 올초에 돌아가셨어요. 게다가 마을이 좀 유명해지고 산촌유학하고 마을 만들기 같은 프로젝트들이 들어오고 하니까 서로 좀 뭐라 하노, 이게 줄 서기라고 해야 하나 사람들이 갈려서 편치가 않더라고요. 그래서 그 마을을 포기하고. 여기 우포는 내가 녹색연합하고 한 7~8년 전부터 아이들 데리고 왔다 갔다 하면서 다녔는데, 그게 또 인연이 되려니까 이렇게 됐죠.

정 지금 생각은 계속 눌러살 생각입니까?

우 나갈 이유가 없는 게 우리가 출퇴근하는 직업이 아니잖아요. 서울은 분당까지 출퇴근하는데 한 시간 반 걸리고 하더만. 합천에 가면 '도토리카페'라고 있는데 인디밴드들이 공연도 하고 저녁엔 아이들을 위한 도서관도 되고 하는 문화공간의 역할을 하는 곳이죠. 그러니까 시골에서 농사짓는 것만 필요한 게 아니라 예술가도 있고 기획자도 필요하고 도서관도 필요하지 않겠어요? 사는데 불편함은 없어요. 창녕읍이 우리집하고 딱 10분 거린데, 읍에 대형마트가 5개 있어요. 없는 게 없죠. 뭐 뚜레주르부터 엔제리너스 다 있으니까. 정서적으로는 모르겠는데, 읍에만 나와도 도시 아이들과 별반 다르지 않은 거죠.

생명을 짓는 이 일의 가치를 그땐 미처 몰랐어요

조 처음에 노동운동판에서 생명운동에서 아이들 노래까지 나름대로 음악

세계가 많은 변화가 있었던 것 같아요. 새로운 것을 받아들이려면 사실 좋은 태도가 있어야 하잖아요. 그런 태도를 익히기까지 단련도 하고, 성장도 하고, 그런 과정이 있었을 것 같아요.

우 저는 새롭다기보다는 미처 몰랐다는 것이 맞을 것 같아요. 원주에 무위당 장일순 선생님 같은 분들이 살았던 것을 보니까 '아래로 아래로 기어라 기어라.' 이런 말씀도 하시고, '나는 미처 몰랐네, 그대가 나였다는 것을.' 이런 말씀 들었을 때 '뭔 말이야?' 이랬는데, 지금은 '아, 그런 뜻이었구나.' 하는 깨달음에서 '내 안의 평화는 어디에서부터 올까? 미래는 어떻게 만들어야 할까?' 이런 고민을 하게 된 거죠.

그래서 도시가 아니라도 여기에서도 삶이 가능하다 그런 생각을 하게 된 거죠. 가령 고등학교 때부터 봐왔던 후배가 있는데, 영화를 하다가 결국 문예창작학과를 가서 밴드도 하고 그렇게 졸업을 했어요. 그 후배가 서울에서 우유배달하면서 자기가 너무 힘들다, 이래 이야기하다가 한날은 들어와서 호주에 워킹할리데이 가서 2년 동안 돈만 바짝 벌어야겠다는 이야기를 하더라고요. 그 이야기를 하면서 '니가 꼭 그래야 할까?' 그런 이야기를 했어요. 그런 친구들이 꼭 도시가 아니라도 시골에서 삶의 방식을 꾸리는 게 가능하지 않을까? 왜냐하면 시골엔 이제 할머니, 할아버지들이 연세들이 많으시기 때문에 젊은 사람들이 들어와 농사를 지어서 먹을거리를 만들어내는 것이 중요해요. 100년 뒤에도 먹을 걸 생산하는 문제는 인류의 가장 중요한 문제일 거예요.

몬산토같은 회사는 처음에는 종잣값을 싸게 주다가 나중에 종잣값을 올린단 말이에요? 그냥 기업도 아니고 유전자 조작해서 만드는 이런 회사가 과연 우리가 먹고사는 것의 미래인가? 아니면 다르게 할 것인가? 이런 문제에

대한 고민이 필요한 거죠. 도시에서 이런 문제와 싸우는 것도 중요하겠지만, 시골에서는 그런 문제를 실천할 수 있다는 고민도 들었고요. 여기서 삶의 많은 것들을 만들어 가야 한다고 생각해요. 아직 여기 온 지 1년밖에 안 됐지만, 여기 할아버지 할머니들이 내 삶을 공동체의 일원으로 받아들여 줄 것인가? 내가 여기서 마을에서 장난치고 노는 게 아니라 함께 사는 삶을 살게 될 것인가? 이런 고민을 계속하고 있어요.

🔵조 여기서 농사를 짓거나 그런 건 아니죠?

🔵우 여기 분들처럼 관행으로 하는 농사를 지으면 지금보다 형편이 더 나아지겠죠. 농사짓는 일도 편해졌고 돈도 되구요. 왜냐하면 여기선 다 기계로 하거든요. 양파하고 마늘농사를 주로 하셔요. 우리 집 앞 들판은 원래는 늪이었던 것을 일제 강점기부터 막아서 만들었어요. 옛날 사람들이 한자로 큰 대자 써서 대대. 우포도 원래 여기 사람들은 소벌이라고 그랬어요. 어떤 이는 지형이 소가 풀을 뜯어 먹는 형상이라고 하는데, 그것 보다는 초지가 좋으니까 동네 소들이 다 와서 풀을 뜯고 이러니까 소벌이라고 불렸던 게 맞는 것 같아요. '소벌' 그걸 일제 강점기 때 한자로 옮기다 보니까 우포가 된 거죠. 요즘은 그 넓은 데에 할머니들이 농사를 다 못 지으니까 새벽 한두 시까지 트랙터가 와서 수확하는 거예요. 그리고 심고. 수확할 때 '황소인력' 이런 인력회사들이 창원, 부산, 대구 등지에서 여성분들을 싣고 오는데, 그분들 일당이 8만 원씩 하고 그래요. 필요할 때만 사람을 불러서 하는 거지요. 여기는 이모작을 하는데요. 양파, 마늘 끝나면 논농사를 하는데, 모도 옛날 생각하면 한쪽에 모판 만들어서 막 찌고 이라잖아요? 그것도 이제는 공장식으로 모판을 한 것을 사서 하지요.

　보통 텔레비전 화면에 보여지는 모습은 어떤 사람이 귀농했는데 농사지어서 2억 매출을 했다. 그 매출이 귀농, 귀촌의 성공 척도가 되거든요. 저는 그것에 동의 못 하겠어요. 그 사람이 행복한가가 척도가 되어야지. 유기농 텃밭 농사가 제 생각과 형편에 맞는 일이죠. 동네 분들에게 이엠비누 같을 걸 나누어 주거나 만드는 걸 가르쳐 드리면서 생태적인 삶에 대해 이야기들을 하죠. 첫걸음이라 생각해요.

세상을 바꾸는 것이 아니라 나를 바꿔야 했던 거죠

🅙　우다다학교 애들하고도 활동하셨죠?

🅤　우다다에 기타 치는 아이들이 있어서 제 콘서트에 게스트로 공연하고

그랬어요. 우다다 뿐 아니라 대안학교 아이들, 순천 사랑어린이학교 아이들이 우포에 순례를 오기도 했죠. 와서 프로그램 많이 해요. 내가 우포 있으니까 연락하고 찾아오기도 하죠. 그러면 뭐 애들 왔는데 국수라도 한 그릇 먹여서 보내야 하니까. 그러다 보니 〈홀로 아리랑〉의 한돌 선생님도 왔다 가고. 우다다 애들에게도 '하려면 요 와서 해. 밥 먹여주고 재워줄 테니까.' 흰소리도하고.

부산 한살림과는 음악회 때 밥모심을 하죠. 난 처음에는 도시락 주문 안 하는 게 불가능할 줄 알았는데, 되더라고요. 그러니까 참여하는 사람들이 기본적으로 도시락 싸오고. 한살림에서 나물 해서 오고, 쌀밥 해 놓고, 그다음에 시락국밥도 하고. 또 채식하는 사람들을 위해서 국도 끓여놓고 하니까 일회용 도시락 안 하고 150명, 200명 이렇게 오면 다 먹을 수 있더라구요. 아, 그 모습에 참 행복했어요. 쓰레기도 안 나오고. 애써 찾아오는 분들에게 요란한 밥상은 아니더라도 소박한 밥 한 끼는 먹이고 싶었거든요.

조 처음에는 현장에서 노래하셨고, 그다음에는 아이들 노래하고, 연극 쪽에도 하시고.

우 그때 했던 노래가 소외되고 핍박받는 사람들한테 필요한 노래였고, 지금도 나는 가치 없다고 생각 안 해요. 예전처럼 그렇지는 않지만 지금 노동조합이 관료화도 많이 됐고, 욕망도 때때로 드러나고 그렇지만, 내가 가고 싶은 곳은 외면받는 소수가 있는 곳이에요. 대구에 가면 성서공단이라고 6년째 최저임금 관련해서 공단 거리공연하는 걸 같이 해요. 내가 하는 노래가 아픈 곳에 존재해야 한다면 그런 공연이 필요한 곳에 있어야 한다고 생각하고 앞으로도 그럴 거예요.

뮤지션이든 개개인이든 세계관에 따라서 다르겠지만 예전에는 그게 많이 절실했고, 이제는 스스로 세상을 변화시키는 것보다 내 삶을 변화시키는 것이 더 근본적인 문제라고 생각하는 거죠. 그런 부분에서 나는 지금도 많이 반성하고 있어요. 앞으로 내 삶이 어떤 양상으로 바뀔 것인지는 아직 모르지만, 그런 점에서는 여전히 작품 활동을 하겠다는 건 확실해요. 우리 부부 두 사람이 사는 방식이 그럴 것이고. 가난하더라도, 작고 느리게 살아도 충만한 그런 삶이라면 기쁨도 찾아오겠지요. 충분히 행복할 수 있다고 생각해요.

조 현장에서 활동하시다가 아이들 노래 만들기 시작하셨잖아요. 특별한 계기 같은 게 있으셨어요?

우 음, 그러니까 마음이 좀 많이 무너진 적이 있어요. 이제는 일이 힘든 것보다, 경제적으로 힘든 것보다 사람한테 상처받고 힘든 게 더 힘들죠. 그러다 보니까 나한테도 문제가 있겠지 하며 내면을 들여다보면서 많은 검토를 하게 되었어요. 이런 경향의 분들이 있어요. 박준 선배나 이런 분들이 현장을 많이 가는데, 여전히 그것이 노동자의 정서라든가 그 다양성을 그 현장만 가지고는 담을 수 없는 게 있는 거죠. 집회공간이 노동자 문화의 다라고 말할 수는 없는 거거든요. 여전히 노동자들은 자본주의의 소비문화를 즐겨 찾는데, 파업을 했다고 이 노동자가 하루아침에 혁명적 노동자라든가 정서적으로 건강한 노동자 문화를 쟁취했다, 이런 문제는 아니에요. 여전히 노동자들도 사람이고, 욕망도 꿈틀대고, 그렇죠. 그런데 예전에는 다른 사람을 바꾸어야 한다고 했다면, 이제는 내가 스스로 바뀌어야 한다고 생각하게 된 거죠.
 그런데 읽고 아이들은 뭐랄까, 오히려 내한테 치유가 돼요. 아이들을 만나고, 동요를 쓰는 게 어른들의 생각을 써서 노래를 만드는 게 아니라 아이들

글에다 노래를 붙여주니까 너무 좋아요. 아이들 생각을, 그러니까 가령 아이들의 이야기는 어떤 때는 세상을 향해, 어른들을 향한 고통에 찬 비명일 때가 있죠. 자기 생각을 표현할 수 있고 다른 이들이 이야기를 들어 주면, 극단적으로 자살하는 아이들이 많이 생기지는 않을 것이다. 자기 얘기를 들어주고, 노래로 만들어주고 하면 그나마 위로가 되고 작은 부위지만 나도 내 이야기를 들어주는 친구가 있다. 외롭지 않다. 그러지 않을까 하는 마음이죠.

그러면 내가 노래하는 사람으로서 아이들 글에 곡을 붙여주고 부르게 하자. 아이들이 아이들의 노래를 부르게 하자. 이거는 훌륭한 자기치유의 과정이기도 하고, 제가 오히려 아이들에게서 받는 게 많아서 더 좋아요. 그런 걸 하는 사람이 잘 없잖아요? 우리나라에서 1등, 2등을 가르지 않는 동요제가 있는데 창원에서 하는 풀꽃 동요제가 있고, 재작년에 한 이오덕 동요제가 있어요.

거기서 나온 〈여덟 살의 꿈〉이라는 노래가 있어요. 내용이 '나는 부전초등학교를 나와서 국제중학교를 나와서 민사고를 나와서 하버드대를 갈 거다. 그래서 나는 내가 하고 싶은 미용사가 될 거다.' 이런 거예요. 내가 알고 있는 아이의 방문에 걸려있는 글이에요. 그 글이 너무 재밌어서 내가 곡을 썼어요. 그런데 그게 이오덕 동요제에서 최고 히트곡이었어요. 그 노래가 음반으로도 나왔는데, 떠들썩하게 에스엔에스에서 돌았나봐요. 그 덕분에 씨비에스 김현정의 뉴스쇼에서도 인터뷰를 했었죠.

한편으로 나는 마음이 좀 아팠어요. 그 글을 쓴 아이가 8살 때, 주변의 엄마들이 그 얘기를 한 거예요. 국제중학교, 민사고가 어떻고, 그러니까 야가 좀 똑똑했거든요. 공부도 좀 하고. 자기는 공부를 잘하기 때문에 나는 미용사가 되고 싶은데, 기대에 부응도 해야 하니까 공부를 해서 일단 난 하버드대에 가 준다. 그런데 왜 어른들은 웃는지 모르겠다고. (하하하하하하)

요번에도 예쁜 노랫말 대회를 했는데, 거기 아이 글에 내가 곡을 붙인 〈말만〉이라는 노래가 있어요. '어른들은 늘 말한다. 초등학생 때는 놀아야 해. 초등학생 때는 놀아야 해. 어른들은 늘 말한다. 말만 그렇지, 말만! 어른들은 늘 말한다. 학생이 뭐가 힘들어. 말은 쉽지, 말만!'

이걸 노래로 만들어 주니까 애들이 너무 좋아해요. 옛날 우리나라 동요는 구슬퍼요. 부모들이 힘든 시기를 겪었고 그런 어려움이 있었기 때문에 그랬는데, 요즘 애들한테는 그게 안 맞아요. 내 노래도 옛날 노래는 되게 슬프거든요. 그러니까 편해문 선생님이 요번에 순천에서 기적의 놀이터를 만드는데, 아이들 놀이터에서 역설적으로 '아이들은 위험해야 잘 논다.' 뭐 이런 거 있잖아요? 이런 것들이 오히려 아이들에게 맞는 거죠. 그래서 나는 모든 동요가 그리 되게 하지는 못하더라도 이런 작품들이 나오고 불리고 하면 아이들이 행복해지고 자기 얘기를 하게 되면 훨씬 더 행복해질 것 같아요. 그래서 난 오히려 아이들 노래를 평생 할 것 같아요.

조 제 아들이 선생님 노래 듣고 자라서 그런지 어렸을 때 야구하겠다고 그래서 지금도 하고 있잖아요. 자기 꿈을 꾸기 시작한 아이들은 한번 그걸 맛을 보면 어떻게도 막을 수 없는 것 같아요.

우 그게 또 변해요. 그 여덟 살에 미용사 되겠다는 애가 2년 뒤에 꿈이 바뀌었거든요. 마술사로. (하하하하하하)

사람이 살려고 하는 일인데

정 제가 보기에 형님은 생활 속에 조금 소소로운 그런 노래라고 생각이 들

고 박준 형님이나 그런 분들은 대외적인 큰 틀 안에서 조금 묵직한 이슈를 가지고 사회적 노래를 하잖아요. 그게 우창수 옛날에는 막 대모 노래하던데, 요즘 저 창녕 가서 소소하게 막 조용하게 공연하고 그러더라, 그런 색깔로 나눠서 볼 수도 있거든요.

우 준이형과 같이 현장을 다니며 공연하는 류금신 선배가 다음 주에 여기 오기로 했어요. 우리집에 와서 나하고 대구에 13일부터 전태일시민문화제하는데 같이 가기로 했거든요. 사실은 경향성은 있어요. 옛날 식으로 말하면 정치노선은 차이가 있을 수 있는데, 그걸 놓고 '니는 내가 아니다.'라고 말하는 건 그렇죠. 사람마다 판단하는 기준이 있는 거예요. 그게 과거에는 좀 심했지.

옛날에 꽃다지처럼 대규모 판굿을 할 때, '민중권력쟁취가'를 부르냐 마냐를 갖고 내가 그 노래를 못하고 판이 아예 깨진 적이 있거든요. 그 당시에 '민중권력쟁취가' 가사에 함축적 의미가 뭐 민중이 권력이고, 민중 후보가 나와야 한다, 뭐 이런 거였기 때문에 이 노래를 하느냐 마느냐 때문에 그 판 자체를 들어내야 했던 상황이 있었죠. 이렇게 노래 부르는 공간이 굉장히 정치적인 공간일 수 있는 거지요.

노조에서 사측과 '합의한다.'와 '협의한다.'가 엄청난 말에 차이가 있고, 문서로 하느냐 마느냐의 차이가 있기 때문에 그때 노래하는 판을 생각해보면 자기 정치성향이 다를 수 있기에 그랬던 거예요. 하지만 지금은 얘기할 수 있지요. 집회문화도 집회에 불리는 노래도 좀 다양해 져야지요. 집회를 하는데 '임을 위한 행진곡'은 당연히 부른다 치고, '파업가', '철의 노동자', '비정규직철폐연대가'는 선택사항. 이 세 노래가 끝이에요. 자, 이게 얼마나 앙상하냐고요.

그런데 김호철 선배도 동요를 쓰거든요. '우리집은 낼모레면 이사간대.' 이런 빈민들 얘기를 노래하는 거예요. 가령 노동운동하다가 잡혀가면 사식이라도 넣어주고, 대기업 노조 이런 데 잡혀가면 조합비로 뭐 그렇게 하기나 하지. 철거민들 잡혀가면, 철거민 운동했던 후배가 잡혀갔을 때 몇억씩 구상권 받아가지고 10년 이상 그걸 갚아냈어. 아무도 그걸 주목 안 하거든. 다양한 노래들이 있는데 사람들이 애써 찾지는 않는 것 같아요.

남미에 메르세데스 소사 같은 사람이 망명길을 끝내고 귀국하는데, 그 공항에서 수만 명이, 우리나라 같으면 김민기 선생의 '아름다운 사람' 이런 노래를 부르는데, 다 같이 합창을 해요. 그게 감동을 주는 거예요. 우리나라 운동 현장 노래가 군가 풍의 노래가 대부분인데, 이게 전투성이나 공동체의 집합적 의지를 표현하는데 걸맞으니까 메시지를 전하는 데는 일정한 효과가 있겠죠. 그런데 그게 일상생활에서의 세세한 부분까지 함의를 가지고 영향을 주는 데는 한계가 있겠죠. 노래는 가장 일상적이기 때문이에요. 음악을, 노래를 이쪽저쪽 나누는 것도 잘 생각해 봐야 해요. 음악 하는 사람의 태도와 의도가 문제인 거죠.

예를 들어서, 콜트콜텍 문제 때, 내가 인디밴드들 하고 같이 할 만하겠다 해서 젊은 후배 인디밴드 뮤지션들과 보자 그랬어요. '얘들아, 내가 딴 건 모르겠는데, 이거는 인디밴드들이 좀 생각해봐야 할 문제다. 자신이 연주하는 기타 만드는 사람들이 어떻게 사는지 정도는 음악 하는 사람으로서 알았으면 좋겠다. 그래서 콜트콜텍 분들하고 부산에서 모임을 좀 했으면 좋겠다.' 그랬어요.

그래서 거리공연하러 후배 뮤지션들이 왔단 말이지요. 부산대 앞에서 몇 번 공연했어요. 그다음에 위원장 와서 얘기도 하고 했는데, 그게 형식이 좀 다르다는 거지요. 우리는 그렇게 하면서 옆에서 유인물을 뿌리잖아요. 그게

우리는 너무 자연스러운 거예요. 그런데 피켓팅 이것도 부담되는 밴드들이 있는 거예요. 심지어는 그냥 공연하러 오는 애들도 있어요. 아니 세상 엿 같으니까 여기도 엿 같은가 보다 싶어서 공연하기도 하죠. 음악인들도 세상을 바라보는 태도 따라 차이가 있고 표현도 다르죠. 어떤 이는 아쉽다고 하고 어떤 이는 그 연대만으로도 훌륭하다고 하지요. 이렇게 보는 관점에 따라 차이가 있죠. 옳고 그름의 잣대가 아닌 거 같아요.

요즘 노조들도 욕 많이 먹잖아요. 문화패에 대한 정치조직적 판단도 요구하기도 하죠. 어디 현장 노동자들 노래 강습이나 이런 걸 하면 노래패 강사를 정해야 하는데, 이 집행부가 마음에 들지 않는 강사는 못 해요. 그래서 타협을 하라는 거지요. 너거 노래패 회장이 우리 정치조직에 들어오던가 그러면 인정하겠다. 이런 경우도 있죠.

정 미친놈이네.

우 그게 비일비재하다니까요. 이게 노동조합 안에서도 벌어지는 일이죠. 그런데 내가 생활 때문이든, 가치구현을 위해서든 강습을 가요. 대기업 노조니까 강습비가 좀 돼요. 근데 허한 거지요. 그런 과정이 있는 거지요. 그런데 콜트콜텍 싸우면서 사람들이 싸워야 하는데 재생이 있어야 하잖아요. 그래서 농사를 지으면서 투쟁을 이어가더라고요. 그런데 아스팔트에서 투쟁했던 저기 한진하고 농사를 지으면서, 생명을 키우면서 물 주고 했던 거와는 정서상태가 좀 다르더라구요. 나는 이게 시사하는 바가 엄청나게 크다고 봐요.

누군가는 운동한다고 하다가 이혼까지 하고 그랬어요. 얼마나 메말라 있냐하면, 얘기만 하면 책이야. 유인물이야. 사람이 살라고 운동을 하는 건데,

어느 순간 보니까 이 사람이 유인물처럼 얘길 해요. 그래서 내가 어느 지역에 그 해고자들하고 기타 배우라고 했어요. 그런데 적응을 잘 못 해요. 아빠가 10년 해고자인데, 아빠가 아이한테 기타 치면서 노래를 따뜻하게 불러주고 싶은데 그게 안 됐던 거지요. 그러니까 잘못 알고 있다는 거지. 이 노동의 가치와 세상의 가치를 찾는 것에 있어서 앞으로 내 자식과 어떻게 살아갈 것인가 하는 것이 더 중요한 것이 되어야 하는 게 아닌가, 이런 거죠.

제가 볼 때 사실은 노동운동 자체가 그동안 많은 것을 볼 겨를이 없었지 않나, 그런 생각을 많이 해요. 상식적으로 봤을 때 노동자도 어차피 사회를 일궈나가는 한 구성원이라면 그 전체를 두고 함께 이야기할 수 있는 부분이 있다고 봐요. 땅을 살려야 한다든지, 농사일에 관한 것들, 지엠오 반대 행진 그리고 내 아이의 교육을 위해 앞으로 사회를 어떻게 만들어가야 할 것인가 하는 것까지도 포괄적으로 그 운동 속에 같이 포함해서 가져가야 하는데, 자기운동의 결에만 국한되어 있다 보니까 각각의 운동 영역들이 서로 연대해야 하는 것들이 잘 안 되고 함께해야 하는 것들이 잘 안 되는 것 같아요.

노래하는 이유가 운동이니 이런 것 때문이 아니에요

김 여기에서도 현장에 가서 노래하고, 지금껏 해왔던 것은 다 하고 있어요.

우 내가 보기에는 내가 부산에 없어도 뭐, 요새 스카 웨이커스 잘 하대요.

정 그런데 예전에 형님이랑 그런 게 안 나와.

우 사람들이 오해하고 있는 게 젊은 인디밴드나 뽀다구 나는 사람만 무대

에 올린다고 세련되고 풍성해진다고 생각할지 모르지만, 장르의 문제가 아니거든요. 포크가 고루하다고 생각하겠지만, 포크가 왜 안 사라지냐면 기본적으로 사람과 세상의 이야기를 통기타 하나로 가장 쉽게 표현할 수 있는 거거든요. 내가 포크를 옹호하는 이런 문제가 아니고, 그 장르는 그 장르대로의 가치가 있다는 거고 여전히 사람들에게 감동을 주는 이유가 있어서예요.

그래서 레게는 레게대로, 스카는 스카대로, 포크는 포크대로 각각의 가치가 있는 거지요. 서로 영향을 주기도 하잖아요. 내가 여기 와서 할매들한테 노래 불러드릴라고 트로트를 연습하는데, 할매들한테는 스카도 신이 나겠지만, 나훈아 노래 〈홍시〉 이런 거 불러 주면 얼마나 좋아하시는데요. 그러니까 그 무지랭이 민중이 제풀에 겨워서 포크든, 락이든 트로트든 노래 한 곡 부르는 것도 얼마나 가치 있는 일인가 생각해야 하는 거지요. 오히려 사람에게서 자본주의 상업 문화가 상품이라는 형태로 스스로 부르는 노래들을 빼

앗아가고 음악소비자로만 전락시키는 게 더 문제죠.

김 이 말씀은 꼭 드리고 싶은데, 우창수 씨가 저한테 한번 그 이야기를 하더라고요. 박준 형님이나 금신 누님은 그분들이 설 자리는 그렇게 있는 거고, 우창수가 설 자리는 따로 있다. 그러면 나는 꾸준히 내가 설 자리에서 내 노래를 하면서 그렇게 함께 가는 것이 내가 살아가야 할 길이라고.

우 내가 박준 형님이 될 필요가 없잖아. 박준 형님 목소리 아~

김 박준 형님 최고지~

우 나는 준이 형이 한 번씩 보면 안타까울 때가 있어요. 준이형 안으로는 맘이 많이 아플 꺼거든요. 준이 형이 노래하는 이유는요, 그게 아파하는 사람이 관료도 아니고 자기를 불러주는 사람들이 있어서도 아니고 아파하는 사람이 있기 때문에 가서 노래 부르는 거예요.

김 성서공단에서 거리공연을 하면 한 시간 동안 이야기하면서 노래하고 이야기하면서 노래하고. 거기는 일반 대중이잖아요. 그래서 노동자의 이야기를 담은 노래도 했다가 또 그분들 정서에 맞는 대중가요도 불렀다가 그렇게 한 시간 동안 계속하는 거죠.

우 한날 준이 형님이 내 노래를 듣고 맑아지는 기분이라고 좋아하시더라구요. 준이 형님은 집회 때 요구 받는 게 있잖아요. 자리가. 준이 형이 여린 노래를 부를 수가 없는 게 아니고, 그 노래를 부르는 현장이 그런 거지요.

준이 형이 명동성당 앞에서 매주 월요일 몇 년 동안 거기서 거리공연 한 거 알아요?

김 지금도 계속하시는데.

우 준이 형이 노래하는 이유가 운동이나 이런 것 때문만은 아닐 거예요. 준이 형이 명동성당 가톨릭 청년회 출신이거든. 그 〈수와진〉처럼 그 전에 성당 앞에서 공연했던 형이에요. 여전히 월요일마다 해고된 노동자 가족들을 위한 모금을 거기서 해요. 매주.

청 지금도?

김 계속하시지.

우 그걸 몇 년을 이어오고 있죠. 월요일에 집회가 잘 없잖아요. 그러니까 형이 음향을 들고 가서 옛날에는 가스펠도 불렀겠죠. 그래서 기회가 되면 동료 후배가수들도 함께하고 모금을 해서 준이 형이 해고된 노동자 자녀들에게 장학금을 줘요. 그 내용을 다 공개하고. 그 형이 거기서 투쟁가만 안 불러요. 자기가 부르고 싶은 걸 부르면서 해고된 노동자들을 이야기해요. 그런 형의 삶이 감동을 줘요.

여전히 아픈 것이 있지만 여기서 살아갈 거예요

우 어느 날 인석이하고 통화하는데, 너무 힘들어서 '야, 복지재단 예술가

인증받는 거는 어떻게 해야 하나?' 그랬어요. 그런데 특히 그림 쪽에서는 미대를 안 나오면 화가로 치지도 않더라고. 그런 거죠. 그런데 한국사회에서 전공자만 예술 하는 거는 아니죠. 음악가가 꼭 음대를 나와야만 되는 건 아니잖아요. 조용필이 음대 나왔습니까? 비틀즈도 음대 나왔다는 소리는 내가 들어보지 못했어요.

이렇게 한국 사회의 예술 분야에서도 그런 기득권이 있다는 거죠. 그런 측면에서 민예총은 어떻게 해야 하나? 아, 사실은 내가 민예총 회원은 아니거든요.

조 저도 아닙니다.

우 아, 그래요?

조 이것도 나름 언론이라 일부러 가입 안 했습니다.

우 아 그래요? 아아. 훌륭한 건가? (하하하하하)

김 그런데 참 다행스러운 거는 우창수 씨는 어쨌든 자기가 하고 싶은 이야기를 작곡하고 창작할 수 있다는 거예요. 대중문화운동이나 그런 방향이 예전하고는 달라서 이제는 문화제처럼 대중과 함께하는 형태로 바뀐 부분이 있으니까.

우 조금 더 솔직하게 이야기하면 이제 가령, 제가 일터도 있었고 해서 부산에 있으면 제가 중고참이에요. 쉽게 말하면 후배들한테 선배 소리 들으면

서 있을 수 있어요. 그런데 선배 행세만 하고 꼰대가 되어간다면 제가 행복하지 않을 것 같아요. 우포에서 살면서 어떤 일이 벌어질지 저도 잘 몰라요. 내가 지금 마음에 담고 있는 분들은 권정생 선생님이나 이오덕 선생님, 장일순 선생님 같은 분들이에요. 내가 나이가 70, 80 되어서도 장일순 선생님처럼 그럴 수 있을까?

여기서 어떻게 살아갈지는 나도 잘 모르겠어요. 그래도 여기서 나름대로 길을 찾아서 살아가면 그게 곧 우창수의 삶이 되겠죠. 여전히 내가 아픈 것이 있고, 반성하는 것이 있고, 여전히 그렇더라는 거죠. 내가 여기 들어온 게 잘했는지는 그 삶이 보여주겠죠. 여기 살러 들어왔으니 이제 여기에서 살아야겠다, 다짐을 해요. 그래서 이제 여기서 작품을 생산하고, 공연하고, 생태적 삶을 살아갈 길이 보여요.

영성이란 나를 찾는 일, 그래서 너에게 가는 일

조 처음에 노동현장에서 노래 부르다가 아이들 노래 만들다가 이제는 생명평화와 영성을 노래하신단 말이에요?

우 내가 그 이야기를 하고 싶었어요. 생태·영성음악제 이거 하나는 할라고요. 이거 좀 꼭 적어줘요. (하하하하하) 이거 해서 나는 첫해에 빚졌고, 김은희 씨 지지와 협력 아래 두 번째하고, 이제 네 번째 했는데, 어 나는 정말 고마운 게, 이걸 동의해줘서 3만 원, 5만 원씩 이렇게 후원해 주는 게 너무 고마운 거예요. 〈위대한 비행〉이라고 진재운 기자가 한 다큐가 너무 좋거든요. 음악제 프로그램으로 강연했는데, 음악제 그 다음 날 오전에 〈위대한 비행〉 상영인데 사람들이 안 와. 술 먹고 그래서. 그래서 내가 미안해했

는데, 그래도 진재운 기자가 늘 후원하고 오셔서 강의도 해주시고 그래서 참 고마웠어요.

내가 영성이라는 말을 쓰면서 고민을 한 적이 있어요. 생태 관련해서는 공부도 하고, 느끼고, 체험도 하고, 선가에서 이야기하는 선지식을 모시고 같이 한 3년 공부한 적도 있어요. 그러면서 생명평화의 의미는 사람을 기계론적인 것으로 보는 것이 아니라 존재로서의 생명, 이거는 당연히 인정되고, 평화도 인정되고, 생태적 삶을 살아야 하는 것도 인정되고. 영성이라는 말을 쓰는 것에 대해서 고민을 많이 했죠. 아니나 다를까 내가 생태영성음악제 한다고 하니까 주위에서 '니가 생태영성음악제를 하는 순간 사람들이 혐의를 둘 것이다. "아, 저 자식이 데모하는데 와서 노동자를 위해 싸우고 노동해방 이러다가 생태, 영성이라는 말을 썼어? 뭐야?" 이럴 거라고. '우창수가 그 사이비 종교에 빠졌는갑다 하며.' 실제로 걱정스런 전화를 받기도 했고요.

나는 이 영성이라는 말이 인류 보편적 단어로서 인간이 마땅히 취해야 할 문제지, 종교적 의미는 아니라고 봐요. 나는 종교를 가져본 적이 없어요. 이걸 설명하는데 나는 5년, 10년 걸릴 거라 생각했어요. 이 영성이라는 단어가 우리가 아는 참나, 진아, 불성과 길은 달라도 다 같은 말이란 생각이 든 거죠. 그래서 나는 다른 거는 못하더라도 이거는 해야 하겠다 해서 인자 4년째 하고 있어요.

제가 생태·영성음악제라는 말을 가지고 노동자하고 소통 못 할 것 같죠? 그게 아니에요. 한때는 민중가요, 노동가요 들불처럼 번지던 때가 있었죠. 제가 재작년에 낸 음반이 하나 있어요. 전국노동자현장글쓰기 모임 해방글터 음반인데, 이게 노동자 시에다가 곡을 붙인 거예요. 당시 해방글터가 어려움에 봉착해 있었던 것 같아요. 제가 그랬어요. 노동자가 자기 처지를 예술적 기재로 표현하는 거는 가치 있는 일이다.

상대적으로 노동시에 대한 관심이 떨어진 시대이긴 하지만 그래서 내가 노래를 붙일 테니까 음반을 만들자. 그래서 만들었어요. 음반 만들어서 이걸 통해서 사람들이 다시 시를 쓰게 하자. 현장에서 힘든 일을 겪어도 이걸 통해 힘이 생기는 거야. 주위에 있는 사람들이 북돋워 주고, 노래 만들고 그러니까. 새 힘이 생기죠. 그런데 노동운동 내에서는 별 주목을 안 하지요.

나는 이게 가치 있다고 생각하거든요. 이게 무슨 대단히 유명해져서 가치가 있고 이런 게 아니라 예술이 그런 거잖아요. 전업 예술가뿐 아니라 일하는 사람도 예술적 기재로 자기를 표현할 수 있다는 점에서 예술은 평등한 거잖아요. 특별한 사람이 예술하는 거 아니잖아요. 문성근 배우도 서른 몇 살 때까지도 은행원이었는데. 잘 들여다보면 이런 것들을 위해 애쓰는 사람이 많아요. 그게 소중하다고 해줘야 하는데, 여전히 이름 있는 사람만 찾지요.

조 제가 보기에는 초창기 노래들이나 아이들 노래나 생태영성음악회나 그다지 결이 다르지 않다고 생각하는 게, 결국 그 인간다움에 관한 고민이고 예술이 그런 인간다움을 어떤 방식으로 바라볼 건가, 어떻게 그걸 작품으로 써낼 건가, 그런 것들에 대한 고민을 해 오신 것 같아요.

김 제가 지켜봐도 우창수는 변하지 않았어요. 그 속에서 많은 것들이 변했지요.

"하청노동자도 인간이다." 외친 박일수 열사 이야기

우 해방글터 노래 중에 이런 게 있어요. 〈목수에게 망치는 손이다〉이 한 단어가 얘기하는 게 이거는 목수가 아니면 내뱉을 수가 없는 말이거든요.

울산 현대중공업 사내하청에서 분신하신 박일수 열사가 있거든요. 이분 이야기는 진짜 뮤지컬 만들어져야 해요. 그 양반이 젊었을 때 음악 하던 사람이었거든요. 박일수 열사 이야기를 들어보면 내 삶하고 다르지 않은 거야. 그 박일수 열사가 기타리스트가 되고 싶었어요. 그래서 배 곯아도 연주를 했는데, 그러다 사랑을 하게 되었어요. 사랑하는 이의 부모가 딴따라랑 결혼 못 시킨다고 해서 반대했지요. 그런데 사랑했기 때문에 밖에서 만나서 애를 낳았어요. 그러니까 남자가 돈을 벌러 나가고, 여자가 혼자 미혼모로 애를 키웠단 말이지요.

그래서 이 애가 어릴 때부터 아빠는 기타 치는 사람이라고 듣고 자라서 그걸 너무나 자랑스러워했어요. 그런데 고등학교 때 이 딸애가 아빠 일하는데 왔어요. 영화 〈와이키키 브라더스〉 봤죠? 거기에 발가벗고 팬티 벗고 막 술 취한 사람 나오잖아요. 그 딸이 아빠가 기타리스트인 줄 알았는데, 밤무대에서 그러고 술 취한 사람들 상대하는 걸 봤어요. 이후 딸과의 연락이 끊겼어요. 이 아빠가 얼마나 마음이 아팠냐면 이래선 안 되겠다 싶어서 나도 출근하는 사람이 되어야겠다고 취직을 한 게 현대중공업하청이에요. 그러다가 딸이 너무 보고 싶은 거예요. 그래서 〈아침마당〉에 '딸을 찾습니다.'하고 나갔어요. 거기서 딸을 다시 만난 거예요.

그래서 거기서 열심히 일했는데, 자기가 하청노동자로 살아보니까 부당한 게 너무 많은 거지. 그래서 노동조합도 물어보고, 법률사무소에도 물어보고 그랬어요. 노동조합을 만들어서 싸우다가 박일수 열사가 분신했단 말이죠. 사측에서 딸하고 엄마에게 합의 강요하고 그랬어요. 그런데 박일수 열사가 사진이 없어. 하나 있는 게 자취방에서 술 먹고 눈이 뻘게 가지고 있는 게 영정사진이었어요.

자, 이걸 사람들에게 보여줄 때는 박일수가 하청노동자의 삶을 항거하다

갔다고 요게 액자처럼 탁, 들어내서 보여주잖아요? 그런데 나한테는 야, 나일 수도 있었겠다. 내 삶과 겹쳐 보였어요. 나도 생활 때문에 여차하면 하청 노동자 됐다니까요?

"형, 뮤지션이잖아."

우 남준 씨 1집 있어요? 옛날에 나온 건데.

정 예전에 있었죠. 이사하면서...

우 에이, 하나 더 갖고 오이소. 나도 몇 장 안 남았는데.

조 이거 사전제작 해서 만드신 거죠?

김 사람들이 이걸 누군가 보관하고 있지 않으면 희귀음반 될 수도 있어요. (하하하하)

우 아이 나는 인자 내년에 음반 한 세 개 만들려고

조 그래도 그 뭐냐 그 아이들 노래 1, 2 그거는 꽤 나가지 않았었어요? 실제로 제가 샀는데. 주변에 소개도 해주고 그랬는데. (하하하하하)

우 난 진짜 한번 이럴까 싶다, 완전. 카피 레프트 이래가지고 공연 한번 했으면 좋겠다.

김 지금도 어차피 뭐 다 카피 레프트 아니에요? (하하하하하)

우 아니, 옛날에 외국의 어떤 글에서 '음악에 있어 카피 레프트' 라는 글을 봤어요. 그때 생각해 본 게 자본을 넘어서 음악은 공유되어야 하는데, 이 작품에 대한 창작자의 권리, 그러니까 자본주의적인 이런 거 말고 저작권이라는 게 창작자를 보호하기보다는 그 컨텐츠를 소유하고 있는 자본의 이익을 극대화하기 위한 거니까. 애초에 '이거는 카피 레프트다.' 해 가지고 막 공유한다, 이런 것도 안 재밌겠어? 그러니까 후배들이 전부 다 말리더라고. '형이 그러면 우리는 어떻게 하냐고.' 뭐 그런 얘기도 하고.

김 한편으로는 다른 쪽에 하는 분들은 되게 좋아하죠. 영화 같은 경우 만들 때 연극 같은 거 할 때도 많이 쓰거든요

우 아니 근데, 내가 노래를 오래 하다 보니까 길거리에서 모르는 어린아이도 인사하더라고요. 또 한날 누가 찾아왔더라고. 인디밴드 하는 친군데. 나는 그쪽 친구들 간간히 알긴 아는데, 내가 작업을 할라꼬 하는데, 걔들이 와서 내가 작업을 하는데 같이 하고 싶다고 했어요. 그래서 내가 술 무면서 물어봤어. '야, 나는 이해가 안 된다. 느그가 보기에는 내 꺼가 재미가 없잖아. 그리고 니하고 결이 다르다. 지금 이렇게 나이 들어가지고 인자 나나 내나 이렇게 한 잔 마시고 얘기할 수 있는데, 느그 왜 이거 연주하냐? 재미도 없는데.'

그런데 애들이 딱 뭐라고 얘기해 줬냐 하면요. '형은 뮤지션이잖아.' 이래 얘기하는 거에요. 나는 그때 '아, 음악을 하면 결이 달라도 만나지는구나.' 지금도 그 친구들하고 작업하며 지내요. 애들도 다 알아요. 내가 집회 가서 노

래 부르는지도 알고, 어떤 경향의 노래를 하는지도 알고, 그런데 애들은 더 거리낌이 없어요. 거리낌이 있는 사람은 이쪽 사람이에요. (하하하하하) 그런데 그 친구들이 와서요, 내가 뭐라도 챙겨줄라 고민하잖아요? 그러면 그 친구들이 그러지 않아도 된다고 아무 조건 없이 와요. 그래 야들이 아무 생각이 없나 싶기도 하고 (하하하하하)

조 예술가 대우를 후배들한테 받고 계셨군요? (하하하하하)

나여경

살인도 면하게 해 주는 게 글이에요

나여경

소설가 16년차
2015년 11월 24일, 날씨 술이 달다

나 나여경

조 조동흠

정 정남준

살인도 면하게 해 주는 게 글이에요

소설가 나여경은 사슴 같은 눈을 가졌다. 순정만화를 뚫고 나온 것 같은 눈매로 죽고 사는 것의 슬픔과 기쁨을 얼마나 눈여겨보았을까? 글 쓰는 행위가 삶을 다독거리는 게 아니다. 끝없이 글을 쓰면서 삶의 굴곡을 쓰다듬고 쓰다듬었을 것이다. 글을 쓰지 않았다면 누군가를 죽이고 말았을지도 모른다는 그의 말은 어떻게든 살아서 삶의 고통과 아픔을 쓰다듬겠다는 말로 들린다.

조미료 봉지를 주워 성분 같은 걸 읽고, 글자를 읽는 게 좋았어요

조 소설은 언제부터 쓰시게 된 거예요.

나 소설은 등단작이 제 처녀작이에요. 「금요일의 썸머타임」이 2001년도 등단이니까 그때 처음 쓴 거죠. 남들은 운이 좋다고 하는데 어떻게 보면 운이 안 좋은 거예요. 첫 작품을 냈는데, 그다음에 누가 달라 해도 작품이 없는 거예요. 준비되지 않은 소설가였죠.

조 작품을 내기 위해서 고심한 준비 기간이 있을 거 아니에요. 스스로 작가가 되고 싶다고 생각한 건 언제쯤이었어요?

🔵 고등학교, 중학교 생활기록부를 볼 일이 있어서 학교에 갔었어요. 그걸 보니까 장래희망이 줄곧 작가더라고요. 그래서 '아, 내 꿈이 작가였구나. 내 내 작가가 되고 싶은 마음이 숨어 있었구나.' 그때 새삼 또 알았죠. 전 작가 수업을 특별하게 받지도 않았고 책이 친구였거든요. 그때는 책이 흔하지 않았어요. 읽고 싶은데 읽을 게 없었어요. 그래서 길거리 가다가 조미료나 과자 봉투가 떨어져 있으면 주워서 거기에 적힌 성분 같은 걸 읽었어요. 아스파탐 몇 프로 읽고. 그때는 읽는 게 정말 좋았어요. 읽기에 몰두하면서 자연스럽게 글을 쓰고 싶다는 열망이 있었는데 동생이 신춘문예 등단을 한 거예요. 제가 등단하기 1년 전에. 그래서 저도 소설을 한 작품 완성해서 신춘문예에 투고했는데 덜컥 당선이 됐죠.

🔴 어렸을 때 쓰는 걸 좋아하셨어요?

🔵 그랬던 거 같아요. 일기 맨날 썼고. 얼마 전에 뒤져보니까 삼중당문고에서 나온 시집이 있는데 그 안에 일기처럼 썼던 시가 잔뜩 있더라고요. 그거 외에는 다 버렸어요. 사진도 제가 다 태워서 한번 정리를 한 적이 있었거든요. 제 삶을 정리하고 싶어서.

🔴 그 얘기 듣고 싶은데, 뭘 정리하셨어요?

🔵 그때는 정말 사는 게 정말 힘들더라고요. 몇몇 분들이 언제로 돌아가고 싶냐 뭐 이제 이렇게 자기는 이십대로 가고 싶다 이러는데, 전 정말 가고 싶지 않거든요. 그때 힘들었던 거 같아요. 10대, 20대 때 뭐가 힘들었는지 굉장히 힘들었던 거 같아요. 그래서 '내가 쓴 글도 남겨놓으면 안 되겠다.' 싶

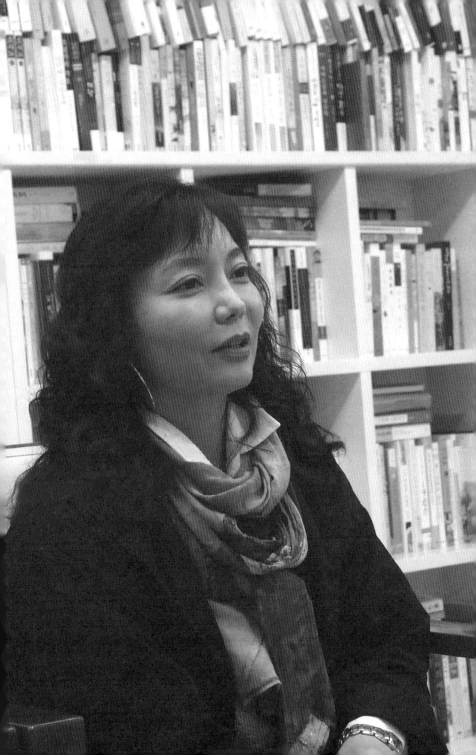

어 모두 정리한 적이 있었지요.

조　처녀작 이야기 많이 하잖아요. 처녀작에 애정이 있으세요?

나　그럼요. 근데 저뿐 아니고 작가는 대부분 처녀작이 거의 자기 얘기예요. 저도 마찬가지에요.「금요일의 썸머타임」이 제 얘기가 거의 한 칠팔십 프로 정도.

밀도 있게 쓰는 걸 잘 못 해요

조　스승이라고 삼을 작품이 있었다면 어떤 게 있을까요?

나　오정희 소설가의 작품 좋아하고 신경숙의 초창기 미문인 작품들 좋아했지요. 오정희 씨 글은 굉장히 밀도가 있거든요. 저는 비약이 좀 심해요. 어제 남자 만나서 뭐 섹스 한 번 하고 나면 바로 건너뛰어서 그 다음 날 다른 일이 행해지고 그러거든요. 근데 오정희 씨는 정말 그 시간 그 남자와 충실한 시간을 정말 밀도 있게 그려내는 그런 작업을 해요. 저는 그런 거 정말 못하거든요.

조　문장의 탓은 아닌 거 같아요. 그렇게 보여주고 싶어서. 의도한 바가 있어서 그렇게 쓴 게 아닌가 싶기도 한데?

나　군더더기가 필요없다 싶어 의도적으로 건너뛰는 경우도 있지요. 하지만 저는 전체적으로 밀도 있게 문장을 잘 꾸려나가지는 못 하는 것 같아요.

달리 표현하자면 좀 엉성한 그물을 짠다고나 할까요. 신춘문예 심사평에 오히려 그 점을 칭찬해주셨던데, 작품에 따라 비약이 필요하기도 하지만 엉성하다는 느낌은 들지 않도록 신경 쓰고 있습니다.

조 최명희 선생의 『혼불』은 바람 부는 장면만 몇 페이지가 나오고 그렇죠. 그런데 그거는 그만한 의도를 갖고 쓴 것 같아요. 그게 가치 있다, 없다의 문제는 아닌 것 같아요.

나 어쨌든 구질구질한 말은 안 하고 그냥 뭐 간략히 끝내버리고 다음 장면으로 넘어가버리고 뭐 제가 대체적으로 보면 그래요. 이게 내가 호흡이 짧은 건가. 이런 생각도 들고. 이제 이런 건 의도적으로 하고 요렇게도 좀 하고 하면 좋겠는데, 항상 쓰다 보면 저는 딱. 그냥 구질구질한 거 다 빼버리고 그러더라고요.

조 보여주고 싶은 세계가 달라서 그런 거 같아요.

나 상황과 분위기상 그럴 수도 있지만 어쨌든 노력해야 할 부분인 것 같아요.

조 자세하게 이야기 안 해도 된다고 생각하시니 그렇게.

나 맞아요. 이거 뭐 필요 있나. 이런 생각이 드는 거예요.

문장이 엉망인데 내용이, 태도가 너무 좋은 거예요

🔵 **조**　미문에 대한 뭐, 문장론에 대해서 가타부타 말들이 많기는 한데 뭐 진짜 좋은 문장이 어딨냐, 이런 분들도 좀 있으신 거 같고. 그런데도 문장을 가다듬어야 좋은 문장이 된다고 생각하시는 분들이 있는 거 같아요.

🔵 **나**　저도 그렇게 생각해요. 문장도 중요하다고 저는 생각하거든요. 문장이 마음을 촉촉하게 덥혀주어서 읽고 싶은 글들이 있거든요. 책을 읽다가 문장이 거칠거나 하면 덮게 되는 경우가 있어요. 내용을 다 보기도 전에 문장이 너무 거칠면 와 닿지 않더라고요. 저는 개인적으로 문장도 중요하게 생각하고, 비문을 쓰는 건 아예 신뢰가 안 가더라고요.

🔵 **조**　제 친구 중에 서로 글 써서 보여주고 이런 친구가 하나 있는데, 그 녀석 문장이 정말 안 좋아요. 비문투성이 글을 쓰는 친군데, 서사가 있어요. 그때는 그걸 몰랐거든요. 지나고 나서 보니까 태도가 좋은 거예요. 이걸 문장이 나쁘다고 깎아내릴 이유가 없지 않을까 생각했어요. 직업적으로 글 쓰는 분들은 문장이 가장 기본적인 도구이기도 하니까 그걸 스스로 가다듬는다고 해야 하나? 끝없이 갈고 닦고 고치고 하잖아요?

🔵 **나**　얼마 전에 어느 기자를 만났는데, 그분이 이번에 노벨문학상 받은 걸 읽었대요. 저는 아직 읽지는 못했는데, 그게 기자가 쓴 글인데 문장이 되게 거칠대요. 그런데 그 내용이 가슴이 먹먹해서 다 읽지 못할 정도여서 멈추고, 멈추고 이렇게 읽었대요. 문장과 상관없이 그렇게 우리가 꼭 알아야 할 걸 알려주는 기록물 같은 그런 글이었던 것 같더라고요. 그런 감동을 줄 수 있구나. 그래서 문장만으로도 이게 독자에게 다가가는 게 전부는 아닌가 보다.

잠깐 또 이런 생각이 들긴 하더라고요. 하지만 개인적으로는 문장도 중요하다고 생각하는 쪽이에요.

사는 것도 재미없는데 소설까지 재미없으면 안 되잖아요

조 근데 이야기를 쓰시잖아요? 시가 아니라. 이야기의 구성이나 이런 것도 고민하실 거 같은데. 주로 어떤 소재를 찾는 편인가요?

나 어떤 분들은 그냥 자기 일하고 남편과 싸우고 그런 이야기를 일기처럼 적으시더라고요. 우리 일상도 지루하고 재미없는데, 소설까지 그런 이야기를 써서는 안 된다고 생각하거든요. 그래서 소설을 쉽게 많이 못 쓰는 단점도 있기는 해요. 어디 전통시장을 갔는데, 다큐멘터리 감독 무슨 뒤풀이였어요. 저쪽 자리에서 교배사 이야기가 나왔어요. 누가 거기서 아르바이트했다고. 여기 멀리 앉아 있었는데 그 이야기를 듣고 '저거 소설감이야.' 그래서 옆에 다가갔죠. '저, 취재 좀 하자.' 그 자리에서 바로 취재하고 며칠 뒤에 또 만나서 취재하고 그랬어요. 또 아도사키 도박판에서 실제로 문빵(망보는 사람)을 하시는 분을 만났는데, 그 분께 세밀하게 취재를 했어요. 그래서 제 첫 창작집을 읽은 분들은 어디에서 그런 소재들을 가지고 오느냐, 라는 질문을 많이 하시지요. 시장, 술집, 카페, 콜라텍 어느 장소든 어떤 일에 종사하는 분이든 제 마음을 당기는 신기한 소재가 있으면 찾아가고 만납니다.

조 평소에도 취재를 좀 많이 하시는 편이에요?

나 소설 청탁을 받아서 이번에 써야겠다 하고 취재를 직접 간 경우도 있는

데, 보통은 우연한 자리에서 소설감이다 싶으면 바로 취재하죠.

조 보통 시인들은 자료조사 이런 거 잘 안 하잖아요. 소설은 엄청 열심히 하시더라고요.

나 아무래도 이야기니까. 예전보다 취재하러 다니는 분들이 많아진 것 같아요. 시시콜콜한 이야기를 말고 독특한 소재를 찾아다니는 분들이 늘어난 거죠

조 일상적인 이야기가 아니라 흔히 볼 수 없고 들을 수 없는 이런 이야기가 더 매력 있다고 보시는 거네요?

나 네, 저는 그래요. 어떻게 보면 소재주의, 라고도 볼 수 있는데 완벽하게 소재주의에 빠져있지는 않지만 그래도 이야깃거리가 소설적이어야 한다는 생각에는 변함없어요. 예를 들면 이런 거지요. 언젠가 독자와의 만남에 갔는데, 어떤 분이 자신의 어머니에 대한 이야기를 했어요. 시냇가에 참외가 동동 떠가는 걸 본 그 분 동생이 그걸 줍기 위해 시냇물에 들어갔대요. 그걸 본 어머니가 동생을 구하려고 따라 들어갔다가 돌아가신 거예요. 그분에게 참외는 우리가 아는 예사 참외와 다르겠지요. 그런 걸 소재로 가지고 오는 거지요. 그런 이야기 들으면 기억해 두거나 메모했다가 필요한 일화에 사용하지요. 물론 자기 이야기가 소설화 되는 게 싫을 수 있기 때문에 그때그때 그분들께 소설로 써도 되냐고 여쭤봅니다.

조 본인이 생각해도 재밌는 작품이 있나요?

나 아, 제일 재밌는 거요? 맨 마지막에 있는 게 「즐거운 인생」이라고 있어요. 제가 재미없는 사람인데 거기에는 코믹한 이야기들이 굉장히 많이 나와요. 술 마시고 노래하면 안 된다. 껌 씹으면 안 된다. 휘파람 불면 안 된다였나? 그런 게 있어요. 왜 그런 줄 아세요?

조 음

나 술 깨니까. 노래하고, 휘파람 불고 껌 씹으면 술 깨니까요. (하하하하하) 그런 얘기를 어느 교수님께 들은 이야기인데 바로 이 작품에 써먹었죠. 「즐거운 인생」이란 작품은 그렇게 소소한 재미가 들어 있는 작품이라 쓰면서 제 스스로 재밌었어요.

부산에 가면 특히 남자를 조심해라

조 전라도 사투리 많이 나오고.

나 네, 전라도 사투리 많이 나오고, 제가 안 하던 작업이라서 조금 재밌더라고요.

조 말투가 전혀 전라도 말투가 아닌데요?

나 그렇죠. 사투리 잘 모르죠. 전라도 분께 여쭤 보기도 하고, 부산말은 또 부산 분에게 여쭤보고 그러면서 썼죠.

조　원래 부산에서 사셨어요? 어렸을 때 서울 출신이라고 되어 있는데.

나　네, 여기에 2000년 9월에 내려왔어요. 도망 왔어요. (하하하하)

조　아, 이거부터 물어 봤어야 했는데. 아니 도대체 뭐로부터 도망을 오셨어요?

나　서울에서 못 살 상황이 생겨서 도망 왔어요.

조　상상력 자극하시네. 여백을 남기시니까 상상을 하게 되잖아요.

나　나) 상상하세요. (하하하하하)

조　그래서 도망 와서 부산에서는 살기에는 괜찮으셨어요?

나　제가 부산 간다고 하니까 친구가 부산 가면 특히 남자를 조심해야 한대요. 어느 날 땅을 보고 가는데 누가 앞에 와서 딱 섰는데 바로 제 앞에서 바지를 내린 거예요. 제가 그때 부산 남자를 처음 본 거예요. (하하하하)
　아, 친구 말이 맞다. 부산 남자 정말 무섭다. 처음에 그렇게 인식이 딱 들었죠. 그래서 택시 타도 아저씨 얼굴도 안 보고 한 동안은 그랬어요. 근데 지내고 보니까 부산 남자가 정말 진국이더라고요. 지금은 서울 남자보다는 정말 부산 사람들이 좋고.

조　둘 다 근거 없는 이야긴데.

나 (하하하하하) 정말 겁 많이 줬어요. 부산 가면 조심해야 된다.

조 부산이라는 동네에서 글을 쓰는 게 이점이 있나요?

나 부산은 이색적인 풍경과 독특한 이력을 가진 도시로 소설가들에게는 더할 수 없이 매력적인 곳이라고 생각해요. 김성종 선생님은 해운대를 '안개와 퇴폐의 도시다. 아주 매력적이다.' 이렇게 표현하기도 했어요. 해운대를 비롯해 부산 도시 전체가 풍기는 묘한 힘이 있는 것만은 확실해요. 저는 왜관에 관심이 굉장히 많아요. 언젠가는 꼭 소설로 왜관을 재탄생 시켜보고 싶은 욕심이 있어요.

조 굳이 안 살아도 쓸 수 있잖아요.

나 안 살아도 쓸 수 있지만 사투리도 그렇고 확실히 다르지요. 소설가는 안 가 본 곳도 가 본 곳처럼 안 만난 사람도 만난 것처럼 써야 하지만 취재만으로 쓴 글과 실제로 내가 겪으면서 몸으로 부딪치며 쓴 글과는 그 향이 다르지 않을까요.

조 그렇죠. 공기가 다르다는 이런 표현을 쓰잖아요.

나 아, 맞아요. 맞아. 그게 달라요. 그게 글에도 나타나요. 아, 이 사람 발로 썼구나, 이게 그냥 앉아서 엉덩이로 썼구나, 이게 보이거든요. 부산에 올 때는 정말 오기 싫었고, '어떻게 가서 살지?' 뭐 이러면서 억지로 부산으로 온 거 같거든요. 무서운 도시라고 생각했죠. 그런데 이것도 내게 전환점이고 행운이고, 이 부산이 저에게는 또 새로운 것을 주는 도시인 것 같아요.

조　부산에서 소설가로 사는 게 어떤 거 같아요?

나　그게 특별히 부산에서 소설가로서 살아가기 좋다, 나쁘다고 말할 건 없어요. 부산 작가들이 서울의 대가를 찾아 배우러 다닌다는데, 저는 이렇게 생각해요. 물론 등단한 후에도 끊임없이 배우고 공부해야 하는 건 당연한 이야기인데 방법에 문제가 있거나 이를 핑계로 누구에게 기대려는 생각을 해서는 안 된다고 생각해요. 작가는 오로지 작품으로 승부해야 한다는 거죠. 지금의 내가 하찮게 느껴진다면 그건 어떤 배경이나 운이 없어서가 아니라 작품의 수준이 그것밖에 되지 못하기 때문인 거죠. 그걸 못 견디면 붓을 꺾어야죠. 그리고 서울에서 알아주지 않으면 어때요. 부산에서 그냥 활동하면 되는 거죠. 제가 부산 아닌 어디에서 활동했더라도 같은 생각이었을 거예요.

조　서울 사람들은 중앙이라는 권력 속에 사니까 지방에 별로 관심이 없어요. 누리고 있는 게 어떤 건지 모를 수도 있지 않을까요? 부산에 있는 사람들은 서울에 관심 있어요. 시장이 있다고 생각하니까. 규모도 다르고. 예를 들어서 미술도 서울이 판이 더 넓고, 많다고 생각하는 편이죠.

나　다른 건 모르겠고 문학 작가만 생각해 보면 특별히 서울 작가라고 해서 누리는 게 많다고 생각하지 않아요. 글 잘 쓰는 일부가 그렇겠지요. 서울이 시장이 넓기는 하지만 활동하는 작가 수도 그만큼 많아요. 수요와 공급 측면에서 따지고 보면 중앙의 수요가 넘쳐난다고만 볼 수 없다는 거지요.

　서울 사람들이 지방에 관심 없다 하셨는데, 연애고 예술이고 상호작용이 있어야 재미있잖아요. 그들이 지방에 관심 없어하는데 왜 지방에 있는 우리는 중앙을 염두에 둬야 하지요? 왜 그렇게 서울에 관심이 많은지 모르겠어

요. 서울 별 거 없어요. 작품이 좋으면 당연히 부산이 아닌 다른 지역으로까지 알려질 것이고 유명세를 타겠지요. 뛰어난 재능이 있지만 지방에 묻혀 빛을 보지 못하는 일부 작가도 있겠짐나, 그 외에 중앙바라기들의 공통점은 자기가 사는 지역에서도 인정받지 못한 사람들 아닌가요?

책 읽는 사람이 점점 줄어서

조 문학계에도 인맥이 있죠?

나 있죠. 예를 들어, 청탁을 하게 될 경우가 생기면 아는 사람에게 또는 그 사람을 통해 청탁을 하게 되지요. 생판 모르는 사람을 찾기 보다는. 부산에 있는 문인들이 자꾸 타 지역을 드나들며 얼굴을 알리려는 것도 다 그런 연유이겠지요. 하지만 인맥을 통해 몇 번 작품을 발표하더라도 결국 작품이 좋지 않으면 주목받지 못하는 거죠.

조 그게 또 아주 심하게 말하면 문학 자체를 좀 먹는 짓거리들이다, 이렇게 심하게 말씀하시는 분들도 있더라고요.

나 그럼요. 자기 얼굴을 알리기 위해서 어떤 모임에 나가서 그러는 건 문학인으로서의 자세도 아니고 그래선 안 되는 거죠. 그런데 저는 한때 부러운 게 있었어요. 치열하게 모여 합평하는 동료들과 작품 지도를 정성껏 해 주시는 교수님 이야기를 동생에게 듣고 참 부럽더라고요. 제게는 그런 끈끈한 정을 나누는 동료나 교수님이 없거든요.

🔵조　문학도 요즘 책 읽는 인구가 점점 줄어들어서. 요즘 소설 내면 천 권이 팔리기 쉽지 않죠?

🔵나　그렇죠. 쉽지 않죠. 이천 부, 오천 부 넘어가면 대단하다. 만 부 넘어가면 베스트셀러 되고. 그만큼 안 읽으니까. 다행히 이제 뭐 우수문학도서 이런 제도가 있어서 거기 뽑히면 천 권. 이천 권 이렇게 사서 도서관에 책을 넣어주죠. 이런 제도마저 없으면 정말.

🔵조　근데 그게 도서관에서 사 주는 거지. 그만큼의 독자가 생겼다는 의미는 아니잖아요.

🔵나　그렇죠.

🔵조　이게 언론에 노출되는 정도에 따라 판매 부수가 달라지죠? 대형출판사에서 광고를 해준다던가, 사재기 논란도 있었고. 베스트셀러 순위에 올라가면 그나마 좀 팔리고 이 정도 수준인 것 같거든요.

🔵나　조작된 베스트셀러가 많아서 한 때는 베스트셀러 빼고 책을 읽어라. 이런 얘기도 있었어요. 만들어진 베스트가 너무 많아서.

책 읽는 걸 좋아하는 게 느껴지는 거예요

🔵조　얼마 전에 우리 잡지팀에서 지역문화잡지연대로 일본 갔다 왔거든요. 일본 돗토리현에 도서전을 28년 동안 했대요. 그런데 가보니까 삐까번쩍하

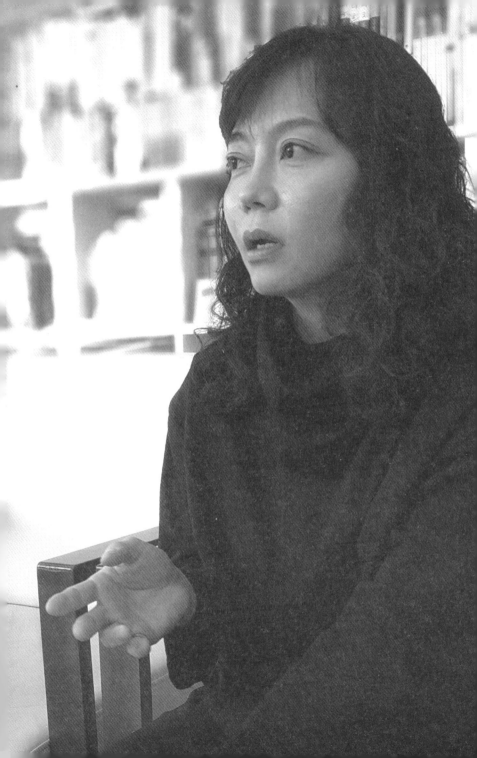

게 축제처럼 할 줄 알았거든요. 그런데 아무것도 없었어요.

🔵 나 어떻게 해요, 그러면?

⚫ 조 유통 라인에 있는 출판사를 통해서 책을 다섯 권씩 받는대요. 그걸 받아서 도서관에 전시하고 사람들이 와서 그 책을 읽고 투표를 해요. 거기서 열몇 권이 선정되면 심사위원들이 모여서 그 책을 돌려가면서 읽는대요. 우리 같으면 한 권씩 줄 텐데. 거긴 책이 비싸기도 하고, 책정된 예산도 없고 하니까 심사위원들이 책을 돌려서 보는 거예요.

🔵 나 와.

⚫ 조 열 몇 권을 돌려서 읽으려면 정말 열심히 읽어야 하잖아요. 거기에다가 평까지 써가지고 토론도 하고. 당선작이 나오면 상금을 주고, 장려상은 상금이 없는데, 신문에 실어서 광고해주고 격려해 주더라고요. 아주 감동한 거는 그걸 아무런 지원 없이 28년을 한 거예요. 그냥 그 지역에 있는 기업에게서 후원을 조금씩 받아서 돈 쓰는 규모가 우리나라 돈으로 한 800만 원도 안 되는 것 같더라고요. 그걸 28년을 한 거죠.

🔵 나 정말 책이 좋아서. 진짜 읽는 게 좋아서? 아, 정말 부럽다.

⚫ 조 우리나라 같으면 도서전 하면 책 쫙 전시하고 작가 불러서 토론하고 이렇게 했을 건데. 벤치마킹하러 갔는데 도저히 벤치마킹할 수 없는 것들을 하고 있으니까. 되게 감동했어요. 돗토리 도서전 이전 회장하신 분이 나가

이 회장이라는 분인데, 이 분이 뭐라고 했냐면, '지역에서 책을 내는데 자기가 내기 싫어서 어쩔 수 없이 못 내면 그거는 어쩔 수 없는데, 자기가 책을 내고 싶은데 환경이 때문에 못 내는 거는 민주주의와 상관이 있는 거다. 그래서 우리는 그걸 위해서 열심히 책을 읽고 추천하고 있다. 격려하고 있다.'

나 정말 그렇네요.

조 그런 면에서 좋은 독자를 만나는 것도 작가로서는 굉장히 좋은 일인 것 같아요. 그런 독자를 만나신 기억이 있으세요?

나 한 분이 문학에 매우 많은 관심을 두고 계시는 거예요. 제가 연재할 때는 한 번도 빠지지 않고 저에게 문자를 보내주셨어요. 그렇게 문자를 보내는 것도 굉장한 정성이거든요. 저한테는 굉장히 소중한 독자였죠. 그런 분들이 한두 분 계세요. 항상 '책 새로 나오면 알려주세요.' 꼭 이렇게 말씀하세요. 그래서 이 분을 위해서라도 정말 열심히 써야겠다, 그런 생각을 했어요. 문자 받을 때마다 크게 힘이 되죠. 작가에게는 정말 큰 힘이 되죠.

조 문학이라는 것이 어차피 언어로 대화하는 거니까. 이런 식의 반응을 받는다면 굉장히 설렐 것 같아요.

나 신문이나 짧은 글에 답을 주시면 정말 책임감도 느껴지고, '정말 좋은 글을 써야겠다. 짧은 글이라고 함부로 쓰면 안 되겠다.' 이런 생각도 하게 돼요. 그게 채찍도 되고, 당근도 되고. 그야말로 그 독자의 문자 하나, 전화 한 통이 작가에게는 그런 계기가 되는 것 같아요.

나는 글을 쓰지 않았으면 살인범이 되었을지도 몰라요

조 작가의 지위도 대중화된 시대라고 저는 생각하거든요. 여기저기서 문학상들이 많이 생기면서 서로 막 등단시켜주는 시스템도 만들어지고. 좀 심하게 말하면 장미부대라고 하던데, 특히 시 쪽에서.

나 장미부대요?

조 작가가 꿈이었는데 뒤늦게 등단하고 싶고 시인이라고 불리고 싶고 그런 거에요. 옛날에는 동인지 같은 걸 만들어서 세 번 추천이면 등단되잖아요. 서로 이렇게 등단하고 자기들끼리 시낭송회하고, 서로 누구누구 시인 이렇게 불러주고 그런 걸 장미부대라고 한다고 들었어요.

그런데 그럴수록 작가가 해야 할 일이 더 많아진 게 아닌가 이런 생각을 하거든요. 사진기가 대중화되면서 사진작가라는 말을 쓰기 위해서 고민해야 하는 시대가 온 거죠. 자기가 작가라고 불릴 이유를 스스로 찾아야 하는 거죠. 자기 작품에 관해서 고민해야 하는 그런 시대인 것 같아요. 요즘 문피아라고 혹시 들어보셨어요?

나 네, 들어봤어요.

조 거기 엄청난 시장이더라고요. 글을 한 편 올리면 베스트셀러는 조회수가 만 명이 넘어가요. 한 편당 백 원을 결제하는데, 만 명이면 1회당 백만 원이 넘는 금액이 결제된다는 소리잖아요. 엄청난 시장이 생겨난 거죠. 그리고 독자는 어딘가 항상 있다는 생각도 들고. 그런 걸 보면 작가로서 작품을 해야 하는 의미가 좀 새롭게 다가올 것 같아요.

나 아파트 라인에 한두 명은 다 시인이에요. 작가회의에 소속되어 있는 시인 중에 '내가 시인인 게 정말 부끄럽다.' 이렇게 말씀하시는 분들도 있죠. 소설은 그나마 좀 나은 편인데, 아마 길게 쓰기 어려워서 그런 것 같기도 해요. 그런데 그 소설 쓰시는 분 중에 이런 분이 계세요. '순수예술이니 뭐 이런 거 따질 게 아니다. 어쨌든 독자가 읽을 수 있는 그런 글을 우리가 써야 하지 않겠느냐.' 이렇게 얘기하시는 분들 있거든요.

그런데 분명히 우리는 알고 있거든요. 옛날에 귀요미라는 작가가 있었죠. 어쨌든 그 사람이 쓴 건 우리와 다른 거라는 걸 분명히 알고 있단 말이에요. 우리가 그렇다고 거기에 휩쓸려서 그런 식의 글을 써서는 안 되는 거거든요. 우리가 알고 있으면서 그것까지 속이고 글을 써서는 안 된다고 생각해요. 귀요미의 성공이 부러워서 팔리기 위한, 돈을 벌기 위한 소설을 써서는 안 될 것 같아요.

조 그런 고민은 전통적인 장르로서의 문학, 예술을 하는 모두의 고민인 것 같아요. 제가 보기에는 딜레마에 빠진 것 같아요. 소통이 되어야 한다는 것과 그렇지만 깊이 있는 글, 인간의 내면을 깊이 있게 들여다보아야 한다는 작가로서의 태도가 엉켜있다는 거죠. 사실 이 두 가지 태도는 떼어내서 생각하기도 어렵고 뗄 수도 없는 문제라고 생각하는데. 강명관 선생이 그러더라고요. 우리나라 고전문학 최고의 정수라면「심청전」,「춘향전」이런 이야기 하는데, 사실 중학생만 되어도 유치하게 생각하는 이야기잖아요? 우리가 그걸 대단한 문학이라고 추켜올릴 때 러시아에서는 인간의 본질을 깊이 들여다본「죄와 벌」이런 문학을 읽고 있었다는 거죠.

이건 다른 이야긴데, 많은 인물을 창조하시잖아요. 뭐 살렸다가 지우기도 하고 없애버리기도 하고 죽이기도 하고. 어떤 때는 조물주 같다는 생각도 안

드세요? 선생님께서 만드는 작은 세계잖아요.

🔵 **나** 조물주라기보다. 제가 그런 말 하거든요. '독자와의 만남' 이런 자리에 서 하는 소린데, '제가 만약에 작가가 안 됐으면 아마 사람을 죽이고 교도소 에 가 있을 거다.' 그런 얘기를 자주 하거든요. 근데 글을 쓰면서 특히나 등단 작을 쓰면서 제가 펑펑 울었거든요. 의식하고 있진 않았는데 그게 계속 가슴 에 있었던 거예요. 그걸 끄집어내니까. 미운 사람을 등장시키고 난 후 그 사 람에 대한 미움이 싹 다 가셔버리더라고요. 그전에 그 사람을 몇천 번을 죽이 고 해부를 하고 그랬는데. 아, 그 사람이 그때는 그럴 수밖에 없었겠구나, 이 런 생각을 하게 됐죠. 글 쓰는 게 자기 성찰이라고 말씀하신 것처럼, 그 사람 입장이 되어보고 하는 일이라는 생각이 들어요. 소설가는 새로운 인물을 창 조해 내는 조물주가 아니라 자신의 내부 깊숙이 깔린 앙금을 털어내면서 또 다른 나를 만나는 작업을 하는 사람 같아요. 제 경우에는 그래요.

🔵 **조** 동양 전통에서 글을 쓴다는 것은 의미가 좀 특별하잖아요. 굉장히 철학 적이기도 하고. 문장을 갈고 닦는 것이 자기 인격과 그 인간을 갈고 닦는 그 런 비유로 쓰이기도 하고. 선생님 말씀을 들어보니 선생님도 수행을 하고 계 시는구나 하는 생각이 드네요.

🔵 **나** 그런 것 같아요. 정말 누구를 미워하는 마음을 계속 가지고 있고 그걸 견딜 수 없을 정도가 되면, 죽이거나 같이 죽자고 한다거나 그럴 수도 있지 않겠어요? 그런데 그렇게 하지 않고 풀어버릴 수 있는 건, 저에게는 글인 것 같아요. 제가 학생들에게 글이 가진 힘을 이야기할 때 '살인도 면하게 해주 는 게 글이다.' 이런 얘기를 하거든요. 저는 그런 생각이 들더라고요. 사람

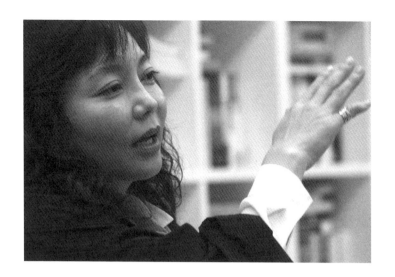

마음을 정화해주는 게 저에게는 글인 것 같아요. 조물주다 뭐다 이런 걸 떠나서 나를 살인범이 되지 않고 이 세상에 이렇게 적응하면서 살게 해주는 그런 안내자이기도 하고 그런 것 같아요. 그래서 힘들지만, 또 글을 쓸 수밖에 없더라고요.

문학은 죽지 않고 어떻게든 커갈 거예요

조 새로운 문학 장르들 있잖아요. 판타지소설이라든가. 『드래곤 라자』가 나온 지가 벌써 10년이 넘었더라고요. 처음에는 이걸 문학으로 볼 수 있나 이렇게 깎아내렸지만, 지금은 평가가 달라진 것 같더라고요. 『반지의 제왕』처럼 봐야 한다는 시각도 있는 것 같고. 어쨌든 새로운 세계를 굉장히 매력적으로 창조한 것 아니냐, 이런 말을 하더라고요.

🔵 저는 바람직하다고 생각해요. 우리가 사는 얘기가 결국 사랑, 이별, 죽음, 삶이거든요. 거기에 얼마나 색을 입히고, 등장인물을 다르게 바꿔서 표현하는가 정도인데 그런 새로운 형식은 굉장히 바람직하다고 생각해요. 그걸 따라서 그대로 쓰는 게 아니라 어쨌든 영향을 받아서 또 새로운 시도를 하는 계기가 될 수도 있고. 저는 바람직하다고 생각해요.

🔵 문피아 글 읽어 보셨어요?

🔵 읽어봤죠. 음. (하하하하하) 아, 뭐 좋은 평가는 내리기 좀 그렇죠.

🔵 베스트셀러 같은 것은 기존의 작가들이 전혀 누리지 못했던 엄청난 관심을 받더라고요. 팬픽 이런 말도 들어보셨어요?

🔵 그거는 뭐예요?

🔵 중학생 정도 아이들이 아이돌 그룹에 자기가 좋아하는 멤버를 주인공으로 삼아서 뭐 거의 줄거리 수준으로 글을 쓰는데, 키스했다, 누구 손을 잡고 어쩌고저쩌고 이런 굉장히 유치찬란하기 이를 데가 없는 글들인데, 이게 댓글이 몇백 개씩 달리고 그래요. 이런 식의 글도 있다는 말이죠. 이런 것들이 우리가 생각하는 전통적인 문학은 아닐지언정 애들 사이에서는 이미 문학인 거죠.

🔵 네네. 어, 그럼요.

조 다양한 분야와 다양한 영역들의 글쓰기들이 막 여기저기 생기고 있다는 것은 좀 주의 깊게 봐야 할 현상들이 아닐까 생각하거든요.

나 제가 중학교 다닐 때 『캔디캔디』가 굉장히 유행했었거든요. 그때 저도 소설을 썼었어요. 그래서 반 전체 애들이 다 돌아가면서 읽었어요. (하하하 하하)

그때는 내가 이걸 잘 썼기 때문에 친구들이 돌아가면서 읽는다고 생각했 거든요. 그런데 지금 생각하면 그게 얼마나 유치하고 말도 안 되는 그런 얘 기예요? 뭐 주인집 남자가 있는데, 옆방에 사는 여자아이와 서로 사랑하고 이런 얘기였어요. 그런데 그걸 반 친구들이 굉장히 재밌게 읽었거든요. 그 때는 제가 굉장한 작가인 것처럼 막 행세하고 그랬어요. 그런데 이제는 아는 거죠. 내공이 쌓이면서 이제 아는 거예요.

책 읽는 것도 그렇거든요. 처음에는 굉장히 좋은 책이야, 하고 읽는데, 이 제는 제가 읽으면서 책꽂이에서 빼거든요. 팬픽이라고 해도 그 친구들이 내 공이 쌓이면 알거든요. 그래서 그렇게 좋아해서 읽을 게 생기는 건 굉장히 좋다고 생각해요.

조 아이러니한 게 책을 안 읽고 책이 안 팔린다지만, 아이들은 다른 경로를 통해서 자기들이 좋아하는 분야를 정말 열심히 읽고 있거든요.

나 거기서 머물지 않는다는 거예요. 커요. 내공이 쌓이고 어쨌든 성장하기 때문에. 그렇게 해서 문학은 죽지 않고 어떤 식으로라도 계속 커갈 거예요. 그게 문화의 저변이 되기 때문에 저는 좋은 현상이라고 생각해요.

문화판이 우스워서 그러는지도

조 책 낼 거 준비하고 있는 거 있으세요?

나 내년에 소설 창작집 내려고 하고 있어요. 그동안 발표했던 단편 모음집.

정 여기 문학관도 토요일 일요일은 안 합니까?

나 아니 해요. 월요일이 휴관일이에요.

조 그럼 월요일 하루 쉬시는 거예요?

나 아니, 여기 차장이 있어서 교대 근무할 수 있어요. 프로그램을 운영하는데 저녁에 하면 안 되냐 그런 사람이 많거든요. 직장 퇴근하고 나면 6시 넘으니까. 저녁에 프로그램을 돌리고 싶지만 그러면 제가 계속 여기 매여 있어야 되기 때문에, 쉽게 못 하고 있어요. 저녁에 영화 프로그램을 해볼까 생각은 하고 있어요. 저녁에 하도 하자는 사람이 많아서.

정 거기 시비 지원은 좀 받지 않습니까?

나 시비 지원은 전혀 없어요.

정 전혀 없습니까.

나 운영지원금은 하나도 없고, 사업지원금은 오천만 원을 받아요. 도서구

입비가 있고, 10월에 하는 요산문학축전 때 3천만 원 받는 게 있거든요. 그 걸로 축제를 해요. 그런데 이게 처음 1회부터 올해 18회째인데, 똑같이 3천 만 원으로 운영해야 하니까 어려움이 있어서 2천만 원을 증액해 달라고 예산 계획을 넣었거든요. 그런데 오히려 삼천만 원에서 10% 깎인 것 같던데요?

정 와!

조 일괄적으로 다 깎였죠.

정 일괄 10%라니. 평가 시스템이 있는 것도 아니고.

조 문화판이 우스워 보이니까 저러는 거지 뭐.

나 다른 장르도 마찬가지겠지만, 문화판이 열악하기는 정말 열악해요.

조 마지막 판만 멋지게 만들어 놓고 나갈 생각을 해요.

나 한 잔도 안 드세요?

조 딱 한 잔만 마실래요. 단술 맞네, 맞아. 맛있어요.

정 진짜 다네, 술이. (하하하하하)